琴學備要 ⑤（手稿本）

顧梅羹著

上海音樂出版社

廣陵散

慢商調借正調不慢三弦以一弦為宮
慢二弦一徽与一弦同音　凡四十五段
據神奇秘譜訂拍整理。　　1＝C

開指〔一段〕

$1 \mid 1 \mid 1 \mid \overset{\frown}{1\,1} \mid 1 \; — \mid 5.2 \mid \dot{1} \mid$

蛩　芘　旬　蛩。　　乜崎厌

$\dot{1} \mid \dot{1} \mid 1.5 \; 1\,5 \mid \dot{1}\,\dot{1} \mid \dot{1} \parallel$

旬。正　芎甸厌鳐繋　三。正　乃縈声 吉冬

小序〔二段〕止息一 3 5 4 3.2 | 2 2 3 | 1 2 |

薹 匀 今 蛩 茺 茜 蜀 爱

2 | 2 3 1 2 | 2 2 3 | 1 2 2 | 2 3 1 2 | 2 | 1.2 | 1 2 |

芘 从 　 三 　 乍 大 　 日

2 · 3 3 | 5.4 5 6 | i 3.2 | 2 2 3 | 1 2 |

勹。 蕏 　 卓今 兩上 七 蛩 芑茺 蜀 爱

2 | 2 3 1 2 | 2 2 3 | 1 2 2 | 2 3 1 2 | 2.1 | 2 1 | 2 |

芘 从 　 三 　 乍 大 　 日

2 — | 3.2 5 · 2 1 | 6 6.7 5 6 4 | 6 6 5 |

勹。 蕏 下十 上六今 蘆 蛩 爱 虘不巴 蓮。商 下下

1 · 2 | 1 2 1.2 7 | 1 1 · 1 | 6 1 3 |

上六今 蕏 尺蛩爱 芘 蕏 今蘆 尻 鞣

3 · 5 | 5 5 5 | 5.1 6 1 | 5.4 5 6 4 |

窒 蛩 茜 芎 茜 萶蘆 尻 芎 卓憂

三段 止息二

四段 止息三　　2　　　2 ｜22　22｜25　5｜
　　　　　　芘　匊矵　芘匊芘匊乚　今

　2.1　11｜1 11　1｜5.2　112｜711　65｜
　蒢　乷芺旁　芩　匊厐　乷夒　芘扅

　5.　　5｜5.5　5.5｜5.5　54｜54　5｜5.　5｜
　匊　茁从　厂三乍大日勺　乷。

　5.1　61｜5.3　342｜333　33｜5.3｜5.1｜
　蒢　厐蜒蜒夒　勹彐尸尢今下亠尢又尢芑。

　3.　5.1｜2　3.2｜3.2　1｜45　5｜5.　216｜
　蘆弓尢芑　齿兩声有声好　尢中卜巴　萆萆蒢

　6.1｜1　12｜2　165｜1　5　3.5｜
　勹蜒乷　乷尸上八合芘窆　蜒今匊雪萆齿

　5.　5.1　61｜5　5｜5　216｜1　6.1｜
　齿蜒蘆厐弓　萆　萆蘆　勹蜒蜒

　12　1　12｜2　1651｜1.1｜
　芘尸蜒今上八合茊蒺　五蜒今砸小序畢

大序 五段 井里第一　　　　　　
　　　　　　乇竺勹乷。　蜒勹昌

450

〔六段〕申誡第二

〔七段〕順物第三

5· 4 5 | 5·6 5·6 | 4 5 5 5 | 6 i | i̯ 6 i |

6 i i | 7· 4 4 | 5 6 1 | 6 1 2 2 2 1 |

6· 5 4 4 | 4 4 3 | 3̣ 3· 3 3 | 3 3 4· 4 4 |

4 4· 5· 4 | 5 1 | 1 1 | 1 1 1 | 1 1 | 6· 5 6· 1 |

7 1 1 | 1 |

〔八段〕因時第四　0 5 6 5 6 5 i̯ 6 | i 5 2 | 1 |

0 5 6 5 6 5 i̯ 6 | i 5 2 i | 0 5 0 5· 2 5 5 |

从ㄏ再乍改迄乍末。

5· 3 2·3 i 2 1 | 2 2·3 i 2 1 | 6·1 6 1 | 1 |

7· 4 | 5 6 1 | 6 1 2 2 2 1 | 6· 5 4 4 |

正聲〔十段〕取韓第一

〔十一段〕呼幽第二

〔十二段〕亡身第三

第四篇　曲譜　廣陵散

〔十三段〕作氣第四

[十四段]含志第五

[十五段]沉思第六

第四篇 曲譜 廣陵散

[十六段]返魂第七

[十七段]徇物第八 一名移燈就坐

第四篇　曲譜　廣陵散

1　1 | 七1　七1 | 七1·5 | 5.3　231 | 2 1　1 :||

[1.2.]

[3.] 1　1·565 | 61　16 | 653　3 | 6　6　1 |

1　1 — | 23　3 — | 231　2 | 1　1 |

七1　七1 |

[十八段] 衝冠第九　七2　333 | 3　3232 | 3　3565 |

6　6232 | 33565　66 | 5　22 | 2·1　76 | 6　661 |

6　6　6 | 61　1565 | 66　022 | 3　3565 |

66　5 | 2·1　76 | 6　66 | 6　6　6 |

6　6 ||

459

[十九段] 長虹第十

1 1 3 3 5 | 5 5.3 | 3 3 5 |

5 5 | 5.6 1 | 6· 2 | 1.2 7 1 | 6 1 1 7 6 |

6 6 1 1 7 6 | 6 1 1 | 6 1 1 7 6 | 6 1 1 |

3 3 5 | 5 5 3 | 3 3 5 | 5 5 | 5.6 1 |

6· 2 1 | 1 1 1.6 | 6 1 1 | 1 | 1.6 |

6 1 1 | 3 3 5 | 5· | 0 5 6 5 | 6 1 | 7 1 1 | 1 |

2 2 1 6 5 1 1 | 1 | — |

[二十段] 寒風第十一

1 6 6 6 1 | 1.2 2 3 | 5 |

5 5 5 6 6 | 5· 2 1 6 | 6 — | 6 6 | 6· |

460

[二十一段] 慢商第十二

[二十二段] 烈婦第十三

[二十三段]收義第十四

第四篇 曲譜 廣陵散

[二十四段]揚名第十五

5 | 1 4̲4̲ | 5̲6̲ 5̲5̲ | 5· 2 ‖ 5̲1̲ 2̲3̲ 5̲ 2̲5̲ |

5·2̲ 1 | 1̲6̲1̲ 6̲1̲ | 6̲ 5̲5̲ | 5·2̲ ‖ 5 — |

6̲ 1 | 6̲6̲4̲ 2̲1̲ 4̲2̲1̲ | 5̲3̲ 5̲5̲ | 5̲3̲ 5 |

2̲1̲ 1̲6̲5̲ | 5̲1̲ 2̲3̲2̲ | 3 3 2̲1̲ | 1· 2̲3̲2̲ |

3 3 2̲1̲ | 1· 1̲1̲ | 2̲3̲ 5̲5̲ | 5·5̲ 5̲5̲ 5̲5̲ |

6̲5̲ 5·3̲ 5̲3̲ | 5̲6̲ 5̲5̲ | 5· 6̲ | 5̲ 6̲ 3̲3̲ |

5̲3̲ 2·1̲ | 2·3̲ 2̲1̲ | 1 | 5̲5̲ 5̲6̲1̲6̲ |

1̲2̲ 1̲1̲ 1̲2̲3̲2̲ | 3̲5̲ 3̲2̲ | 1 |

1 1 1 1 |

[二十五段] 含光第十六

[二十六段] 沈名第十七

第四篇　曲譜　廣陵散

[二十七段] 投鯀第十八

（工尺谱与简谱对照，乐谱）

（本页为古琴减字谱与简谱对照的曲谱页面，图像占据整页）

467

[二十九段] 守質第二

$$|\stackrel{1.}{\dot1\dot1\dot1}\ \dot1\ \|\ \stackrel{2.}{\dot1\dot1\dot1}\ \dot1\dot2\ |\ 6\underline{5}\underline{3}2\ \dot1\ |\ \dot1.\underline{5}\underline{5}\ \underline{5}\underline{6}\underline{6}\ |$$

$$|\ \dot1\dot2\ \dot1\ \dot1\ \dot1\ \dot1\ |$$

$$0\underline{6}\underline{5}\ \underline{3}\dot1\ |\ \underline{\dot1}\underline{2}\underline{3}\underline{2}\ \underline{3}\underline{6}\underline{5}\ \underline{3}2\ |$$

$$\dot1\ |\ \underline{1}\underline{5}\underline{5}\ \underline{5}\underline{6}\underline{6}\ |\ \dot1\dot2\ \dot1\ \dot1\ |\ \dot1\ .\ \underline{5}\underline{5}\ |\ \underline{5}\underline{5}\underline{5}\ 6\ |$$

$$\dot1\ \dot1\ \dot3\ \dot3\ |\ \underline{\dot1}\underline{\dot1}\ \underline{\dot1}\underline{\dot2}\ \dot3\ |\ \dot3\ \underline{3}\underline{6}\underline{5}\ \underline{6}\underline{5}\underline{6}\ |$$

$$\underline{6}\underline{6}\underline{6}\ 6\underline{5}\underline{3}2\ |\ \dot{\dot1}\dot7\ \dot{\dot1}\dot7\ |\ \dot7\ .\ \underline{5}\underline{5}\ |\ \underline{5}\underline{6}\underline{6}\ \dot1\dot2\ |$$

$$\dot1.\dot1\dot1\ \dot{\dot1}\dot7\ |\ \dot7\ .\ \underline{2}\underline{2}\ |\ \dot3\dot2\ \dot1\ |\ \dot1.\underline{2}\underline{2}\ \dot3\dot2\ |$$

$$\dot1\ \dot1\ |\ \underline{\dot1}\underline{2}\underline{2}\ \underline{2}\underline{6}\ |\ \underline{5}.\underline{1}\underline{1}\ \dot{\dot1}\dot7\ |\ \dot7\ .\ \underline{5}\underline{5}\ |$$

$$\underline{5}.\underline{6}\underline{6}\ \dot1\dot2\ |\ \dot1\dot1\ \dot1.\underline{5}\underline{5}\ |\ \underline{5}.\underline{6}\underline{6}\ \dot1\dot2\ \dot1\dot1\ |\ \dot1\ \dot1\ |$$

〔三十一段〕誓畢第四

470

6̇6̇　6̇1 ｜ 1 · 2̇2̇　3̇5̇ ｜ 6̇5̇3̇2̇　1 ｜ 1̇5̇5̇　5̇6̇6̇ ｜

1̇2̇　1̇ ｜ 1̇　1̇ ｜

〔三十二段〕終思第五 ‖： 2̇　2̇ ｜ 3 · 3̇3̇　3̇2̇1 ｜

1̇　1̇ ‖ 2̇3̇　5̇ ｜ 6̇5̇3̇2̇　1̇ ｜ 1̇5̇5̇　5̇6̇6̇ ｜

1̇2̇　1̇ ｜ 1̇　1̇ ｜

〔三十三段〕同志第六 53　5.6　455 ｜ 66　11 ｜

1　1 ｜ 63　55 ｜ 66　11 ｜ 1　1 ｜

从 厂 再 乍 不 复 一 也。

2̇3̇　5̇ ｜ 6̇5̇3̇2̇　1̇ ｜ 1̇5̇5̇　5̇6̇6̇ ｜ 1̇2̇　1̇ ｜

1̇　1̇ ｜

三十四段 用事第七　　022　35 | 343　2.3 |

三十五段 辟卿第八

三十六段 氣衝第九　055　5565　61 |　3.3 |

三十七段　微行第十

亂聲畢

後序〔三十八段〕會止息意第一　066 6·3 |

56 51 | 1 1 | 55 666 6.5 | 311 | 2323 33 |

3 3232 | 3 6532 | 155 5616 | 12 1 1 1 |

155 5565 | 6 6 4 | 311 | 2323 | 33 6532 |

71 71 565 | 62 1 | 71 71 |

〔三十九段〕意絕第二　055 5616 | 12 1 1 166 |

65 311 | 2323 33 | 6532 155 | 5616 1 1 |

111 26 53 | 311 | 1121 | 2 3 52 |

6532 71 71 565 | 62 1 | 71 71 |

[四十段] 悲志第三

[四十一段] 嘆息第四

〔四十二段〕长吟第五　0 3　3 5｜1 1̇ 1̇1̇｜2̇｜

1̇565　65｜1̇6　565｜6 1̇　565　65｜1̇6　5656｜

1̇565　65｜1̇6　5656　1̇｜1̇　2̇1̇｜1̇　1̇｜—｜

6　6　5｜3.5　55　5｜56　6 1̇　1̇ 2̇　1̇.2̇｜7̇ 1̇　6　1̇｜

7̇ 2̇　1̇｜1̇1̇　1̇1̇｜｜

〔四十三段〕伤感第六　0 5̇5̇　5̇6̇1̇6̇｜1̇1̇　1̇｜1̇｜—｜

3̇.3̇　3̇｜3̇ 3̇　3̇.3̇　3̇.3̇｜3̇3̇　3̇｜3̇.5̇5̇｜

5̇6̇　5̇3̇｜3 1̇1̇｜1̇2̇3̇2̇｜3̇3̇　6̇5̇3̇2̇｜1̇　66　56｜

1̇.22｜55　1.5｜5.1　5.6　454｜1̇1̇　1̇1̇｜｜

476

[四十四段] 恨憤第七

[四十五段] 七計第八

第四篇 曲譜 廣陵散

曲終 後序畢

山、尖， 涓字和蠲字的減體。

宋田紫芝太古遺音所輯唐趙耶利彈琴右手法（撰於貞觀十三年前639前）："蠲、食指着宮，一時勾過宮、商如一聲，中指續後倚殺宮声。"

日本狛氏琴手法所輯唐趙耶利彈琴右手法："蠲、假令食安宮上，食指疾過宮、商，中指随後著宮掐殺之，亦似如一声，又似先後。"

琴苑要錄宋則全和尚指法（撰於1045前）："蠲（即涓）指法中此声甚難習，乃抹、勾齊下，只作一声；先以食指寄在弦上，輕起食指急曲左中指上如勾勢急下中指十分用力勾之，只是一声，便寄中指於次弦上，食指若不甚曲，並不在中指之上，則声不圓，又中指着力不得也。"

宋田紫芝太古遺音所輯名數數端

第四篇 曲譜 廣陵散

指法(政和间1111—1114):"兴、山並蠲字,右抹勾相联謂之蠲如叁。(即蠲三)谓先抹次勾,食指屈起,中指着四弦上,须令兩声相续,不可抹自一声,勾自一声也。盖抹勾雖有先後,而下指亦须相逐,势如逸驥攢蹄為善。"

明蔣克謙琴書大全所輯成玉磵指法(宋政和间1111—1114):"兴、山,抹、勾相連謂之蠲,须兩声相续,势如天馬攢蹄。一说假如蠲三,謂以食、中二指連续抹勾三弦,不成一声,却急缩起食指,令中指着四弦上。盖食指先發欲輕,次之以中指欲垂,其主意在中指,以食指引而發之。"

元吳澄琴言十則指法(宋淳祐七年至元至順元年1247—1331):"蠲兴,先抹後勾,八字下指。"

意見:— 綜合上列諸説"消"的技法,有用於兩條弦上和一條弦上的不同,前者是右手食指疾抹兩弦似如一声,中指随後挼殺前

弦的音響。後者是右手食、中兩指在一條弦上，八字下指，先輕抹縮起食指在中指上，次重勾落中指於次弦上，疾捷得出兩聲如似一聲，要像奔跑的馬攢蹄一樣聲音才圓滿。

𡐨、車厶，都是連涓兩字的減體連嶹。

宋田紫芝太古遺音所輯唐趙耶利彈琴右手法："連蠲、食安宮上疾過宮商，中又續過宮商，名次後着宮倚殺之，如前蠲法兩度，以名指倚之。"同書所輯唐陳居士聽聲數應指法（撰於咸通元年至光啟三年860—887）："疊蠲䥄，以食指先抹大，少息，次抹二，急以中指勾大、二，令有四聲。亦名連蠲。"（琴書大全同）同書所輯名數數端指法："軑、𡐨、送、迖，並連蠲字。右連蠲有三法，當視弦為之辨，如軑（按是指在一條弦上的"連蠲"），即謂先"正蠲"而就加"背蠲"（剔挑）也。離騷有"𡐨"則先抹三四五弦如一聲，而就勾四五弦如"疊蠲"也。蓋食才抹五弦，即隨下中指勾四弦令與抹五相續，便成五聲。

又"異"、"思"並疊蠲字。右抹兩弦勾兩弦,後抹与前勾相續曰疊蠲。且如䜌,即先抹三弦次抹四弦勾三弦相逐,次勾四弦,凡四声,而中间两声相聯也。……故譜中言叄勾四者,正蠲也。言蠲三、四雖无田字,即疊蠲也。……"

日本狛氏琴手法所輯唐趙耶利彈琴右手法:"連蠲,假如食安宮上,食疾度宮商,中随後著宮扣殺之,似如停,中仍疾度宮、商,无名随後著宮扣殺之,一如蠲法,而中仍依次相接作之"(按 同書所輯六朝陳仲儒琴用指法的又一法中"相接蠲"的解释,与此完全相同,可知"連蠲"又名"相接蠲")。

意見:—— 綜合上列諸説,"連涓"的技法有三種:(一)在一條弦上用"連涓",是先抹、勾"正涓",又加剔、挑"背涓",共得四声,廣陵散大序因時段中的"疊"正声亡身段中"疊"作氣段中"戫疊",即是一條弦上的連涓。(二)兩條弦上用"連涓",則食指先疾抹兩弦,少息,中指又疾勾兩弦,共得四

481

声。或食指先抹第一條弦,少息,次抹第二條弦,再以中指急勾兩條弦相接,亦得四声,廣陵散含志段中的"龖"、"龘"和各段中的"壼"、"壼"、"襲"、"夑"、"兰"等等即是兩條弦的"連涓"或"疊涓"。(三)三條弦上用"連涓",則先用食指抹三條弦如一声,等抹至第三條弦時,即随下中指勾第二、第三兩條弦相續,共成五声,廣陵散正声作氣段中的"龘矤",即是三條弦上的"連涓"。

奇, 倚涓兩字的减體連寫。

宋田紫芝<u>太古遺音</u>所輯溯源<u>唐</u>代<u>趙耶利</u>(567—639)<u>手勢圖指法</u>:"倚涓,<u>奇</u>,食指先抹,中指随下着弦略有声曰倚。……" 同書所輯<u>名數</u>葲端指法:"昃、罞,並疊蠲字,……近世肎譜中有言'倚蠲'者,盖第一声少息,而後三声相續,有言'逄倚蠲'者,則第三声少息,而獨出勾声也。然此乃疾徐踈數之節,肎自然而非使然,不可書之於譜,以為一定之規。"

意見:— 綜合上列兩説,前説是在一條

弦上的"倚泻"技法和"单泻"差不多,而轻重相反。
後説是在相連兩條弦上的"倚泻"技法,也同"疊
泻"或"連泻"一樣,抹兩弦勾兩弦,相續相逐得出
四声;至於或前三声連续,或後三声連续,則看
節奏的疾徐踈密而定。廣陵散開指段的四五
兩字"翶翶"和其他各段中"蠺蠺篙"等,即是兩
條弦上的"倚泻"。楊時百先生在他的琴鏡續廣
陵散古減字指法解中,将這些"奇"解釋為"摘打
泻",説"當用丁亏木勹四法彈兩弦作八声,宜聽
之如四声"大誤。現在有人彈為先摘一弦打一
弦,再抹兩弦勾兩弦相續,共成六声,仍然是因
襲楊氏之誤。廣陵散全曲中,各種泻是最主要
的指法,如若誤解彈錯,就更難得出原來的意
趣效果了。

弓,　彈字的減體。

　　宋田紫芝太古遺音所輯唐陳居士聽声
数應指法:"彈单,以大握食用力而戳歷兩
弦如一声。"同書所輯溯源唐代趙耶利手勢

圖指法："單弾譜作罪, 以大指勾曲食指向外弹出弦曰"單弾"。

琴, 雙弾兩字的減體連寫。

宋田紫芝太古遺音所輯唐陳居士聽声数應指法："雙弾鞏, 以大握中、食先築中剔兩弦如一声,次築食挑兩弦如一声"。同書所輯溯源唐代趙耶利手勢圖指法："雙弾譜作器,以大指勾曲食中指次第出弦,曰"双弾"。

第四篇 曲譜 廣陵散

罩, 食四弾一、二五個字的減體連寫。左食指泛一、二弦四徽,右以大指勾曲食指弾出如一声,即"單弾"這是廣陵散開指段中第三字,前面有色,所以是泛四徽。

嚳, 食、中弾一、二五個字的減體連寫。右以大指勾曲食中兩指先築中,次築食,散弾二、一兩弦,得兩個如一声。即"雙弾"。

大日勺, 大间勾三個字的減體。

宋田紫芝太古遺音所輯唐陳居士聽声数应指法："大间勾骑, 以食指抹六,中指勾

484

五,又次中指勾六,名指打五,食指挑七,五声。"

同書所輯溯源唐代趙耶利手勢圖指法:"大
間勾,譜作芶,先作打圓,又勾廿四,打三,四,勾女
三,挑廿六,謂之芶。"

小日勹, 小間勾三個字的減體。

宋田紫芝太古遺音所輯唐陳居士聽声
數应指法:"小間勾芶, 以中勾四,名打三,食
挑五,令有三声。" 同書所輯溯源唐代趙耶利
手勢圖指法:"小間勾,譜作芶,或作旬,假如打
圓安三廿六絃,勾四打三挑六謂之'日勹',若不
打貞,即非的,只當云勹丁耳。"

意見:— 廣陵散譜中用大,小間勾之處,
都是寫作"芭""[符]""从厂三乍大日勹",或"[符]从
厂三乍大日勹",或"[符]从厂三乍小日勹"之額,根據上
列諸家的説法,凡芭"[符]""从厂三乍"和"[符]从
厂三乍","[符]从厂三乍"等々都就是"打圓"先作過
"打圓"才接着作"大間勾"或"小間勾",所以原譜將
"大日勹"或"小日勹"寫在"从厂三乍"之後,並且小

尸

序止息二和匝声揚名段中還明顯地寫為"从厂三乍了小日勹"更可以類推了。有人將大小間勾也並在芭莒,或夸芭,或蜀亖之內一同三作,似乎是誤解。如果是並左內三作,譜上就应該寫為芭莒夋芭大日从厂三乍,或"夸芭大日从厂三乍,或"蜀亖小日从厂三乍了。楊時百先生琴鏡續廣陵散古減字指法解釋大間勾為"隔二弦彈"小間勾為"隔一弦彈"更誤。

尸,擘字的减體。

日本狛氏琴手法所六朝陳仲儒琴用指法(北魏神龜二年519左右):"擗,右大母向前拓一弦起也"。

宋田紫芝太古遺音所輯溯源唐代趙耶利手勢圖指法:"擘譜作尸,甲肉相半,向外出弦曰'擘'凡用指向徽曰外曰出"。

意見:— 右指"擘""托"兩法用指方向,古今不同,古以大指向徽彈出為"擘"今以向身彈入為"擘"廣陵散是古譜,所以曲內用"擘"之處都要

従古法向徽弾出,指法手勢才順便。

厂, 歷字的減體。

日本狛氏琴手法所輯六朝陳仲儒琴用指法:"歷, 右頭指(即食指)甲向前逆摟二弦,或過七弦。"(按同書"摟"法的解釋是:"右指安弦順捣,頭中無名三指通用"凡用指向内為順"摟"既是向内"順捣"則"指甲向前"當然就叫做逆,逆摟二弦或過七弦"即向徽連挑二弦或過七弦)

宋田紫芝太古遺音所輯唐陳居士聽声數应指法:"歷厂,以食指連挑數弦" 同書所輯溯源唐代趙耶利手勢圖指法:"歷,譜作厂,向外出弦曰歷。"(按歷法的原則是連挑兩弦以上,但有時祗挑一條弦也寫成歷某弦廣陵散譜裏面"厇"或"厌"或"压"或"声"的譜字很多,可見"歷"字也常假借作"挑"字用。)

厃, 歷擘兩字的減體連寫。

日本狛氏琴手法所輯六朝陳仲儒琴用指法:"歷擘,假令右頭指歷武文(七六弦)大

母仍相逐擘武(七弦)也。"

　　宋田紫芝太古遺音所輯唐趙耶利彈琴右手法："歷擘、食指歷武文大指遂擘武"

　　意見:—根據上列兩說"歷擘"技法的要點，重在大指相逐食指的"歷"後作"擘"，就是說要三声聯貫而圓活，不可"歷"自"歷""擘"自"擘"各個分離。"廣陵散"中用"歷尾、和歷尾"的地方很多，這就是"歷擘"，就要搜照上說的技法去彈。

　仝, 輪歷兩字的減體連寫。

　　宋田紫芝太古遺音所輯名數數端指法:"仝輪歷字、是輪更歷六弦也。" 同書所輯溯源唐代趙耶利手勢圖指法:"輪譜作仝、屈右手食中名三指當三四徽豪次第急摘剔歷一弦、曰輪、譜若言仝歷七六、即是輪七歷六也。"

　　意見:— "廣陵散"中"龕"或"龕巠"或"龕㐭"或"龕壬"的譜字很多，根據上列兩說，可知應該是輪七弦後即接歷六弦，和輪七弦後接着歷六弦五弦，或輪七弦後接着歷六弦至四弦和輪

七弦後接着歷六弦至三弦,而不是輪七弦後,又都從七弦歷起。楊時百先生琴鏡續廣陵譜二、三處"輪歷"誤作此彈法。管平湖先生就隨之而每一"輪歷"皆於輪七後又誤從七弦歷起也。

𝌃、𝌃三百,正字是食中名打五五個字的減體連寫,旁字是換三指三個字的減體。

宋田紫芝太古遺音所輯唐陳居士聽声數應指法:"疊指暑,以食抹中勾名打一弦,令有三声,相次而數。"同書所輯溯源唐代趙耶利手勢圖指法:"倒輪譜作擧,以三指急抹勾,打一弦曰倒輪。"

明蔣克謙琴書大全所輯唐諸家拾遺指法(639—906):"疊指暑,謂用疊指按也。假如第五弦上以右手指抹、勾、打連有三声,亦以左手食中名於弦上隨右手三指次第相連按於所按之徽。廣陵散止息引有之,他曲間有,亦谓之推玉声,又謂之連珠声。"同書所輯宋成玉磵指法:"双輪磵連珠声如簇,謂左手

食指按，右手抹，左中指按，右手"勾"，次左名指按，右手打，換指取声如侖法，是谓"連珠声"。又推玉声隼，与"連珠声"同。但右食指抹訖，左食指引過徽少許，中指才到十徽，則食指末起，令隐然有過度声如"過"法，其餘並同"連珠声"。

　　意见：— 根據上列諸说，可知廣陵散小序止息二"䓁"爰三言，這四個譜字即是"疊指"的指法，也就是"倒輪"中的"双輪"又叫"連珠声"或"推玉声"，而且唐代諸家拾遗指法至疊指的注釋中，特別提出廣陵散止息引裏面有這一指法的例子，當然就是指的這"䓁爰三言"而言。至於運指的技法則必須左右兩手相应，左指食按，右食抹，左中按，右中勾，左名按，右名打，兩手同時換指取声如"倒輪"法。而且左手每指按弹後都必須引過徽上少許，等次一指按到徽位再起前指，令隐々有過度声，也就是使它有連帶関係。又成玉磵指法"中指才到十徽，則食指末起"的"末"字，不可誤認為是右手指法"抹"字的減

寫。它是左手的另一指法，這"末"的技法，據日本狛氏琴手法所輯六朝陳仲儒琴用指法説："末，左指按一弦向上起，絶餘声也"。田紫芝太古遺音所輯唐趙耶利彈琴右手法説："抹左指按一弦向上起有声，毛抹"。推玉声要使用"末"的技法，是因為左手食、中、名三指要接連輪換著按這一條弦同一徽位，所以必須每指按彈後向上引過徽少許再起指，不但有過度的聯帶關係声音，也還有讓路給次一指的意義。楊時百先生在他的琴鏡續廣陵散古減字指法解中，對這一"罾夔三亩"的解釋是："右人、中、夕三亩木、勹、丁次第入弦，即倒侖法"，説對了一部份。但下文接著又説："此下小註夔三亩，即用三亩倒侖後，左手按十徽兩亩也……"則大錯。他祇知正字"罾"是右手倒侖法，而對旁字夔三亩却不知夔字不在這裡是"喚"字的減寫，而是"換"字的減寫認，亩字不是"復"字的減寫，而是"指"字的減寫，並且對於三字没有交代。下面他又再引出"亡計末段第一

字用大九,第二字用中人,可知中人必右手指法,与此人中夕同一例也"的说法,也不明確要恰。更可怪的是,已明知嚮即倒輪,而在琴鏡續的表式谱裏面,將"嚮夋三古芒从ㄏ三乍"這一樂句,於彈過一次倒侖挑七之後,不再做三次倒侖五散挑七彈,而註出唱弦為"七五七五七五七"的"打圓"彈法,尤其是自相矛盾。這一錯誤的發展, 有些人,竟乾脆連一次倒侖也不作,完全祇做打圓喚復三作彈了,實是一誤再误,以訛傳訛。

剔滾兩字的減體連寫。

宋田紫芝太古遺音所輯溯源唐代趙耶利手勢圖指法:"衮,右手中指連踢三四弦,曰衮"又"擂譜作雷,或作衮,右手食指於七弦歷至大弦如一声,亦名曰衮擂"同書所輯宋劉籍琴議指法(嘉定以前1208前):"公滾也,以名指摘七至一"。

意見:— 根據上列諸说,可見"滾"這一指

法,在唐宋時代,是食中名三指通用的,廣陵散譜中指法譜字,有特別寫作"蜀"者,就是肯定要以中指用"剔"作滾,而不是剔過之後又再滾,所以譜中又有單衹寫作"叐"字者,那就不拘定用哪一指了。

匐, 勾拂兩字的減體連寫。

　　意見:— 準照上面"蜀"的釋義,即是以中指用"勾"作拂,而不是勾過之後又再拂。

嘉, 抹拂兩字的減體連寫。

　　意見:— 準照上面"蜀""匐"的釋義,即是以食指用"抹"作拂,而不是抹過之後又再拂。

嶣, 中食拂三字的減體連寫。

　　琴苑要錄宋琴書指法(天聖元年至嘉祐八年1023—1063):"弓、中指疊食指曰弓,音拂,以中指疊食指從君弦(一弦)拂下至武弦(七弦)曰拂。"

　　意見:— 廣陵散譜中的"嶣"指法譜字,即是右手中指疊食指作"拂"。

鬟, 中、食拂滾一、二六個的減體連寫。

意見：— 即是右手中指疊食指拂入又滾出一、二弦。這一指法譜字在廣陵散開指段中第一次出現時，原譜即註明"乃發声"三個旁字，以後各段中凡有鬟裹可以類推。搊發的技法，搜宝田蒼芝太古遺音所輯溯源唐代趙耶利手勢圖指法："撥刺譜作發，右手食、中二指双出弦曰'撥'二指双入弦曰'刺'，出入二作曰'撥刺'。"同書所輯名数發端指法："發、發刺字、勾、抹、挑、剔四声如一声。假令發刺一，謂躅一又剔一。若廣陵散發刺一、二謂以食中双抹一、二如一声，又以中歴二、一如一声。又法，屈食、中二指出入一、二弦。

鬟, 散食拂一、二五個字的減體連寫。

意見：— 以右手食指拂一、二弦，即蕭三弦的另一寫法。

弗, 涓拂兩字的減體連寫。

意見：— 準照匊蕭的釋義，即是以右手

食、中兩指用"消"法作"拂"而不是"消"過之後又再作"拂"。正声作氣段末"蠫蠫"兩正字的下面、註有"乃藥声卄亦可"六個旁字、也就是前面所引的名数燮端指法解释数刺技法所説的:"假令發刺一、謂蠫一又剔一。若廣陵散發刺一、二謂以食、中雙抹一、二弦如一声、又以中歴二、一弦如一声"的彈法。有了這一條証揆、不但"蠫"本身不是"消"後再"拂"作了強有力的説明、也為"蠫"不是"剔"後再"滚"作了明確的解释。而"匍"、"萧"等譜字、不是"勾"後或"抹"後再"拂"都更能類推互証毫无疑義了。

蠶,　雙拂兩字的減體連寫。

　　　意見:— 以右手中指疊食指作"拂"即"蠶"的另一寫法。

蠫,　雙拂滚一、二五個字的減體連寫。

　　　意見:— 以右手中指疊食指作"拂"入又"滚"出一、二弦、即"蠫"的另一寫法。楊時百先生在琴镜續廣陵散古減字指法解中、釋"蠶"為"激拂"

謂"以戏作弗,即以剌作夾"。後来 有些人 就
跟着釋"鑿"為潑拂滚一二,弹出的效果成為先"戏"
一、二弦如一声,再"弗"一二弦為二声,"夾"二、一弦
為二声,共成五声之多。我認為這樣的解释和
弹法有问题,因為"鑿"的谱字,原谱已在闓指段
中第一次用它的時候就註明了"乃發声"的解
釋,也就是説"以弗作戏,以夾作束,以下各段中
凡是"鑿"即应類推。但是其中也有谱字寫法不
同,用指不同之别,如"鑿""鑿"或僅寫作"鑿"或"蕭"、"莿"、
"弗""易"等。如若释"鑿"為潑拂滚,豈不是戏過之
後又再戏束,這樣弹法,有什么根據呢,何況弹
成五声之多,更不是"潑剌声"了,實在是誤認"雙"
字的减體"双"字為"潑"字的减體"戏"字之故。按
"潑剌"這一指法,前面所考援的宝田紫芝"太古
遺音"所輯溯源唐代趙耶利手勢圖指法和同
書名数"發端指法"的原釋,已説得非常明確,並
且還特别提出廣陵散的潑剌一二為例,有了
這樣的根據,再结合廣陵散原谱"乃發声"的註

第四篇 曲譜 廣陵散

释来理解,则"𢱟"应释为"双拂","𢺰"应释为"双拂滚",应照"澀刺"的技法用食、中两指双抹一、二弦如一声,和食、中二指出入一、二弦得两个如一声,不应释为"澀拂"和"澀拂滚",实已毫无疑义。

𢲛二, 名十一中、食拂滚一、二九个字的减体连写。

以左手名指按一、二弦十一徽,右手中、食两指拂入滚出。

和三声两个旁字。

𢲜三声, 大七六剔锁七、六个字的减体连写,这是正声呼幽段中的指法谱字。

宝田𢲜太古遗音所辑溯源唐代赵耶利手势图指法:"锁,谱作巛,以食指挑抹,又挑连作三声曰'巛'。"同书所辑名数竖端指法:"巛,锁字,谓食指出入曰锁。"

意见:一 根据上列两说,古代"锁"的技法是食指挑抹挑连作三声。若用中、食两指剔抹,挑连作三声就名"换指锁",这里既写作"𢲜",下面又注明"三声",即是用中指剔勾剔连作三声,不是用食指挑抹挑连作三声,也不是剔过之后,

497

又再鎖三声,与"蜀""甬"等同為一例,匝声作氣段中"鴑""声"之下還註明了"奐百从亦可",這就更顯明地說明了"剔鎖"的指法是用中指剔,勾,剔連作三声,決不是剔後又鎖。

,齪字的減體。

宋田紫芝太古遗音所輯唐曹柔减字法初期谱字(貞觀十三年後咸通元年前639—860):"足齪"。同書所輯唐趙耶利彈琴右手法:"齪声、先後為齪,大指約羽(五弦),名打宮(一弦)着商(二弦)住,食挑徵(四弦)是也。他弦準此"。

"又齪三、大着徵(四弦)名打宮(一弦),食挑角(三弦)或前後為之,或一時為之,前後為齪,一時為撮"。

前後百泛足一、三,"百是指字的減體,足是齪字的減體,這是廣陵散正声烈婦段中的指法谱字。

意見:一 根據上面齪声和齪三的説法,這"前後百泛足一、三",即是"齪三",是以石手名指

第四篇 曲谱 廣陵散

498

前打,食指後挑,或中指前勾,食指後挑,泛齪一、三兩弦。楊時百先生廣陵散古減字指法解釋"足為滿足之足,謂"此足字即滿足圖滿意,不作跪字"大誤。

取,撮字的減體。

日本狛氏琴手法所輯六朝陳仲儒琴用指法:"撮,假令右无名觸商,大母擗武,一時發声"(按同書"觸"這一指法的解釋是:"无名打一弦")

宋田紫芝太古遺音所輯唐趙耶利彈琴右手法:"撒,名指勾商,大指擘武,一時發声。一云齊下。"

琴苑要錄宋琴書指法:"取,大指与名指齊夾兩弦曰取(音撮)。"

𣂏,大七挍一二、摘二一、剔二一、歷二一,十四個字的減體連寫為四個指法譜字。

明蔣克謙琴書大全所輯宋成玉磵指法:"三彈品,右屈食、中、名三指,以大指承之,自名

以次彈,謂之"三彈",廣陵散兩次用之。"

　　意見:—　廣陵散譜中,並沒有題明寫有
"三彈"指法譜字之處,祇匜声長虹段中有連用
亩昌匞的譜字,而這一樂句的下面,却有"从厂
再乍"的旁字,確与兩次用之的說法相符,可知
成玉磵即是引此為例。也可能在宋代時候另
有一個廣陵散傳本,將這"亩昌匞"的技法,是
用譜字寫的。我们現在彈這"亩昌匞"的時候,
就应該按照"三彈"的技法去運指取音,才能得
到匜確的效果。　這一段小標題是長虹,古人
形容一個人的氣勢浩大,往々拿天空中長大
的虹霓来比喻,因此這一段曲意內容,是描寫
聶政刺韓王時義憤填膺,滿腔熱血的氣概,所
以必須用較沉重的"三彈"技法,不但如此,而且
緊接着"三彈"之後連續在同弦不同的徽位,一
再反覆用"双拂滾"也就是"双潑刺"的技法,加重
強音来表達壯烈疾迅激昂奮發的音節情感。
管平湖先生將這"亩昌匞"照一般摘剔歷的指

法弹成六声三拍,又接着将"双拂滚"作"潋拂滚"弹成五声三拍,音節氣氛就顯得柔弱遲緩平淡鬆弛,不够軒昂緊凑,一氣呵成,与小標題"長虹"的意義不相符合了。

萧鬲鬛, 名十二摘七六、剔七六、歷七滚六五,十四個字的減體連寫為三個指法譜字。這是正声沉思段中的譜字。

日本拍氏琴手法所輯六朝陈仲儒琴用指法:"逆輪, 假令右无名、中指相逐弹武文度,頭指仍相逐歷武文,或歷至四弦五弦妾定。

又"節逆輪、依其本、須暫停、使有節也"。(烏絲摘琴譜同)。

宋田芝紫太古遺音所輯唐趙耶利弹琴右手法:"送輪, 名指中指相逐反歷武文度食仍相逐歷武至徵。"又"節送輪,如前送輪緩節作之"。(琴書大全同)。

意見:── 根據上列諸说,可知"萧鬲鬛"三個譜字即是"逆輪"或"送輪"的指法,而将運指的

501

次第更明顯地分別寫成減體譜字。至於或应相逐或应緩節,則視節奏的疾徐所宜而定。又逆輪"送輪"是二名一法,逆送二字的字形相近,兩者必有一誤。考古代初期的"輪"法用指的次第方向都与後期的"輪"法相反。太古遺音所輯趙耶利彈琴右手法"輪"的解釋是:"長中名指遞相勾度三弦筭定。"狗氏琴手法所輯陳仲儒琴用指法"歷"的解釋是:"右頭指甲向前逆摟二弦或過七弦。"而同書摟法的解釋是:"右指安弦向內順拘摟。"據此可知古代初期以先食次中名向內順勾度為"輪",以頭指甲向前逆摟為"歷",則先名次中食逐歷武文至徵正是指甲向前,不但方向与"輪"相反,用指的次第也与"輪"先後不同,所以就叫做"逆輪"。可能逆輪是原來正確的名稱,傳鈔轉刻,將逆字誤為送字了。

却下. 不減寫的旁字。退却到下一位有声。

炱, 喚字的減體。

　　宋田紫芝太古遺音所輯名数数端指法:

502

"喚內, 急行少許復下而上"。

清莊臻鳳琴學心声指法:(撰於康熙三
年1664):"換內即輕逗貴无形迹"。

清徐常遇澄鑒堂琴譜指法(撰於康熙二
十五年1686):"喚換, 右弹左或名或大落
指得音就一上即下本位曰喚乘下音而上又
接上音而下也;必要一氣如慢係一上一下,非
喚也"。

意見:— 綜合上列諸說"喚"的技法是左
指乘右弹音甫出時急向上位一頂將上音輕
輕逗下過本位少許速上至原按位運指必須
一氣才能輕鬆靈活不着形迹。

下, 節抑即三個字的減寫都同這一體式。

元吳澄琴言十則指法:"卩節引, 如上
八復上七也。又作二弓"。

明袁均哲太音大全集左手譜字偏傍釋
(撰於永樂十一年前1413前):"卩抑"。

明劉珠絲桐篇指法(撰於嘉靖四十三年

503

1564）："卩、卽"。

意見：一　廣陵散譜中旁字用"卩上"之處很多，根據上列諸說家指法，"節""抑""卽"三個字的減體譜字都作"卩"。那麼，所謂"卩上"究竟是"節上"呢，還是"抑上"或"卽上"呢，這就必須結合上下文去決定，如大序申誠段中的"鬯慢卩上七今"，既首先註出"慢"字，則"卩上"當然不是快速逕直地"卽上"，九徽至七徽中間隔八徽一位，九至八為一節，八至七為一節，則"鬯慢卩上七今"可能是"慢節上七吟"也就是"上八復上七吟"或"二引上七吟"，也可能是"慢抑上七吟"寒風段中的"鬯舀兩卩上七"，註出了一個兩字就更無疑地是兩節上七，也就是吳澄指法的"節引"或"二引"，戲怒段中"鬯卩上七八"，九徽至七徽八分祇一位，不可節上，自然是"卽上"或"抑上"了，因時段中的"鬯尤声卩上七来往"是就声卽上七来往"之類，都要是這樣去審察理解，才能得到正確的處理。

下　上，　這兩字是旁字，不減寫卽上面正字按

504

弹得声後,将按指退下一位再上,如註明上某徽分,即上至所指定之爱,如未註明,即上至原按位。

蠻 対邑,正字是大九中十一抹一、七個字的減體連寫,旁字是對按兩字和搯起兩字的減體連寫。以左大指按一弦九徽右食指作抹,左中指對按一弦十一徽大指搯起。

蠻 対邑,正字是大九名十一抹一、七個字的減體連寫,旁字是對按兩字和搯起兩字的減體連寫。解釋同上。

豐, 出指起三字的減體連寫。左指向徽出弦起,是中指用於一弦的指法,即晚期譜中的"推出"(扯)。

出百夋巴, 出指喚起四字的減體。這是小序止息一段中的指法譜字指既出弦,不能再用"喚"的技法,當是夋出百巴誤寫顛倒了,即晚期譜中的"名扯"也是左中指用於一弦的指法。

蘦邑, 就中外出指五字和搯起兩字的減體連

505

寫。指既出弦,不能再"搯起"當是"尤中卜㔾出音"之誤,即晚期譜中的"尤中卜㔾扠"。

夕十㪇「爪㔾四兩声□□从厂再乍□引下内□㔾□□。這是太序申誡段中的指法譜字,是名十對按爪起四兩声,名十按四齽一四,從勻再作,大八番四,引下喚對按搯起,再爪四兩声,共三十六個字的減體旁字和正字。

意見:— 這一樂句的指法譜字,即是晚期"搯撮三声"技法的根源,但文句較繁瑣,還存在着"文字譜"的遺跡,然而用指的技法,比今譜減寫為"□"者說得明白。可是原譜"爪㔾四兩声"並沒說要"□"祇有"□"之後才"□"明顯出一"內"字,照這樣地兩搯一齽,正好是三声;其他各段中類似這樣的譜字樂句,彈法都同。如果是需要用"□搯起"的地方,廣陵散中也有明顯的例子,如亂声峻迹段中"□□□□□□"這一樂句內,就正式把"㔾"指法記寫出來了。現在申誡段中既祇寫為"爪㔾四兩声,再爪四兩声"而不是寫"

為"囚巳四兩声"再"囚巳四兩声",明々是此處不須用"罨"。但有些人彈這一樂句,是照現今彈"搯撮三声"的技法先"罨"後"搯",那就成為罨搯罨搯四声連"齪"便是五声,而不是"囚巳四兩声"連"齪"三声了。現時彈"搯撮三声"的技法也有好幾種,或作"罨搯撮罨搯罨搯撮",或作"罨搯罨搯撮罨搯罨搯撮",或作"撮々罨搯撮撮々罨搯撮",或作"搯撮搯撮搯撮",前三者都帶有"罨"声,或為八声,或為十声,後者雖無"罨"声,也是六声,都与"搯撮三声"名實不符。為甚麼要是這樣彈,晚近各譜並沒有說明它的來歷根據,同時譜上也並未說要帶"罨",我想起初可能是"搯起"的時候落指偶然稍重出一"罨"声,也並不討厭,漸々就相習相沿成為當然的技法了。

蠢 下九夕十�21巳「畢畾从厂再乍。

這是正声鼓怒段中的指法譜字,是大八注抹四,下九名十對按搯起爪四二声齪一、四,從勾再作,共二十四個字的減體正字和旁字。

第四篇 曲譜 廣陵散

笒蓋「⺁二声⻊」从厂再乍。

　　這是正声烈婦段中的指法譜字,是名九打一,散抹四,爪二声⻊一四從勾再作共十七個字的減體正字和旁字。

箖「⺁六二声⻊」从厂再乍⻊。

　　這是正声收義段中的指法譜字,是名九摩六,爪六二声,撮一、六,從勾再作散拂一、二;共十九個字的減體正字和旁字。

　　意見:一　上列三項都是"搯撮三声"不帶"罨"的原始彈法。

箖⺁六二声⻊又⺁六二声⻊⻊。

　　這是正声衝冠段中和寒風段中的指法譜字,是名八按六,爪六二声拂五、六,又爪六二声滾六、五,大七罨六,共二十三個字的減體正字和旁字。

⻊夕半奷邑⻊爪五二声⻊爪五二声⻊⻊。

　　這是正声烈婦段中的指法譜字,是大七歷五,名半對按搯起拂四、五,爪五二声,滾四、五

(五.四),爪五二声,拂四五,大七臺五,共三十一個字的減體正字和旁字。

　　意見:— 上列兩項,都是"搯滾剌三声"或"搯拂歷三声"不帶"臺"的原始彈法,祇彈過之後,才"蒅"和"蟄"明顯地寫出一"內"字,也說明爪声中是没有"臺"的。

从勹再乍,　　從勾再作四字的減體。從有勹之麥起,照正字再作一遍,即反覆連作兩遍。

从勹二乍,　　從勾二作四字的減體。從有勹之麥起照正字再作二遍,即反覆連作三遍。

从勹三乍,　　從勾三作四字的減體。從有勹之處起照正字再作三遍,即反覆連作四遍。

　　意見:— 廣陵散譜中凡須反覆連作之麥,有上列"从勹再乍""从勹二乍""从勹三乍"三種旁字的體例,其中以"从勹二乍"和"从勹三乍"的意義欠明顯,若是不結合"从勹再乍"聯貫一起來看,也可能解釋爲從勾連作二遍和從勾連作三遍,但從勾二作的連作二遍与從勾再作

509

的連作二遍，犯了雷同，没有區别，它又何以還
要另外用一個"从丁二乍"的名稱和譜字呢？所
以我認為"从丁再乍"是除原已作過一遍之外，
又再作一遍，"从丁二乍"是除原已作過一遍之
外，又再作二遍，"从丁三乍"是除原已作過一遍
之外，又再作三遍，這樣才能与"从丁再乍"没有
矛盾，三個名稱才能一貫合邏輯，才不致違反
原譜的體例。

<div align="right">

一九五七年四月四日

顾梅羮於北京

</div>

後　　記

　　廣陵散是古琴曲中特別著名的一首古大曲,歷來都傳說是三國時魏中散大夫嵇康所作,現在已經我们将它考查清楚,確實不是嵇康的創製,因為在嵇康所寫的琴賦中,已明顯地把廣陵止息首列於古曲之內,他怎麼會将他自己的作品來冒充古曲呢,而且稍前於嵇康的應璩,在与劉孔才的書內說到"聽廣陵之清散"可証在嵇康之前已有此曲,因嵇康對此曲特別專精,有異於他人,又極為秘惜保守,連自己的外甥袁孝尼都不肯傳授給他,到後來臨刑的時候才很有些失悔,發出了"廣陵散於今絶矣"的歎声,後人遂附會其說,或謂康得鬼神所授,曾与神約誓不傳人,或謂康自作以刺當時實者荒謬無稽之談,絶不足信。今廣陵散譜中各段小標題,有井里取韓呼幽衝冠烈婦收義辭鄉亡身投劍之類的命名,都是聶政刺韓王之事,實為蔡邕琴操中聶政刺韓王曲。

　　琴操云:"聶政刺韓王者,聶政之所作也。政父

為韓王治劍,過期不成,王殺之。時政未生。及壯,問其母曰:父何在?母告之,政欲殺韓王,乃學塗入王宮,拔劍刺王不得,去入太山,遇仙人,學鼓琴,漆身為厲,吞炭變音,七年而琴成,欲入韓,道逢其妻,對妻而笑,妻見其齒似政齒,不禁悲泣,政以為妻所識,即別去,復入山中,擊落其齒,又留三年,入韓,國人莫知政,政鼓琴闕下,觀者成行,馬牛止聽,以聞韓王,王召見,使彈琴,政援琴而歌,琴中出刀刺王,政殺國君,知當及母,乃自犁剔面皮,斷其形體,人莫能識,乃梟磔政形體,暴之於市,懸千金求姓名,遂有一婦人往而哭曰:嗟乎!為父報仇耶?顧謂市人曰:此所謂聶政也。為父報仇,知當及母,乃自犁剔面,何愛一女之身,而不揚吾子之名哉!?乃抱政屍而哭,冤結陷塞,遂絕行脈而死。故曰聶政刺韓王。今按曲中各小標題,有烈婦、收義、揚名等命名,皆聶政死後情事,琴操乃謂聶政自作此曲,政又何由前知,是其曲雖為聶政刺韓王事而作,曲者決非聶政可知,當是後人用其事描摹其意而作,琴操所載亦並未列及分段小標題,因此近

人吴剑又提出了小标题可能是晋唐以后人所加的意见。但无确证，也只好存疑了。其所以由聂政刺韩王曲而改名广陵散之故，亦苦无文献可考。

嵇康死后，广陵散并未失传，自晋代直至元明，每代都有人善弹此曲，並且有谱流传见于文献记载者。宋书戴颙传说颙所弹"三调游弦广陵止息皆与世异"，太平御览引世说云，"梁贺思令传广陵散"，新唐书艺文志载李良辅撰广陵散止息谱一卷，吕渭撰广陵止息谱一卷，文献通考著录广陵止息谱一卷，解题引崇文总目云，"唐吕渭撰。河东司户参军李良辅傳洛阳僧思古，思古傳长安张老遂著此谱，总二十三拍，至渭又增为三十六拍"，宋志载唐李约(李勉子)撰琴调广陵谱一卷。琴史载陈康士好雅琴，编寻正声九弄广陵散二胡笳，孙希裕博精雅弄，以授陈拙唯不传广陵散，後陈拙学止息于梅复元。顾况有王氏女广陵散记，太平御览引耳目记云，"唐乾符之际，待诏王邈为李山甫鼓广陵散"，宋范仲淹听真上人琴歌有"为我试弹广陵散鬼神悲哀晋方乱"之

句。春渚紀聞辨廣陵散云,烏戍小隱聽眙曠道人彈此曲,音節殊妙。樓鑰彈廣陵散書贈王明之云,得廣陵散於盧子嘉,疑小序声發五、六弦間,不稱王明之為作小序,獨起滂擺雍容散声,然後如舊譜,聞之欣然,遂即传之。又有謝文思許尚之寄石函廣陵散詩,中有"按拍三十六"之句,可能即呂渭所增之譜。又有"此即名止息八拍信為贅"之句,可知樓鑰原來從盧子嘉学得的廣陵散多後序八拍,全曲是四十四拍。又他詩中說"大同小有異"也可看出石函譜与盧传本出入不太大。浮休道人贈汪水雲(元量)十绝之一為廣陵散,有"廣陵安肯授宫人"句,又夏天民贈汪水雲詩亦有"廣陵一散何嘗绝"之句。水雲為南宋末年名琴家,揆這兩詩看来,他也是善彈廣陵散的。元耶律楚材彈廣陵散詩序說"完顏光禄命士人張研一彈之,待詔張器之亦彈此曲,每至沉思峻迹二篇緩彈之,節奏支離未盡其善,獨棲巖老人(苗秀實楚材師)混而為一,士大夫服其精妙,其子蘭亦得棲巖遗意。"明代朱權輯神奇秘譜,張鯤輯風宣玄品,汪芝輯

西麓堂琴统,孔興誘輯琴苑心傳全编,都收録有廣陵散風宣琴苑所收,皆出神奇一源,惟西麓所輯共有兩譜,均与神奇之本不同,兩譜都无開指,而是首列慢商意(和慢商品)神奇本連同開指計算,故為四十五段(風宣同)西麓兩譜都没有把慢商意慢商品算入全曲段數之内,故為四十四段耶律楚村弹廣陵詩,有"品弦欲終調"之句,説明他所授的譜本,也是有調意的,也没有算在全曲段内,所以他的詩中祇説"四十有四拍"西麓的兩譜一本的小標題除調意(外)与神奇本全同,一本有三個小標題取韓相別姊報義与神奇本的取韓烈婦收義名稱不同,却与耶律楚材詩別姊惜惨戚和楼鑰詩"别姊取韓相,多用聶政事"所提的小標題名稱相符,很可能西麓的第二譜即耶律楚材和楼鑰所授彈之譜的傳本。授三個譜本指法譜字的繁简比較,以神奇較繁,繁早简遲,可以推断神奇本要早於西麓兩譜,而且神奇本中還保存了"文字譜"的痕迹,也是西麓兩譜所无的。神奇譜秘撰輯人朱權在廣陵散譜序中説,他是"探取隋宫所收

之譜,隨亡而入於唐,唐亡流落民間,至宋高宗建炎復入御府"說明此譜來源既早,並且是流傳有緒的。但隋代還祇有"文字譜",而神奇秘譜的廣陵散是用"減字指法"記寫的,很可能是由唐宮流入民間後,未復入宋高宗御府前重寫的傳本。

從耶律楚材以後,即不聞有人以彈廣陵散著稱,從琴苑心傳以後,也不見清代各家琴譜收錄廣陵散了。而神奇、風宣、西麓琴苑等琴譜都是極希有之書,除極少數私人藏書家外,決非一般琴人所能見到,直至清代咸同間青城半髯道人張孔山和唐彝銘纂輯天聞閣琴譜竭力搜羅秘本,忽得孔氏琴苑心傳,從中發現廣陵散譜,以其指法甚古,難以操摹,經半髯道人譯以今譜,又因惑於迷信彈之不吉之說,隨即棄去,未予採錄,僅引列拍名目錄,由唐彝銘序跋其事,載入天聞閣琴譜中。嗣後民國十六年桐鄉馮水偶得風宣玄品,將其中廣陵散照原本影出重刊行世,楊時百得之,遂援以作廣陵散古減字指法解,並將全譜註明唱弦拍板,刻入琴鏡續中。時

亘雖為此譜指法解釋訂拍刻譜,並未嘗自彈,亦無人學習。當時我得時百所贈刻本,曾為試按每於各種消法拂滾用指,總覺不得要領,疑時百所釋古指法未必盡當,然亦無法証實而得到正確解決,因此也就中止沒有継續按習下去了。這就是自魏晋以來後,一千七百餘年以來廣陵散流传之概和明代以後五百餘年以來,廣陵散絕響之由。

解放後,党和政府重視民族藝術的優良傳統,中國音樂家協會将古琴音樂列作重點提劍之一環,組織各地琴家從事古琴曲的研究發掘,廣陵散即被首先提出,截至一九五六年為止,已有管平湖、吳景略、徐立蓀、吳振平、姚丙炎、朱惜辰、王生香、戚長毅諸先生先後根據神奇秘譜和風宣玄品(兩譜本是解放後民族音樂研究所搜集所得)兩本初步打出譜完成。我於一九五六年冬应中央民族音樂研究所通訊研究員之聘,来北京与查阜西先生共同整編古琴曲譜指法音調史歷等文献資料,同時也接受了參加研究發掘廣陵散的任務,因整編各代

517

各家指法,掌握了許多希見的琴書(都是民族音樂研究所探訪搜集所得,共一百五十餘種)特別是太古遺音、琴書大全、狍氏琴手法、烏絲欄琴言十則等,從中發現了陳仲儒、趙耶利、曹柔、陳居士、陳拙、成玉碉等六朝唐宋諸家指法,實為發掘廣陵散解決疑難古指法譜字極其重要的參考根據。遂按神奇秘譜本首先將廣陵散中的古指法譜字詳加研究分析,引証諸家論説寫成考釋,然後於一九五七年五月六日開始至同年六月二十日完畢,盡一個半月之力,按譜初步打出。近年隨着練習加工和深入體會,又作了幾次修訂,才譯成前面的简譜和古琴減字譜對照。當然,其中處理的方法和古指法的考釋,一定還存在着缺點和錯誤,不能認為是定稿,仍有待於進一步的研究修改,以期臻於完善。

至於廣陵散音樂的優美,過去對此曲特別愛好並且深有體會的琴家们,曾寫下了細緻生動的描繪文字,如北宋琴書止息序説:"其怨恨悽感,即如幽寞鬼神之声。邕之容々,言語清泠。及其佛鬱懷

慨,又本隐之轰々,風雨亭々,纷披燦爛,戈矛縱橫。粗略言之,不能盡其美也"說這曲廣陵散表達幽怨隐恨悽楚感傷的地方,音調非常清泠輕脆哀惨悽涼。而激昂憤發慷慨悲壮的地方,又有雷霆風雨,戈矛殺伐的氣勢。音樂的美妙,不是用幾句粗淺簡单的話,所能够形容得了的。

　　曾弹廣陵散五十年並"激烈至流涕"的樓鑰認為唐代韓愈聽穎師弹琴詩"前十句形容曲盡,必為廣陵散而作,他曲不足以當此"韓愈原詩前十句是:

"昵々兒女語,　　　恩怨相爾汝。

　劃然変軒昂,　　勇士赴敵場!

浮雲柳絮无根蒂,　天地闊遠随飛揚。

　喧啾百鳥鳴,　　忽見孤鳳凰。

躋攀分寸不可上,　·　失勢一落千丈强"。

　　這十句詩描寫了樂曲忽强忽弱的對比,泛音的旋律輕清自然,有溺无拘束的情趣,而音節的突然変化,又使人驚駭莫測。

　　耶律楚材弹廣陵散五十韻長詩中,有這樣一

段描寫的警句：

"古譜成巨軸，　　無慮声千百，
大意分五節，　　四十有四拍。
品弦欲終調，　　六弦一時劃，
初訝似破竹　　　不止如裂帛。
亡身志慷慨，　　別姊情惨戚，
衝冠氣何壯，　　投劍声如擲。
呼幽達穹蒼，　　長虹如玉立。
將彈憤怨篇，　　寒風自蕭々。
瓊珠落玉器，　　電墜漁人笠，
別鶴叫蒼松　　　哀猿啼怪柏。
散声如怨訴，　　寒泉古澗澀。
幾折變軒昂，　　奔流禹門急。
大弦忽一"捻"，　　应弦如破的，
雲煙速变滅，　　風雷恣呼吸。
數作"撥剌"声，　　指邊轟霹靂。
一鼓息萬動，　　再弄鬼神泣。"

可見他對廣陵散曲調豐富变化的揣摩，幽怨

凄清与慷慨激昂两种情调的对比,真是赞美得无以复加了。

现在我们弹到烈妇段中泛音的轻灵清脆,确如上面所说的"言语清泠""浮云柳絮无根蒂""璎珠落玉器"那样的妙境:

1 1 | 4 3 5 | 5.6 5 2 2 | 3 5 1 | 1 · 1 |

2 3 5 | 5 5.5 | 5 5 5 5 | 6 5 5 3 5 3 | 5 6 5 5 5 |

5 4 5 4 5 4 5 4 5 3 5 3 | 5 6 5 5 | 5.6 5 6 | 3 5 3 5 3 5 1 2 1 |

2 3 2 1 | 1 1 1 | 1 — |

如长虹段中专一、二两弦的中下部份,连续多次作"三弹""双拂滚"的动作,发出雄伟迅疾的音节,确有激昂愤发慷慨悲壮的气势:

1 1 1.6 | 6 1 1 1 1 1.6 | 6 1 | 3 3 3 5 5 5 5 |

0 5 6 5 6 1 | 1 1 1 2 1 6 5 1 1 | 1 — |

如含光段於泛音每一乐句的结束,同时散拂同音高的一、二弦一声,加重主音的音量,大有"喧啾百鸟鸣,忽见孤凤凰"之概:

0 5 5 5 3 | 5 5 | 1 · 1 1 | 1 6 1 | 1 · 5 5 | 5 3 5 5 |

<div style="writing-mode: vertical-rl">第四篇 曲譜 廣陵散</div>

$$\overset{\cdot}{\underline{5}}\overset{\cdot\cdot}{\underline{1\,1}}\ \overset{\cdot}{\underline{1\,6}}\ \overset{\cdot\cdot}{\underline{1\,1}}\ |\ \overset{\cdot}{\underline{5}}.\overset{\cdot}{\underline{5\,5}}\ \overset{\cdot\cdot}{\underline{5\,6}}\overset{\cdot}{1}\ |$$

如歸政段中,在七徽以上連續用快速度的勾、抹、打、歷等指法,使氣氛非常緊張,造成的效果,也真儼然有戈矛殺伐的聲音。

$$\underline{5\,5}\ \overset{\frown}{\underline{6\,1}}\ |\ \overset{\cdot}{\underline{1.1}}\ \underline{1\,1}\ |\ \underline{1\,1\,1}\ \overset{\cdot}{\underline{1.2}}\ |\ \overset{\cdot\cdot}{\underline{6\,5\,3\,2}}\ !\ |\ \underline{1.\overset{\cdot}{5}\overset{\cdot}{5}}\ \overset{\cdot\cdot}{\underline{5\,6}}6\ |$$

$$\overset{\cdot}{\underline{1\,2}}\ \overset{\cdot}{1}\ |\ \overset{\cdot}{\underline{5}}\underline{!}\ \overset{\cdot}{\underline{5}}\ |\ \equiv\ |$$

上面這些祇不過是按粗淺的體會,約略舉出幾個片段的例子。當然像廣陵散這樣一個偉大的樂曲,精奧神妙的音樂,所在皆是,要把它全面地提列出來,還有待於不斷地深入研究分析。的確像琴書止息序說的那樣,"粗略言之,不能盡其羹也"。

一九六二年六月五日

顧梅羹於瀋陽音樂學院

嵇氏四弄
長 清

原註商調,即以太簇商調宮音寄黃鐘均,借正調彈,不慢三弦,凡十段。援西麓堂琴統本訂拍彈出。

1. = C

[一段]

$\underline{\dot{1}}$ $\dot{1}$ | $\dot{5}$ $\dot{1}$ | $\dot{1}$ — | $\underline{\dot{1}\dot{1}}$ $\underline{\dot{5}\dot{1}}$ | $\dot{1}$ —

$\underline{5}$ $\underline{5}$ | $\underline{21}$ $\dot{1}$ | $\dot{1}$ — | $\underline{5.6}$ $\underline{12}$ | $\dot{1}$ $\dot{1}$ —

$\underline{5}$ $\dot{1}$ | $\underline{\dot{1}\dot{5}\dot{1}}$ $\underline{\dot{5}\dot{1}}$ | $\dot{5}$ $\dot{1}$ | $\underline{\dot{5}\dot{5}}$ $\underline{21}$ | $\dot{1}$ $\underline{\dot{6}\dot{1}}$

$\dot{4}$ $\dot{1}$ | $\underline{\dot{6}\dot{1}}$ $\underline{\dot{6}}$ | $\dot{6}$ $\dot{1}$ | $\dot{1}$ $\dot{1}$ | $\dot{6}$ $\dot{5}$ | $\dot{1}$ —

3 5 | $\underline{5}$ 3 5 | $\underline{61}$ $\underline{65}$ | $\dot{1}$ 3 | $\underline{5.3}$ $\underline{21}$

$\dot{1}$ — |

[二段] 1 2 4 5 6 1 | 1 · 1 | 1 1 1 1 | 1 1 1 | 1 |

2 3 3 | 1 3 5 | 1 5 | 5 | 5 5 | 5 · 5 5 |

5 5 5 | 5 5 5 5 | 5 5 5 5 | 5 5 5 5 | 5 5 5 5 | 3 3 2 |

1 1 | 1 · 2 1 6 | 1 2 1 6 1 | 6 6 5 | 3 5 |

5 3 5 | 5 1 | 6 · 1 6 5 | 1 — | 3 · 5 |

5 5 5 | 5 · 6 1 | 1 1 2 3 | 6 5 3 3 2 |

3 · 3 | 3 2 1 | 6 — | 2 · 3 | 2 · 1 |

2 2 1 | 2 3 3 3 3 3 | 1 1 — | 3 · 2 |

1 |

524

三段

1·2 | 1 6 1 | 6 6 5 | 3 3 | 12 1 ‖

6·23 | 2 6 | 6 6 5 | 3 3 | 3 3 5 |

5 5 6 | 1 1 | 12 32 | 1 1 | — |

6 1 | 1·2 | 3 3 | 6·1 65 | 3·5 3 2 |

13 5 | 5 5 6 | 1 1 | 5 23 2 | 1 1 |

2·3 21 | 2 2 1 | 23 3 | 1 | — |

四段 01245 5 | 5 5 | 51245 1 1 | 1 |

11245 55 | 55 | 165124561 | 1 1 | 1 |

1·3 3 1 | 1 6 65 | 35 5 | 5·5 6 1 |

第四篇　曲譜　嵇氏四弄　長清

525

〔九段〕

〔十段〕

第四篇　曲譜　嵇氏四弄　長清

529

6̲1̲ 2̲3̲ | 2̲1̲ 6̇ | 6̇ 6̲1̲ | 2̲5̲ 6·1 | 1̲6̲ 6̲1̲ |

6̲5̲ 3 | 5 5 | 6·1 | 6 5 | 1 — | 5 — |

3̲5̲ 5 | 3·5 | 3̲5̲ 6̲5̲ | 3 3 2 | 1 — | 1 — |

6̇ 6̇ | 6̇6̇6̇ 6̇6̇ | 6̇ 6̇ | 6̇ — | 1̇ 1̇ | 1̲̇6̲̇ 5̲̇3̲̇ |

5̇ 5̇ | 5̇·6̇ 1̈ | 1̈ | 2̲̇1̲̇ 6̲̇5̲̇ | 3̇ 3̇ — | 1̲̇2̲̇ 3̇1̇ |

3̇ — | 2̇·3̇ 5̇ | 5̇ — | 2̲̇1̲̇ 1̈1̈ | 5̇ 1̈1̈ | 1̈ — ‖

短　清

原註商調即以太簇商調宮音寄黃鍾均借
正調彈不慢三弦凡十段。　擾西麓堂琴統本
訂拍彈出。　　　　　　　　　　　1＝C

[一段] 1·2 | 1 | 1 | 21 | 1 | 5 — | 1·2 | 1 1 |
芍　二　　寸　尺　尼六　勹　喬。省　　从　　豆

21 | 1 | 5 — | 5 | 1 | 亡5·6 | 1 1 | 1 5 5 |
百　　　乍。　　　皿　勹　喬匃　六昜　　哥

2·1 | 1 | 1 — | 3·5 3 5 3 | 5·6 1 | 3 5 3 | 2 1 |
尺六　勹　尽。　弩九徐　　　弓　走皀　藭　下扏

5·1 | 3·5 6 5 6 | 5·6 1 2 1 | 2 3 2 | 1 1 |
㒼　勹　贃二弓走九徐才　　上勹　篕立才　　皿芍。

1·3 5 | 5 2 3 2 | 2 2 | 5 5 5·6 | 1 2 1 |
篕芻㐄　萄蓝匃　篕芍。笋菌驾　　合茫省六

1·5 6·5 | 21654211245 | 5 | 5 5 5 5 | 5 5 5 5 |
刁甸篕彎方蔜卫弗云　篕　罪。(而而弗从而

5·5 三
厂)

[二段] 5 1 | 1 2 3 | 2 6 2 | 3 5 1 | 2· 1 |

6·5 1 | 3 5 5 | 2 3 2 | 2·5 1 6 | 1 2 1 |

5 5 | 5 5 5 6· 7 | 1 1 | 6· 1 | 2· 1 |

1 1 | 1 — |

[三段] 5 1 | 1 5 1 5 1 | 5 1 5 | 1 5 5 5 | 5 6 1 |

1 1 1 | 1 1 | 6· 5 | 5 5 — | 5· 6 6 1 |

1·6 1 | 6· 5 | 3 1 3 | 6· 1 | 1 1 | 2 2 3 2 1 |

2 3 3 | 3 3 3 | 1 5 3 5 | 3·5 3 2 | 1 | 1 | 5 1 1 1 6 |

5· 1 | 5· | 1 1 2 1·6 | 5·6 1 1 6 5 | 3 5 5· 6· 1 |

花合 六 寸笃茜。

[四段] 包笃茎萄垫 省亙 笪笋箭三笃莹。

笋二笺砧笋寸莅笋二厄三笋莹。 五句三四

蜀 笋�ă。荃 翼匈六呵 厌六笃荟。正

[五段] 笃凼笃茜。省罕 笃凼尿笋垫 又肉

砧立 三 笋垫。鸿笃五 罂茜 堇茬笃凼

堇茬。 笃四狂三 芑鸿垫鸢巾 笋鸿鹭茜。

鸰鸰 芀罂の1送 弯 扪 笃茸萄厌雁肉二止

六 寸萄茜。

535

[十段]　5　1̲　|　1̲5̲1　5̲1　|　5　1̲　|　5　—　|　2·5　|
齒　芍　省三乍　　　　齒。　鴌齒

1̲3̲　2　|　2·1　6̲6̲1　|　6̲1̲6　6·1　|　5　5　|　5　3̲5　|
鴌鴌　下尢　茫六　鴌双五　　巾齒鴌齒齒外上

3·2　|　1·2　|　1　—　|　7̲·7̲　|　3　6·1　|　6　|
齒犯　芍　勾　寸。　簒　　鴌厄立

5　5　|　3̲6̲　1　|　1̲2̲　2·4　|　3̲6̲1　6̲5̲　|　5　5　|
六　齒　鴌巾芍　二鴌　鴌鴌鴌立才鴌齒鴌

5̲3̲　3̲2̲　|　5　—　|　6·1　|　6·5　|　1　|　5　|
才下　已齒。　瀶　上　瀶犯　茫鴌

6̲1̲　2̲1̲　|　1　1　|　1　—　|　2̲·3̲　|　5　|　5　—　|
瀶鴌上茫六寸鴌送。　乜齒五厄勾。

3̲·1̲　|　1̲1̲　|　5　1̲　|　1　—　‖
厄三鴌蔡凹鴌蔡正　紬

536

長　　側

原註商調,即以太簇商調寄黃鍾均借正調彈,不慢三弦。凡十段。據西麓堂琴統本訂拍彈出。

1=C

[一段]

[二段]

537

2 ⌒6 | 6 5 . 6 | 1 1 — | 2 353 | 53 56 |

3 · 2 | 2 · 2 | 21 2 | 2 24 | 5 2 |

21 1 | 1 — |

[三段] 5 5 | 5 5 5 | 5 5 | 5 5 | 6 · 1 | 2 1 | 1 |

1 — | 6 1 | 6 3 3 | 3 55 | 1 1 |

2 1 | 1 — | 55 1 | 5 — | 6 · 1 | 1 2 · |

1 1 — | 2 353 | 5 · 6 | 23 21 | 6 1 | 1 — |

2 3 21 | 1 | 1 — |

[四段] 弄声 22 | 22 | 22 | 22 | 22 | 222 1 | 2 1 |

538

第四篇　曲譜　嵇氏四弄　長側

```
2 2 3  2 1 | 5· 6 | 1  1 | 6·5 | 35  5 |
5  —  | 6.1  2·1 | 1  1  — | 36 i̲  65 |
5  5 | 6· i | 2  1  2 | 32  i.6 | 66  2 |
6  6·5 | 56  61 | 1  1 | 2·1 | 1  — |
5  5 | 555  55 | 5  5 | 32 | 1 | 5  35 |
1  5 | 6.1  2.4 | 2.1  1 | 1  1 | 1  1 |
1  二 | 4· 3 | 31  35 | 6  i  6 | i.1  1 |
2·1  1 | 1  11 | 1 | 1 | 二 |
```

[五段]
```
6  i | 6· i | i  6  5 | 35  1 | 1 | 2 | 35  1 |
```

6·1 | 2 2 | 1 1 | 1̲1̲2̲4̲5̲6̲ 5̲5̲ | 5 5 |

5̲1̲2̲4̲5̲6̲ 5̲5̲ 5̲5̲ | 3 5 3 | 3 3 | 3 3·3̲3̲ | 3̲3̲

3̲ 3̲ | 3·5̲ | 6̲ 6̲ | 6̲1̲ 1̲7̲ 7̲5̲ | 6̲ 6̲ | 3̲ 5̲6̲ |

3·5̲ 5̲3̲ | 3 3 | 6̲ 6̲ 1̲ | 2·1̲ | 1 1 | 1 — |

[六段] 1̲1̲ 5̲ | 5 — | 1̲ 3̲ | 6̲5̲ 5̲ | 5 — |

6·1̲ | 2̲1̲ 1̲ | 1 — | 6̲ 3̲ | 3̲6̲ 3̲6̲ |

3̲ 6̲ | 2̲3̲ 1̲ | 3̲ 5̲ 3̲ | 6̲ 3̲ | 2·1̲ |

1̲ 1̲ — | 6̲·1̲ 1̲2̲ 2̲1̲6̲ | 5̲6̲ 1̲ | 1̲6̲5̲ |

3̲ 5̲ 1̲ | 1̲ 5· | 6̲1̲ 1̲ | 2̲ 3̲ 2̲ | 1 2̲1̲6̲5̲4̲ |

540

5. —｜1 3 5 3 1｜6 5｜5 1｜3· 5｜2· 2｜

1 2 3｜2 3 2 1｜5 6 1｜6·5 3｜5 5 —｜

2·5 6 1｜1 2·6｜1 1 —｜

[九段] 2 2｜2 2 2 2 2｜2 2｜2 —｜1 2 3·5｜

5 6｜1 6 1 6 1｜6·5 5 6｜1 1·2｜2 2｜

2 —｜1·2 3 5｜2 3 2 1｜3 6 2｜5 5 —｜

6·1 6｜5 1｜2·1｜1·2｜1 1 —｜

[十段] 2 2｜2 2 2 2 2｜2 2｜2 —｜5· 1｜

2·3｜2 2 —｜2·1 5·6｜1 5 —｜

542

$$ 1 \quad 6 \mid \underline{6\,6} \quad \underline{6\,1} \mid \underline{2\cdot\,2} \quad 2 \mid \underline{5\cdot\,5} \quad 5 \mid \underline{6\,\dot{1}} \quad 5 \mid $$

$$ \underline{5\cdot\,3} \mid \underline{5\,6} \quad 1 \mid \underline{2\cdot\,1} \quad 3 \mid \underline{3\cdot\,2} \quad 1 \mid 1 \quad - \mid $$

$$ \underline{\dot{2}\cdot\,\dot{3}} \quad \dot{5} \mid \dot{5} \quad - \mid \underline{\dot{3}\cdot\,\dot{2}} \quad \dot{1}\,\dot{1} \mid \dot{5} \quad \dot{1} \mid \dot{1} \quad - \parallel $$

5·5 | 56 65 | 6·1 | 2 1 2 16 |

6 6 — | 2·3 | 65 61 | 27 2 | 6 53 |

2 3· | 3.5 32 | 1 6·23 | 22 21 |

223 21 | 23 33 | 3 ! | 13 35 | 6 1 3 |

6·4 43 | 6 1 2 | 62 1.6 | 66 — |

1·1 | 16 65 | 13 5 | 5 3.2 | 1 ! 16 6 |

6 6 | 666 66 | 6 6 | 5 6 | 6 6 |

三段 0124561 11 ! 1 | 1124561 11 | 11 23 |

32 11 ! 1 | 16 6·1 | 65 35 | 5 — | 5 5 5 |

$\overline{3\ 3}\ \overline{3\cdot 2}\ |\ \overline{1\ 1}\ 5\ |\ 5\ -\ |$

匃 亍礜芎尿匃。 肎

[五段] $\overline{\dot{6}\cdot\dot{1}}\ \overline{\dot{2}\cdot\dot{1}}\ |\ \dot{1}\ \dot{1}\ |\ \overline{\dot{6}\ \dot{5}}\ \dot{5}\ |\ \dot{5}\ -\ |\ \overline{\dot{3}\ \dot{2}}\ \dot{1}\cdot\dot{2}\ |$

皀蜀六疋六笞窑 疋六匎篦。 五四耵自四

$\overline{\dot{1}\cdot\dot{2}}\ \overline{3\ 5}\ |\ \dot{5}\ \overline{\dot{2}\cdot\dot{1}}\ |\ \dot{6}\cdot\dot{1}\ |\ \overline{\dot{6}\cdot\dot{1}}\ \overline{\dot{2}\cdot\dot{1}}\ |\ \dot{1}\ \dot{1}\ -\ |$

匀四五六昜盀匀习 三 匀三疋六笞窑。

$\dot{5}\ \dot{5}\ |\ \overline{\dot{5}\ \dot{5}\ \dot{5}}\ \overline{\dot{5}\ \dot{5}}\ |\ \dot{5}\ \dot{5}\ |\ \overline{\dot{2}\cdot\dot{3}}\ \dot{5}\ |\ \dot{5}\ \overline{6\ 5\ 3\ 2}\ |$

匀窑 囙 匎五六昜耄 云

$\overline{\dot{1}\ \dot{5}}\ \overline{\dot{6}\ \dot{1}}\ |\ \dot{3}\ \dot{3}\ |\ \overline{\dot{3}\ \dot{3}\ \dot{3}}\ \overline{\dot{3}\ \dot{3}}\ |\ \dot{3}\ \dot{3}\ |\ \overline{5\cdot 6}\ \overline{\dot{1}\ \dot{2}}\ |$

三笀二三 匀耄 从 三 乍 匀五六七

$\dot{5}\ \overline{\dot{2}\ \dot{1}}\ |\ \dot{6}\ \dot{1}\ |\ \dot{1}\ -\ |$

匎厇六五 笀榤。正

[六段] $\overline{0\ 1\ 2\ 4\ 5\ 6}\ \overline{5\ 5}\ |\ \dot{5}\ \dot{5}\ |\ \overline{0\ 1\ 2\ 4\ 5\ 6}\ \overline{\dot{1}\ \dot{1}}\ |\ 5\ \dot{1}\ |$

蕭 云 耄 茴窑亠 蕭 云 耄 茴窑。

$\overline{\dot{1}\ 6}\ \overline{6\ \overline{6\cdot 5}}\ |\ \overline{\dot{1}\ 6}\ \overline{6\ \overline{6\cdot 5}}\ |\ \overline{3\ \dot{1}}\ \overline{2\ 3}\ |\ 5\ 3\ |$

杢窑亍六 耄杢窑亍六 耋匹騎五蔓匀 蜀

$\overline{3\ 3\ 5}\ \overline{3\cdot 2}\ |\ \dot{1}\ \dot{1}\ |\ \overline{0\ 1\ 2\ 4\ 5\ 6}\ \overline{5\ 5}\ |\ 5\ 5\ |$

尹 耋芎尿。蕭 云 耄 茴窑。

5̲1̲2̲4̲5̲6 5̲5 | 5̲5 3̲·2 | 1 5 | 6̲1 2̲3 |

3 2̲1 | 6̲·5 3̲·5 | 5̲3̲5 3̲5 3̲·2 | 1 6̲1 |

3̲5 3̲·5 | 3̲·2 6̲1 | 1 — | 6̲·1 6̲·5 | 3̲5 5 |

3̲5 6̲7 7̲7 | 2̲·3 1̲2 | 3̲2 3 | 3̲3 3̲3 |

3̲3 3̲3̲3 | 3̲·2 1 | 6̲·1 6̲1 | 1 6 | 1 6̲·5 |

3̲5 5 | 3·3̲5 | 3̲·2 1 | 1 — |

[七段] 0̲1̲2 5̲5 | 1 5 | 5̲1̲2̲4̲5 1̲1 | 1 1̲1̲2̲4̲5̲6 3̲3 |

3 3 | 3̲3̲3 3̲3 | 3 3̲1 | 1̲2̲3 3̲·5 3̲·2 |

1 3 | 3̲5 5̲5 | 5̲6 6̲6 | 6̲·5 6̲1 | 1̲1 1 |

548

第四篇　曲譜　嵇氏四弄　短側

[九段]

西麓堂琴统原跋

長清短清長側短側本嵇中散所作四弄也後
人訛之以前為蔡中郎作後為其女文姬之作沿襲
滋久聲瞶莫辨甚可噴嘆蓋古今所傳九弄若遊春
淥水幽居秋思坐愁出於蔡邕通此四美而成九弄
數故知其作於嵇康無疑特為表之以破千載之惑

《嵇氏四弄》幾個問題的考證

長清、短清、長側、短側這四首古名曲是三百年來很少有人彈奏的冷譜了，特別是長側短側各家琴譜多未傳錄過古還祇從传统的文献上看到這兩個名詞沒有接觸過曲譜解放後民族音樂研究所大量採訪徵集古琴音樂遺產，才從天津李允中先生處借到一個海內僅有的遠年鈔寫孤本明嘉靖間的西麓堂琴统，其中除長清短清之外並收載了長側短側有名的嵇氏四弄始得窺其全貌。久欲打譜彈出因為有些問題需要考證解決，一直沒有動手。今年冬天正值嵇康誕生一千七百四十周年中國音樂家協會準備屆時開會紀念會前三月由北京古琴研究會據西麓堂琴统本印發嵇氏四弄的原譜和嵇康另一個作品孤館遇神曲譜函約各地琴人们預為打出定於是年十二月九日至十四日在京召開琴曲打譜座談會時演奏觀摩交流經驗。我得到這一個敦促便在兩個月內將他初步彈出，並將原來認為有些問題作了一些粗踈考

551

第四篇 曲譜 嵇氏四弄 考證

證如下：

作者问题：

四弄的名稱，最初見於唐杜佑通典和唐書禮樂志，它是与蔡邕五弄並提而稱為九弄的。原文是："……琴家猶傳楚漢舊聲及清調瑟調蔡邕五弄，楚調四弄謂之九弄。……"舊唐書音樂志所載前段文字相同，後段則沒有五弄、四弄之分，统稱蔡邕雜弄，這當然包括楚調四弄在內，也説是蔡邕所作。

長清、短清、長側、短側這四個曲目的名稱，則第一次出現於唐人初學記卷十六樂部下琴叙事中所引的琴歷，原文是："琴歷曰：琴曲有蔡氏五弄……長清、短清、長側、短側……"白居易的六帖和宋初的太平御覽都引了琴歷這段記載，而都沒有說明作者是誰。那麼，長清、短清、長側、短側這四曲与楚調四弄究竟是一是二呢？

宋陳暘樂書就顯明地將四弄即長清、短清、長側、短側四個曲目肯定為嵇康所作了。在他的樂書中標題為琴操的一段記載上說："……漢末太師五

曲,魏初中散四弄其间声含清侧,文质殊流……"又在他标题为琴曲下的一段记裹说:"……有以嵇康为之者,长清、短清、长侧、短侧之类是也。……"

元袁桷清容集第四十四卷杂文内有琴述一篇,说"张巖从韩侂胄家得到韩忠献(琦)所藏古谱中有蔡氏五弄,张巖的清客郭楚望即依蔡氏声创作了一些曲调。"

同书同卷示罗道士一文中又提到郭楚望研究嵇康四弄,原文是:"……谱首於嵇康四弄,韩忠献家有之,侂胄为平章,遂以侍张参政(巖),其客永嘉郭楚望始紬绎之。……"

同书第四十九卷题徐天民草书一文中又说:"……蔡氏四弄,嵇中散补之,其声岂有雷同……"

综合以上各书前後参证,这就说明蔡氏五弄之外,另一个四弄原来也是蔡邕的创作,嵇康又将它补充发展了。所以新唐书礼乐志将楚调四弄连接蔡邕五弄之後,而不另著撰人,谓之九弄。旧唐书音乐志则不分称五弄四弄,也不合称九弄,而総谓

之蔡邕雜弄。琴歷則接在蔡邕五弄之後,載出了長清、短清、長側、短側四個曲目。陳暘樂書則指明了中散四弄就是長清、短清、長側、短側,唐、宋、元之人,或以創作權歸之原始作曲人蔡邕,或以創作權屬於補充發展人嵇康,去當時去漢魏不遠,可能還有其他文獻足徵,故各據其所見而言之。特別是袁桷在他示羅道士和題徐天民草書兩文中,前一文已明確地提出嵇康四弄,後一文又說蔡氏四弄嵇中散補之。袁清容為有元一代之文學作家,又是琴壇鉅手,其論學立言,既不可能不加審慎而自相矛盾,也不可能毫無根據而信口開河。何況袁桷所寫的這幾篇文章,旨在抨擊"紫霞琴派"的首領楊瓚"剽竊前人,隱匿蔡嵇以自彰,於所得譜皆不著本始,強為精加袖繹",豈能不自矜重,而於四弄的作者究竟屬蔡屬嵇的問題不考定明確,便輕於落墨,來授人以反擊的口實嗎?所以我認為袁桷說四弄是蔡作嵇補應該可以相信的。那么,神奇秘譜收錄了長清、短清二曲,它在解題裏面說是"蔡邕所作"也沒有什麼不對,

至於說這兩曲的內容是"取興於雪"就不免有問題了(下文說明)。西麓堂琴統則全收了四弄,在它的後記中强調作於嵇康也對,而力闡"出於蔡邕之感"就不盡然了。

內容問題:

古琴曲都是標題的,不但用曲名標了題,而且每一個標題曲名之後還必定有一個解題,很詳盡地述說它所表現的意義或內容,因此古琴曲操標題与內容是完全統一的,它是符合於標題音樂中所稱標題的意義的。這是古琴的優良傳統,因為這樣就可以使發掘彈奏這一古琴曲的人们好去體會曲意,表達情感。這四弄標題是長清、短清、長側、短側。神奇秘譜祇採收了長、短二清,它的解題認為是"取興於雪,描寫清潔、無塵厭世超俗的志趣",並在每段加了一派形容雪景的小標題。後來風宣玄品、琴譜正傳、太音補遺、藏春塢諸譜都一系相承,沿襲其說。四弄全收者僅西麓堂琴統一家,它的後記除分辨作曲人外電未涉及樂曲內容。若果如神奇秘譜

解題所說二清是描寫雪,那么二側又是描寫什么呢?彈奏二側的時候,应該怎樣去體會表現呢?而且對二清二側標題上面的長短字樣,如何解釋交代呢?我以為這些問題不解決,是不容易彈好這四弄得到正確的效果的。

聲調问題:

考清側二字,出於"清商三調"的"清調"、"瑟調"、"瑟調"又名"側調"。杜佑通典和新舊唐書樂志已經說明"楚漢舊声及清調、瑟調(側調)猶传於琴家",而這四美的標題原來本名叫"楚調四弄"。宋田紫芝太古遺音彈琴法中引琴録(按宋人琴書所引琴録是標的劉向琴録)也说"琴有清平琴楚側五調,皆清調為之本"。同書又引趙惟則述趙耶利琴叙说"蔡氏五弄並是側声,每至殺拍,皆以清殺。何者?寄清調中以弾側声,故以清殺。美有楚含清側声,清声雅質若高山松風,側声婉美若深涧蘭菊……楚明光白雪寄清調中弾楚清声;易水鳳歸林寄清調中弾楚側声。……"(陳暘樂書同)

第
四
篇

曲
譜

嵇
氏
四
弄
考
證

556

据此乃知清調側調之外，還有清声、側声。不但側声可以寄清調中彈，楚清声、楚側声都可以寄清調中彈，也就是琴錄所説的"皆清調為之本"四弄既原是楚調，而每美曲目的下一字又明々標出了清、側字樣，現傳的四美琴譜，又正是借正調以彈慢三弦之調，也与原始作曲人蔡邕作五弄的手法吻合；顯然可見長清、短清二美同於楚明光、白雪之例，是寄清調中彈楚清声；長側、短側二美同於易水、鳳歸林之例，是寄清調中彈楚側声。今楚明光雖已亡存，而白雪一曲尚有先期傳譜可按，試取神奇西麓兩譜中之白雪按之，也正是借正調彈慢三弦之調，而通章起佶和句段收殺之韻，与長清、短清无不相合，則長短二清之為寄清調中彈楚清声更可无疑義了。至長短二側之為寄清調中彈楚側声，雖易水、鳳歸林二曲之譜久已失傳，无従取為參證，然其句尾段末与全曲之收結，每落清韻，与"側声清殺"之法正合，也与袁桷"其声无有雷同"之言相符，其為遊春淥水之流亞，實可徵信。

　　總的說來，長清、短清、長側、短側四弄，完全是屬於古琴調性的曲操，与宮、商、角、徵、羽五意或五調曲子的體例一樣，也和現代西洋音樂中的C大調、C小調、G大調、G小調等樂曲的名稱取義相同，不能截取標題個別字眼去望文生義曲為之解，以訛傳訛，自誤誤人。我们彈奏這四弄的時候，雖沒有正確的傳統解題，可以根據古體會，不妨按照趙耶利所說"清声雅質若高山松風，側声婉義若深澗蘭菊"的評論名言，從體裁，声韻上，藝術手法上去探索理解"楚漢舊声"、"清商遺韻"、"雙清声"、"楚側声"的旋律形式和民族風格，似乎更現實而有意義。

　　長短問題：

　　　至於長短之義，在現存文獻中還沒有得到考證。但從四弄曲譜本身觀察分析，長清全曲始終清起清結，未用一変音，也沒有轉調，迴梭往復於清声範圍之中，句段中即有用及三數側声者，也都是從屬之音，並未奪清声之主。長側恰与此相反，雖句段收結多以清殺，而迴梭往復處，仍在側声範圍之中，

也用了变音,並转了調。短遠雛也未用变音,没有转調,然句段時有側起迴梭往復也常停留於側声,不免清而不纯。短側雛也有变音卻未转調也時或清起也迴梭往復於涛声,不免婉而無質。清側長短的區分,是否即在於此?蠡测之見,淺陋謬誤自不待言,希望知音,批評指教是幸。

一九六三年十二月四日

碩梅羹於瀋陽音樂学院

春江花月夜

正調商音凡十段　　　　陳長齡改編

1=F

第四篇　曲譜　春江花月夜

[引子] 5̇6̇1̇2̇　3.5　6̇6̇　6̇6̇ — 　653216　6 —

（工尺譜字）

5̇6̇1̇2̇　3.5　6̇6̇　6̇6̇ —

（工尺譜字）

[一段] 6̇6̇6̇　1̇2̇6̇｜5̇　5.6̇｜5̇5̇　6̇1̇2̇｜3̇. —｜

3.2̇　5̇1̇2̇｜6̇.1̇　2̇3̇｜1̇2̇3̇　2̇1̇6̇｜5̇　5.6̇｜

5̇5̇　6̇1̇2̇｜3̇. —｜3̇6̇1̇　5̇6̇5̇3̇｜2̇2̇｜

3̇5̇6̇　3̇5̇｜2̇　03̇｜2̇　0｜2̇2̇ —｜

[二段] 2̇2̇2̇　3̇5̇3̇2̇｜1̇ —｜1.3̇　2̇3̇5̇｜2̇2̇ —｜

560

第四篇 曲谱 春江花月夜

562

563

第四篇 曲谱 春江花月夜

564

注：虔—虚按。得音後左手（可用無名指）
虚点絃上，把餘音抑住。
震—虚伏。即"伏"時左手虚按絃上，右手

568

輕伏,使得煞声。但不如正常
而用"伏"的声音强烈。

矼──碎吟。常音绰上時分成许多連
續常吟的碎音。

姜白石原譜　　古　　怨　　查阜西整理　張劍記譜

側商調,原註調弦法,以慢角調轉弦,慢四一徽取二弦十一徽應,慢六一徽取四弦十徽應。今用正調緊二、五、七弦各一徽,緊一弦半徽,(辷芏)定弦㪗原用慢弦定者,同是以二、七弦為宮之商調宮音,但高一律,而音更清亮。 1=♭E 顧梅羹識

第四篇

曲譜

古怨

(5.5 5̇5̇ 5̇ 5 — | 5.5 3̇5̇ 5 — | 6̇1̇1̇ 5̇ 5 | 6̇1̇1̇6̇ 5 5

rit.
3̇5̇ 7̇1̇ 2 — | 1̇ 1̇ —) 55 5653 | 535 5 55 35 | 56̇1̇ 1̇ 6̇1̇ 51̇6̇

日暮四山兮　煙霧暗前浦。　将維舟兮

5 5 — 6̇1̇ | 1̇6̇5 3.2 3 — | 52 123 17 7 7 1 1 —

无所。追我 前兮不 逮,懷後来兮何遽,屢回顾。

过门
(5.5 5̇5̇ 5 5.5 | 35 5̇6̇ 1̇1̇ | 5 5 6̇ 1̇1̇6̇ | 5 5 35 7̇1̇ |

2 — 1̇ · 1) | ♭7̲1̲ 2 2 2 | 0 ♭7̲1̲ 7̲2̲ 2 | 2 — 2̲4̲ 2̲3̲ ‖

三 　最正茫。　　　　　　　　世事兮何攄。　手翻覆兮雲雨。　過金谷兮

4̲3̲ 3 3 5 | 5 — 5̲.6̲ 5̲6̲ | 1̇1̇ 1̇ 2̇ 1̲̇6̲ | 1̇ — 5̲.3̲ 5̲6̲ |

花謝　委塵　土。　悲佳人兮薄命　誰為　主。　豈不猶有

3̲2̲ 1̲6̲5̲ 6̲1̇ | 1̇1̇ 1̇ 2̇ 1̲̇6̲ | 1̇ — (5 —) | 6̲1̇ 1̲6̲5̲ 5̲5̲3̲ 5 |

春 兮妾自傷兮遲暮, 髮將　素。　　　　　歡有窮兮恨无數。

6̲1̲ 2̲3̲3̲3̲ 3 3 | 0 2̲3̲ 5̲2̲ 1̲5̲ | ♭7̲ 1 1 — | 2 2̲1̲ 2 — |

弦欲絶兮声苦。　滿目江山兮　淚 沾 屨。　　君 不 見,

2̲.2̲ 2̲2̲2̲ 2̲3̲5̲ 6̲ 5̲6̲5̲3̲ |

年兮汾水上 兮

| 0 2̲ 1̲6̲ 1̇ | 1 — · 0 ‖

惟 秋雁飛　去。

（註：大 = 一, 例 某 = 芑, 朞 = 筶。）

蘇武思君
(又名漢節操)

原註慢角調,即正調慢三弦一徽以一弦為宮之角調羽音凡六段。　1=C

查阜西授　楊新倫太古遺音彈　沈德浩　張劍　唱　記譜

第四篇　曲譜　蘇武思君

一段

（曲譜：古琴減字譜與簡譜對照）

蠻夷　猾夏何多　年。疾風勁草　心懸

懸。　旌節　持拳々。　忠徹天。　心徹　泉。成仁取

義。　衣帶牢　鐖。　烽烟外。　成樓边。　心絶眼睁

6—35 5.6 ｜ 6—5 7 ｜ 6·5 6—
6—35 556 ｜ 6—5 7 ｜ 6— 6—

窈 夢魂 飛遠、孝武 君 前。

二段　轉二、七弦爲宮之商調徵音。

1=D　前3=後2

21 25 ｜ 5—15 4345 ｜ 5—5.6 12
21 25 ｜ 5—15 4345 ｜ 5—5.6 12

頭斷 膝不 屈。九夏三 冬節。嚴霜与烈

2—5 6.1 ｜ 6 222 6765 5 ｜ 2545 654 5
2—5 61 ｜ 6 222 6765 5 ｜ 2545 6765 5

日 山身挺 然若砥柱波中立、翠嶂雲中出

212 5454 2124 545 ｜ 2·5 66 1 654 ｜ 5 53 21
212 5454 212 54545 ｜ 2·5 66 1 6·5 ｜ 5—53 21

山 身 雪 裏 恰似青 松長郁 勹. 执铁披

573

第四篇 曲譜 蘇武思君

鋼。 貞元 確 守 從吾義 氣存 出 没。

不慕浮雲富貴 指 天 為証 赤膽 懸日月。

襄尸 馬 革。 拼取 微軀。

三段 轉田一、六弦為宮之角調羽音

1＝C 前2＝後3

飢餐 天雪 惟有氈毛共 咽饕躐缺採山

574

四段　搆五弦為宮之徵調宮音。

1＝A　前3＝後5

蕞　形容憔悴多悽切。匈奴訶有神仙訣　再遷海
上　赤心愈烈。抬頭遙望天边　月。今古圓又缺。
長使人成離別。

秋風　八月起胡西。　滄煙衰草何離

第四篇 曲譜 蘇武思君

離。 孤忠凜々山身單 怯寒 無 衣。止宿居無

序。 天 地 光昏雲慘塵迷 傷 悲。孤臣有淚

歸無期。西風落雁 空南 飛。

五段 還是徵調宮音

刺血 封書。 託那 雁是 因 依。誰知漢臣

$$5\ \underline{5\ 3}\ |\ \underline{2\cdot 1}\ |\ \underline{2\ 3}\ 5\ |\ 5\ |\ 0\ \underline{3\cdot 2}\ |\ \underline{3\ 3}\ 2\ |\ 5\ 5\ |\ 5\ -\ \underline{i\ 6}\ |\ 5$$

$$\underline{5\ 4}\ |\ \underline{2123}\ |\ \underline{3\ 5}\ 5\ |\ 0\ \underline{3\ 2}\ |\ \underline{3\ 3}\ \underline{5\ 5}\ |\ 5\ -\ \underline{i\ 6}\ 5$$

西泗声下匀（李咆垫）　楚匀査琵　苣琴嫭池杀远

韶虞方　許　歸。　　故山寂寞人成　非。　間關事

$$1\ -\ \underline{2\ 3}\ \underline{2\ 3}\ 5\ |\ \underline{3\ 2}\ \underline{1\ 6}\ \underline{5\ 6\ 5\ 6}\ |\ i$$

$$1\ -\ \underline{2\ 3}\ \underline{2\ 4}\ |\ 2\ 1\ \underline{5\ 6}\ |\ 1$$

偈　窒菊池杀打　笆远淘卡扲笾

業。　人臣分　　内　所當　爲。

六段　还是徵調宮音。

稍快

$$0\ \underline{5\ 5}\ \underline{5\ 3}\ \underline{2321}\ |\ 1\ \underline{5656}\ \underline{5\ 1}\ \underline{232}\ |\ 2\ \underline{5\cdot 1}\ \underline{2\ 2}\ \underline{1\ 6\ 7}$$

$$0\ \underline{5\ 5}\ \underline{5\ 3}\ \underline{2\cdot 1}\ |\ 1\ \underline{5656}\ \underline{5\ 7}\ \underline{2\ 2}\ |\ 2\ \underline{5\cdot 1}\ \underline{2\ 2}\ \underline{1\ 5\ 1}$$

洗腥羶得　歸　旋。滿頭風雪白盈　顛持節還鄉十九

$$1\ \underline{5\ 5}\ \underline{5\ 3\ 2}\ \underline{1\ 1\ 6}\ |\ 1\ \underline{2\ 3}\ \underline{2\ 3}\ 5\ |\ 0\ \underline{i\cdot 6}\ \underline{5\ 3}\ \underline{2\ 1\ 6}$$

$$1\ \underline{5\ 5}\ 5\ \underline{1\ 1}\ |\ 1\ \underline{2\ 3}\ \underline{2\ 3}\ 5\ |\ 0\ \underline{i\cdot 6}\ \underline{5\ 3}\ \underline{2\ 1}$$

年眼望斷、黑河　邊。孤忠兩　字。　俯仰　无愧于蒼

第四篇 曲譜 蘇武思君

這一曲是查阜西先生根據明萬曆間（公元一六〇九）楊掄太古遺音中的譜本彈唱出來的。是一首轉調的琴歌曲本來有八段,經查阜西刪節編為六段。

全曲的內容表現,是贊揚漢代蘇武出使匈奴的故事。這一故事的始末是:

漢武帝天漢元年（公元前一〇〇年）中國接受匈奴求和,遣蘇武率領使節把扣留的"人質"送到匈奴,剛要回國,匈奴又因他故將蘇武等扣下逼

降,随从的人都降了,唯獨蘇武不肯,並譴責匈奴破壞和平信譽,匈奴王見他勇敢,對他用夷威脅、利誘虐待和酷刑,他至死不屈,最後把他放逐到最冷的北海去牧羊,想使他在折磨中回心轉意,但蘇武始終手持漢節,表示他是漢使,毫不動搖。漢武帝死後,(公元前八十六年)漢昭帝与匈奴恢復了邦交,曾遣使要求把蘇武等接回,匈奴推說蘇武已死,仍然在北海逼他投降。直到公元前八十一年那一次到匈奴去的漢使探聽到蘇武還在,假說漢天子在上林苑射下胡雁的腳上得到蘇武的血書,提出質問,匈奴王才把蘇武放回,蘇武從公元前一百年到匈奴,至前八十一年才歸漢,在冰天雪海中牧羊十九年受盡折磨,去時還在壯年,回時鬍髮盡白,而執漢節的纓毛也脫落盡了。但他給人民做了熱愛祖國,堅持真理,寧死不屈的好榜樣。因此兩千多年來人民一直在敬仰他,歌頌他,這是很早就有人創作琴歌蘇武的來歷。

這首琴歌的第一段贊揚蘇武決心成仁取義,

和在興國懷念祖國的心情,第二段描寫他寧斷頭不屈膝的意志。第三段叙述他被掉入地窖中吞氈飲雪,得以不死,和又被逐放到北海時思念故鄉的情景,第四段描繪他在北海邊飄零困苦的慘境,第五段叙述漢臣侯託胡雁傳送血書,使他能得回國和故鄉人事變遷的感慨。第六段叙說他受了十九年的折磨,鬢髮盡白,終于持節還鄉的高風勁節,應該萬古流傳。

這一曲琴歌,曾于一九五七年九月,由中國音樂家協會李煥之根據查阜西的自彈自唱,用原來的旋律和歌詞記下譜來,編成合唱(除去和聲部分外沒有任何改動),並由李煥之本人親自指揮北京青年業餘民歌合唱團,在莫斯科世界青年節的比賽節目中演唱,得到深切的贊揚,被稱是一個最古遠的典型。

曲譜

蘇武思君

580

慨 古 吟

角調徵音借正調彈不慢　　　大庸龔子輝傳
三弦,以一弦為宮,凡三段。1=C　譜查阜西訂正。

一段

今古悠悠。　　　　世事 的那浮漚。

群雄到死不回頭　　夕陽西下江水 的那東流。

山嶽 的那荒邱。　　山嶽 的那 荒邱。

愁 消去是 酒醉 了的那 方休。

二段

想不盡楚火 的那秦灰。　　望不見,

望不见，吴越 的那楼台。 世远人何在

明月照去又照来。 故乡风景 空 自的那

花开。

三段

日月如梭行云流水如何。 嗟美人呵

东 风芳 草的那怨 愁多。 六 朝旧事

是空过。 汉家箫鼓。 魏北的那 山河。

第四篇 曲谱 慨古吟

曲终 正

天荒地老。 總是的 那 消磨。 消磨消磨 更

尾声 慨當年。 龍爭虎鬥。 半生事業又何 多。

此曲最早僅見于明洪熙元年朱權神奇秘譜
明嘉靖十八年朱厚爟風宣玄品和嘉靖三十九年
蕭杏莊太音續譜都是無詞之曲現時琴人所彈的
另是一個有詞的估鈔本各地皆同此本和鈔本雖
都是三段小曲但旋律全不相同這裏採用的即是
有詞的這種是湖南大庸縣一個民間藝人龔子輝
估的譜查阜西幼年在大庸從俞味蓴學得又經他
依照田曦明的節奏唱法訂正曲情沒唱詞。
　　　　　　　　　　顧梅羹識

春山聽杜鵑

清商調，即正調緊二、五、七弦

各一徽以二、七弦為宮之商調宮　　撫琴學入門

音。凡十三段。　1=♭E　　　弹出整理。

一段 ...

二段 ...

（以下为减字谱与简谱对照，歌词"春山聽杜鵑"、"第四篇"、"曲譜"见旁注）

585

第四篇 曲譜 春山聽杜鵑

六段

七段

八段

333 3̲5̲ 6̲5̲ 6̲6̲6̲ 6̲6̲ | i̲2̲ i 6̲i̲ 6̲5̲ | 333 3̲̇ ̣

3̲.̲4̲3̲2̲ 1 ! — |

九段 6̲1̲2̲3̲5̲6̲ 5̲5̲ 5̲ 5̲6̲i̲ | i̲6̲5̲3̲2̲1̲ 6̲1̲2̲3̲5̲6̲ i i

i̲2̲3̲ 3̲3̲ 3̲3̲ 3̲5̲3̲ | 3̲3̲ 2̲3̲ 3̲.̲4̲2̲1̲ 6̲5̲6̲ | i̲i̲ 2̲3̲ ! !

6 1̲2̲i̲ 6̲.̲5̲ 3̲5̲ | 6̲7̲6̲ 5 ! — | 6̲6̲6̲ 6̲6̲ i̲.̲2̲

3̲ i 6 i 1 — | i̲i̲ 6̲i̲6̲5̲ 3̲ 3̲5̲ | i 6̲5̲ 3 3 3

2̲3̲ 6 6̲3̲2̲1̲ | 2̲6̲6̲ 6̲6̲ 1̲ — | 5̲ 6̲.̲7̲ 6̲̇ ̣

5̲6̲ i ! — |

十段 5̲.̲6̲ 2̲3̲2̲1̲ ! 1 ‖ 333 3̲5̲ 6̲5̲ 6̲6̲

第四篇 曲譜 春山聽杜鵑

十一段

十二段

十三段　5 1·51 5 1｜5 32 1 222 23｜1 1 —｜

5 666 66 1｜2 333 35 2·3 21｜1 666 66 1 1｜

56 11 5·3 2 1｜666 66 66 1·3｜1 — 1 —｜

尾声　66 11 1 —｜6 1 6 1｜2 1 1｜1 — ‖

589

屈 原 問 渡

（一名九歌）

凄凉調即正調緊二、五弦各　　據西麓堂琴統

一徽以五弦為宮之徵調商音凡　彈出整理。

第九段。　1=♭B

第四篇　曲譜　屈原問渡

一段 ‖: 5̲.̲6̲ 1 | 3̲² 1̲6̲ | 6 3 | 3 — :‖

5̲6̲ 6̲6̲6̲ 6̲5̲ | 3̲3̲4̲ 3̲4̲3̲2̲ | 1̲2̲ 2 | 3̲3̲4̲ 3̲4̲3̲2̲ |

2 2 — | 3̲2̲ 1̲6̲ 1 | 6̲.̲1̲ 2̲.̲1̲ | 3̲2̲ 2 |

1. 2 | 2 — |

二段 6 6̲6̲6̲ 6̲6̲ | 6̲6̲ 6̲5̲ | 3 3 | 5̲3̲ 3̲3̲3̲ 3̲2̲ |

1 1 — | 6 | 6 | 6̲.̲6̲ 6̲6̲ | 6 6̲6̲6̲ 6̲6̲ |

6̲6̲ 6̲5̲ | 3 3 | 5̲3̲ 3̲3̲3̲ 3̲2̲ | 1 2 2 |

590

第四篇 曲谱 屈原问渡

四段

五段

六段 6 : 666 66 | 65 3ּ | 3 5 | 334 3432 |
　　　蓞桼干　匹甓芭　蓞。　匹　匐戉　甓

1 1 — | 6ּ 6 | 066 66 | 66ּ 6ּ |
芭甓。「蓞琶　省三乍　　　蓞

666 65 | 3ּ 3 | 5 334 3432 | 7 222 22 |
桼干　甓芭　蓞 匹匐戉　甓甓甓干

334 3432 | 2ּ 2 — | 32 16 1 | 6ּ 1 2ּ 1 |
蓞戉　甓芭甓。　芒六五向五　四五六司

32 2 | 2ּ — | 6ּ 1ּ | 2ּ 3432 |
厄六　甓　芭。　　甓甲　甲甲立甓

2ּ 2 32 | 2ּ 3ּ 2ּ | 2ּ — | 3ּ 4 56 11 |
甲甲　卓　三　尸。　鹁鹁甓五马

232 1 | 1ּ — |
匀立　习　芭。

七段 6 : 6 | 066 66 | 66 665 | 67 76 |
　　　蓞琶　省三乍　　　杏甓 桼上尢桏

666 65 | 3ּ 3 | 56 65 | 666 66 |
匹才　甓芭　蓞。五匐匀　六干

593

594

九段

第四篇

尾声

曲谱 屈原问渡

離騷

凄凉調,即正調緊二、五弦各一微,以五弦為宮之徵調商音,凡二十段。 1=♭B

攬西麓堂琴統彈出整理。

第四篇 曲譜 離騷

一段叙初

二段仕楚

三段 被讒

「尾 省 三

六段冀伸

七段不悟

第四篇 曲譜 離騷

601

九段 问天

4̇5̇ 6̇6̇ | 2̇ 1̇6̇ | i | i — |
笃三匋　蒗五四笃　莒正

十一段　不容　3̇ · | 031 3̇1̇ | 3̇ 1̇2̇1̇ |
　　　　　莀笃　省团　　莀笃笓 3̇

6̇ 6̇ | 6̇ — | 1̇.2̇ 3̇ | 3̇ 3̇· |
茴笃　茴。　笃四 芭　蜀 芭。

5̇6̇ 2̇2̇3̇ | 2̇.3̇ 2̇1̇ | 1̇ | 13 88 |
笃六鎊　立才　　笓 蜀　笓。蜣蜀 笃

888 85 | 3̇ 3̇ | 2̇ 3̇ | 3̇ — |
才　鎊　匃 芭。蒟 尢 卨 芭。

1̇2̇1̇ 6̇ | 6̇ — | 2̇.1̇ 2̇1̇2̇ 1̇2̇ | 3̇ | 3̇ — |
笃 立　与 茴。　　　　　匃 芭。

1̇.2̇ 1̇2̇1̇ | 6̇ | 6̇ | i 11 11 | 2̇2̇ 3̇3̇ |
　立才　　司 茴。　才　　　

555 55 | 2̇1̇ | 3̇ | 2̇ — |
上宇　蒗五 蜀 芭。

十二段　独醒 ‖: 24561 66 | 6 6 — :‖ 2̇2̇ 6̇ |
　　　　　　　　云　　乍 笃　鎊

604

第四篇　曲譜　離騷

第十三段

6· 6 | 1 1 | 6.6 11 | 2.3 21 |

1· 1 | 1 — | 6 23 | 5 5 | 1 |

5·6 25 | 5 | 5·5 235 21 | 6 | 1 |

1

十四段 延佇 63 3 | 3 — | 63 33 |

11 26 | 6 6 — | 1.2 1 | 32 2 |

2 — | 16 56 | 64 2 | 2 — |

4·5 66 | 216 1 | 1 — |

十五段 陳詞 3 3 | 36 3 | 3· 5 |

606

607

第四篇　曲譜　離騷

十八段　委命

十九段　自疏

6̇	6̇	３̇·4	5̇	6̇	1̇·7̇	6̇
篤	益	晶 晶	晶 晶	笃 笆	蜀	

6̇	5̇5̇	4̇3̇	2̇2̇	6̇6̇1̇	2̇1̇	3̇2̇	2̇2̇
菡	笃菡	笃益	笃薹	筌 勾	三习	菡 三	笃薹

6̇·6̇	3̇2̇	2̇2̇	6̇	2̇	2̇ —
尽	笃	益三	笃薹	笃 笃	薹 正

二十段 細萠 ‿1̇1̇1̇‿ 4̇4̇6̇ | 4̇·5̇ 4̇1̇ | 2̇· 2̇ |
筌 勾 蜀 菡 笃 分 e 芪 笛

2̇· —	4̇5̇ 4̇4̇4̇ 4̇4̇	6̇6̇1̇ 2̇2̇3̇	2̇3̇2̇ 3̇2̇
芪。	笃 六 司 大 才	攀 上六 攀 肉	叀 徕

7̇·1̇ 7̇2̇
渝 肉 半

6̇· 6̇	4̇5̇4̇ 2̇	2̇	
莴 仓 菡。	菠 琶	四	芎。

5̇3̇ 2̇·	2̇3̇2̇ 1̇6̇	2̇·	2̇	6̇	3̇5̇
菡 咗 表主	薹 笃飞 下九	蜀 芏	芎	笃	笃 笃

6̇6̇	2̇·	6̇ —	6̇1̇ 2̇3̇	3̇2̇3̇ 2̇3̇
笃笃 色6 机沤	芎	笃。	笃 勾 上允	菡 民才

5̇6̇	5̇5̇5̇ 5̇4̇	2̇ —	6̇·1̇ 2̇
查 分	才 下	四。	笃笃 上允

610

2. — | 4 4 5 6 | 4 ? | 2 — |

尾声　1·2　1 | 3 2 3 | 2 2 | 6 2 | 2 — |

第四篇　曲谱　离骚

孔 子 讀 易

正調徵音凡六段　　　據張孔山傳

百瓶齋本修訂整理　按此曲原係轉調
之操第一段用正調宮音，二段轉入角調
宮音，三四段轉面正調，五六段又再轉角
調兹為便於合樂演奏，通曲概用正調徵
音記寫簡譜。

$1 = $ 下

[一段]

巳爰作

第四篇　琴譜　孔子讀易

614

第四篇 琴譜 孔子讀易

616

第四篇 琴譜 孔子讀易

618

漢宮秋月

正調羽音凡八段　　授五知齋琴譜

1=F　　　　　節編

一段

6 6 — | 6̲6̲6̲ 6̲6̲ 1 2̲3̲ | 2̲1̲ 2̲3̲ 3·3 | 3 3 5̲6̲ 6·6 |

6̇ 6̲6̲6̲ 6̲6̲ | 6̲1̇ 5̲·6̲ 5̲5̲ 3̲3̲3̲ 3̲2̲3̲ | 5̲6̲5̲ 3̲3̲3̲ 3̲3̲ 2̲3̲2̲ |

1̲·2̲ 3̲2̲ 1 | 6̲6̲6̲ 6̲6̲ 6 — |

三段 6̲5̲ 3̲3̲3̲ 3̲5̲ 3 | 5 6̲1̇ 3 2̲3̲2̲ | 1̲3̲3̲3̲ 3̲3̲ 2̲3̲ 2̲1̲ |

6 6 — | 6̲1̇ 6̲5̲6̲ 5 6̲6̲6̲ 6̲6̲ | 1 2̇ 1 6̲6̲6̲ 6̲6̲ |

5̲6̲6̲ 6̲6̲ 5̲6̲5̲ 3 3 | 2̲·3̲ 2̲3̲ 1̇·2̇ | 3̲3̲3̲ 3̲5̲ 3 |

2̲·3̲ 2̲3̲ 1̲·2̲ 3̲2̲ 1̲2̲1̲ | 6̲1̇ 6̲5̲ 6̇ 6 — | 2̲3̲ 2̲·2̲ 2̲2̲ |

3̇·3̇ 6̇ | 3̲5̲5̲ 5̲5̲ 3̲5̲ | 6·6 6 6 1̲2̇ | 3·3 6 6̲6̲6̲ 6̲1̲ |

四段 6̲ 5̲6̲ 1̇ 2̲3̲2̲ | 1̲2̲ 3̲3̲3̲ 3̲5̲ 3̲2̲ 1̲2̲ | 1̇ 1̇ 2̲1̇ 6̲6̲6̲ 6̲6̲ |

2 3 3 2 1 | 6 6 6 6 6 6 6 | 6 1 1.2 3 2 | 1 2 1 1 — |

六段 3 3 3 3 3 3 3 | 6 3 3 3 5 3 3 — | 6 6 6 6 6 6 | 2 6 6 6 7 6 6 — |

7 2 3 2 7 6 6 | 5 3 2 3 3 — | 6 — 1 2 3 3 3 1 6 · 5 | 6 6 6 — |

七段 6 6 1 · 6 5 5 5 5 3 | 6 · 2 3 4 0 | 3 2 1 · 1 1 1 1 | 6 · 6 6 6 6 5 |

6 6 — | 6 6 6 6 6 1 2 3 2 1 2 | 3 · 3 6 6 6 6 6 6 | 5 · 6 5 6 1 6 5 3 |

3 · 5 3 3 3 3 3 3 — | 5 6 5 6 6 6 6 1 | 1 2 2 1 6 1 6 6 6 6 1 |

1 6 5 3 0 3 5 | 6 6 6 6 1 | 1 2 3 3 2 1 | 6 1 | 1 6 5 3 3 5 | 6 6 6 6 5 6 1 |

6 5 3 3 — | 6 · 1 6 3 5 · 6 5 | 1 2 2 1 2 3 6 | 3 6 1 6 · 1 |

2 3 5 3 2 1 | 6 6 — |

622

第四篇　曲譜　漢宮秋月

八段　5̲6̲5 6̲5̲ 3̲3̲3̲ 3̲3̲ | 5̲6̲5 3 5̲6̲5 3 | 5̲·6̲ 1̲1̲ 2̲3̲ |

1 1 — | 6̲7̲6̲ 5̲6̲ 3̲ 3 5̲6̲5 | 3̲·2̲ 1̲2̲ 3̲5̲ 3̲2̲1̲ |

6̲5̲ 3·3̲3̲ 3̲3̲ 3̲3̲ | 5 6̲5̲ 1̲2̲ 3̲3̲3̲ 3̲3̲ | 3 2̲·1̲ 6̲1̲ 5 6̲7̲ |

1̲·2̲ 3̲3̲3̲ 3̲3̲ | 1̲ 6̲ 1̲ 2̲3̲2̲ 3̲2̲ | 1 1 — | 3̲6̲·3̲6̲ 3 |

6̲ 3̲2̲ 2̲ 3̲3̲ | 6̲ 3 — | 5̲6̲ 1̲1̲ 5̲5̲ 3̲2̲ 1̲6̲ |

6̲ 6̲5̲ 6̲5̲ 3 3 | 1̲ 2̲3̲ 3̲2̲ 1̲6̲ | 5̲3̲5̲ 6̲5̲6̲ | 1̲1̲1̲ 1̲1̲ 6̲ 6 — |

尾声　6̲5̲ 3̲5̲ 6̲3̲ | 6 6 6 — ‖

這一曲据传统的解題説，是漢朝班昭所作，班昭是大文学家大史学家班固的妹々，她是一位文史学家，她曾于班固死後代兄繼續寫完《漢書》。

623

她做过汉宫"婕妤"女官,目睹宫庭内宫女们长年深镜后宫,远离家人骨肉不得相见,特别当秋夜凄凉,对月感怀身世更觉悲伤抑郁,无可诉说,因而为此曲,託之弦徽以寄其感慨忧戚之意。

　　此曲最初出现于明嘉靖乙酉汪芝所辑《西麓堂琴统》,为紧五慢一之无射调(即黄钟调)曲,标题曰"汉宫秋"而无"月"字,乃十段之曲。嗣後《大还阁琴谱》亦收载此曲,也只标题为"汉宫秋",而调性则变为以三弦为宫之正调了。《五知斋琴谱》所载则标题为"汉宫秋月",同为正调之曲却已发展为十六段的大曲了。可见这一曲的流传,有两种调性不同的体系,究竟哪一种是班昭的原作呢?考史,班昭曾为汉宫婕妤,因同情宫闱淑女的悲戚遭遇,写过一篇《团扇赋》以寓秋扇见捐之慨,後人或取其意制为"汉宫秋"或"汉宫秋月"琴曲而託名为班昭所作云。今据《五知斋琴谱》去其冗重,节编为八段,似较紧练而馀韵盎然。

　　　　　　　　　　　顾梅羹识

猗　蘭

原註商調,即借正調彈不
惕三弦,以一弦為宮之角調宮
音,凡十一段。　1＝C

揉神奇秘
譜梧岡琴譜
叅合彈出。

第四篇　曲譜　猗蘭

一段‖: 3.3　5 | 5 — ‖ 1.2　33 | 5　5 |

色 筠墊蒿　墊。尾 筠二筈墊蒿 茝

6　2　1 | 5　5 | 3.6　56 | 5　5 | 16　53 |

蒿 厄六　勾 墊。勾尾六尾蒿 茝。 祭五勾鍪

03 2 16 | 13　2 | 2　56 | 52　1 | 1 — |

自屏筠二三墊 筠 鍪。筠二寸墊 筠 茝。

5 5 | 1　1 | 5 5 | 1 1　23 | 5 5　3216 | 1 1 — |

鴛　勾 怒 厂 乍 墊五枩 厒至 正筠 戾。

二段‖: 6542　1245 | 33　1 | ¹⌐333　33 :‖ ²⌐3　56 |

薹臸弗云 鍪 筠 墊亍 丆乍 上走

6542　1245 | 666　66 | 1 667　6765 | 33　1 |

薹臸弗 云 鍪亍 筠鍪亍 下尢 甓臸 筠

3　02 | 02　2 | 3.5　32 | 2.3　2327 | 65　31 |

墊。 蒿 勾 勾艻渴盍 亍 下甓三鴛

This is a traditional Chinese gongche notation (工尺谱) musical score combined with jianpu (numbered notation).

$\overline{1} \quad \overset{\cdot}{3} \quad | \overset{\cdot}{5 6} \quad \overset{\cdot}{6 6 6} \quad \overset{\cdot}{6} \overset{\cdot}{1} | \overset{\cdot}{1} - | \overset{\cdot}{2 2 3} \quad \overset{\cdot}{2 3 2 1} | \overset{\cdot}{6 6} \quad \overset{\cdot}{2} |$

芍 鹙。 匀四昌才 主芍。 鳌身 下鏊四 驽

$\overset{\cdot}{6} \quad - \quad | \overset{\cdot}{2} 33 | 3 \quad 3 | \overset{\cdot}{1} \overset{\cdot}{12} | 33 \quad 6 |$

盍。 鳌翁匐 驽 篗屑鳌 匀翁匐 鏊

$\overset{6}{5 5 5} \quad 5 3 | 2 3 3 \quad 3 3 | \overset{\cdot}{1} \quad \overset{\cdot}{3} | 3 \quad - |$

藼才 篗匀匐 驽篗芍 驽 篗。

三段 $\overset{5}{5 5} \quad 5 | 6 \overset{\cdot}{1} \quad 6 5 | 6 \quad \overset{\cdot}{1 2} | 2 2 3 \quad 2 3 2 1 |$

鳌 匀 七角渴匀七 上签 杏身 下夹

$6 5 \quad 6 \overset{\cdot}{1} | \overset{\cdot}{1 1} \quad \overset{\cdot}{1 1} | \overset{\cdot}{1} \quad \overset{\cdot}{1} | 0 \overset{\cdot}{1 1} \quad \overset{\cdot}{1 1} 2 3 | 3 3 \quad 6 |$

鏊匀七篗匐鳌匍鳌匐鏊菊 鳌。 省丁 二 乍走签匐 蜀

$3 \quad - | \overset{5}{5} \quad 2 3 2 | \overset{\cdot}{1} \quad \overset{\cdot}{1} | \overset{\cdot}{1} \quad - | \overset{5}{5} \quad \overset{\cdot}{1} |$

趐。 笝篗立 六 芍 蔡。 笝 芭

$\overset{\cdot}{1} 6 \overset{\cdot}{1} \quad 6 \overset{\cdot}{1} | \overset{\cdot}{1} 6 6 \quad 6 5 | 3 3 \quad \overset{\cdot}{1} | 3 \quad - | \overset{1}{2} \quad 2 3 2 |$

�1 尧僳上 奔滋干签查 芍 篸。 驽 薝立

$2 \overset{1}{1 2} | 2 \overset{1}{2 3 2} | \overset{\cdot}{1} 6 \quad 6 | 6 \quad 6 | 6 6 6 \quad 6 |$

厄 驽 趐驽身 下夹签苣 驽 苣馆田

$\overset{\cdot}{6} \quad \overset{4}{4 5} | 6 6 \overset{5}{5 6} | \overset{\cdot}{1 1} \quad 6 5 6 | \overset{\cdot}{1} 6 5 \quad 3 | 3 \quad - |$

虷上 驽苣驽二 三蜀匀一壳汛兀甖 鸟。 省

626

四段

23̣ 5 | 5̇ 2̲2̲2̲ | 2̲2̲2̲ 1 | 1 — |
夸夸丰 名藝夸㪠 扎莫。

四段 2̲1̲6̲5̲4̲2̲ 1̲2̲4̲5̲6̲1̲ | 3̲3̲ 6̲3̲ | 2̲6̲ 3 ‖: 5̲·6̲ 6̲6̲ |
蓌云二亞 云 篦 萄篦勺五 篦。蓌七㐃萄

6 — ‖ 5̲ 2̲ 2̲3̲ | 2̲1̲ 6 | 6 — | 7̲6̲ 6̲ |
垫。匚乍 齒蓌 身 篦曡。省 卓 三

7̲·6̲ 7̲6̲ | 6 — | 1̲2̲3̲ 3 | 6 3 | 1̲1̲1̲ 1̲2̲3̲ |
严。 蓌 㐃 萄 楚。蓌 七蓋

3̲3̲ 6̲3̲ | 0̲6̲3̲ 6̲3̲ | 6̲3̲ 2̲6̲ | 3 5̲6̲ | 6 6̲ |
杢 萄楚省三乍 匀五 楚 七 萄

6 2 | 6̲6̲7̲ 6̲5̲ | 3 6 | 3 — ‖: 2̲ 3̲3̲ |
楚 篙 蓌 曡 萄 曡。 犄匋

5̲ 2̲ | 1̲1̲1̲ 1̲6̲ | 6̲ — ‖ 1̲1̲ 1 | 2̲2̲2̲ 2̲2̲ |
齒 楚 六才 篦 匐 蜀 匀七丁

2̲1̲ 2̲3̲ | 2̲ 1̲2̲ | 2̲2̲3̲ 2̲1̲ | 6̲5̲ 3 | 3 — |
匋匀七句 渴楚七 杢身 下夬篦匹蜀。

6̲5̲ 6̲6̲ | 0̲1̲ 2̲ | 2̲1̲1̲ 1̲6̲ | 5̲3̲5̲ 6̲1̲ | 6 2̲3̲2̲1̲ |
篘七 楚七 蓌楚丁 篦匹 萄蓌

627

6 6̇ — | 7̲6̲ 6̇ | 7̲.̲6̲ 7̲6̲ | 6̇ — |

篷臡省　阜　　三　　尸。

五段　5.̲6̲ 5̲6̲5̲3̲ | 6̇6̇ 3 | 7̇2̲ 33 | 3̲5̲ 31̲ | 5̲3̲5̲ 3̲2̲ |

芍七勾彭芎墓萄芎簋五鸳 芍尢虍芍楘五立彭

1̲7̇6̲ 1 | 2̲2̲2̲ 2̲2̲ | 2̲1̲ !̇ | 1 — | 2̲1̲ 6 |

四筍墊 甸才　　舄彭芍莔。　卤五四彭

6 — ‖ 6̲6̲ 6̲6̲6̲ | 6 6̲1̲ | 1̇1̇ 6̲1̲ | 6̲6̲6̲ 6̲5̲ |

司作長　　　　　　　　　素杏　荃匀 池下　彭

1.̲2̲ 33 | 3 3 | 5̲2̲ 1 | 6̲1̲ 2̲2̲2̲ 2̲2̲ | 1.̲1̲ 1̲2̲ |

芍七鸳　哥　芲。　芲粦簋 蕳莒粦才　簋匀芲匀

! 1 — | 1̲2̲ 3̲6̲ | 6̇ 3 | 1.̲1̲ 1̲2̲ | 3̲.̲3̲ 5̲5̲ |

匀筐。　莴五　鸳蓝萄　芎　蓄　甸五簋　藝

1̲1̲1̲ 1̲5̲ | 6̇ 6̇ | 6̇.̲ 6̲6̲ | 6̲6̲ 6̲6̲ | 5̲6̲ 6̲5̲ |

簋才　已莔　哥　莔。　田　　　　　哥哥莔哥哥

2̲2̲2̲ 2̲3̲2̲ | 1 3 | !̇ ! | 1 — | 5̇ 6̇ 1 | 2̲ 1̲2̲3̲ 2̲1̲ |

卮下　蓝厔　匀　莒。　　哥哥莝　四匀尭尢尢

7̇.̲2̲ 6̇ | 6̇ 6̲6̲6̲ | 6̲6̲ 5̲6̲ | 6̲5̲ 6̲1̲ | 2̲2̲2̲ 2̲3̲ |

彭莡　哥　莔　田　　哥哥莝哥哥莝盉下　匀

八段

第四篇 曲譜 猗蘭

6.1 2 | 2̲2̲2̲ 2̲3̲2̲ | 2̲3̲2̲3̲ 2̲1̲ | 1 — | 2̲1̲ 1 |
篙 蟄 杢。 ゟ 乇ブ 杢 ㄅ 琶 ㆓。 阜

2.1̲ 2̲1̲ | 1 — |
三 尸。

九段 5 5 | 0̲5̲5̲ 5̲5̲ | 5 1̲2̲ | 1̲5̲ 5 | 5 — |
盒 色 筍 莔 省 团 笋 二 一 莔 笋 莔。

6.1̲ 6.2̲ | 1 1 | 6̲ 2̲ 1 | 1 1 | 5̲5̲ 1̲1̲ |
篙 六 五 琶 笋 蘁。 笆 芏 六 笋 苤 蘁 荄

2̲1̲6̲ 1 | 1 — | 5.6̲ 1̲1̲ | 5.4̲ 5̲5̲ | 1̲5̲ 5 |
厉 五 笋 其。 笪 五 莫 笋 莔 三 笋 蘁 笋 笋 蘁

5 — |
曇 蘁。 正

十段 5 5 | 0̲5̲5̲ 5̲5̲ | 5̲6̲ 1̲1̲ | 1 1.5̲ | 6̲.6̲ 6 |
笆 莔 省 团 笆 乇 鬿 漤 鏵 琶 躨 嗁 萄

3 5 | 6̲6̲ 6.1̲ | 6̲7̲6̲ 5̲2̲ | 1̲2̲ 3̲3̲ | 3 3 |
筼。 笂 昬 杢 岢 池立 琶 巳 菊 七 鸷 笂 笆

0̲3̲3̲ 3̲3̲ | 1̲3̲ 3 | 5 2̲1̲ 6̲1̲ | 2̲2̲2̲ 2̲2̲ 2̲1̲ | 1 — |
省 团 笋 笆 笆。 芏 祭 簹 蒖 笋 嗁 大才 簹 笋 簹。

631

6̇. 1̇ | 2̇ — | 6̇7 65 | 3 1̇ ! | 3 56 |

6̇1 | 1.2 | 33 5 12 | 1̇1 1.5 | 6 6 | 6. 66 |

66 66 | 56 6 | 5 6 1 | 2.3 321 | ! 1 — |

十一段 33 ! | 3 56 | 66 ! | 6 — | 5.6 5̇ |

21 343 | 4.3 2.7 | 6 — | 76 6 | 7.6 76 |

6 — | i | 3.3 | 65 5 | 5 — | i. 2 |

3 35 | 65 6.7 | 65 36 | 6 3 | 1̇ 1.2 |

3 3 | 5 12 | 1̇11 17 | 6 2 | 6 — |

5.6 6̇1 | 2 — | 2.3 232 | 222 21 | 5. 6 |

632

1.$\underline{2}$ | 1 1 $\underline{5.6}$ | 1 1 1 | $\underline{222}$ $\underline{23}$ | $\underline{321}$ $\underline{21654}$ |

尾声 $\underline{5.2}$ 1 5 | 1 1 | 1 1 | 1 — ‖

第四篇 曲谱 猗兰

鶴鳴九皋

原註商調,即借正調彈不慢三弦,參合神奇秘譜西麓堂琴書大全三譜改編。以一弦為宮之角調宮音,凡十段。

1=C

第四篇 曲譜 鶴鳴九皋

一段 志凌遙漢

二段 羽息平皋

第四篇 曲譜 鶴鳴九皐

四段 盤空獨舞

5̇ i̇ i̇ | 0 2̲3̲ | 2̲3̲ 5̲3̲ | i̇ i̇ | 0 5̲6̲ 5̲6̲ |

i̇ 2̲i̇ | i̇i̇ 6̲i̇ | i̇ i̇ — |

五段　声徹青霄 ‖: 6̲1̲6̲5̲ 1̲2̲4̲5̲6̲ | 5̲5̲ 5̇ | 5 — :‖

‖: 5̲6̲i̇ 6 | 6̲6̲6̲ 6̲5̲ | 5 5 :‖ 5̲5̲0̲ 6̲i̇ | i̇i̇i̇i̇ i̇.̲6̲ |

5̲5̲ 5 | 5̲.̲5̲ 6̲6̲ | 5̲5̲ 3̲3̲3̲ 3̲2̲ | 1 4 2 | 3̲5̲ 2̲3̲2̲1̲ |

i̇i̇ i̇ | i̇ — | 2̲1̲ i̇ | 2̲.̲1̲ 2̲1̲ | i̇ — |

1̲2̲4̲5̲6̲ 5̲5̲ | 5 5 | 6̲1̲6̲5̲4̲2̲ 1̲2̲4̲5̲6̲ | 5̲5̲ 5 |

5 5̲5̲5̲ | 5̲5̲ 2̲5̲ | 5 — ‖: 5̲6̲i̇ 6 | 6̲6̲6̲ 6̲5̲ |

5 5 :‖ 5̲5̲0̲ 6̲i̇ | i̇ 0̲i̇ | 0̲i̇ i̇i̇ | i̇i̇i̇ i̇i̇ |

第四篇

曲譜

鶴鳴九皋

六段　翎舒白雪

638

七段　古嶠拂雲

八段　樛松棲月

第四篇 曲谱 鹤鸣九皋

九段 沐泉弄影

$\dot{2}$ · 1 | 1 1 | 1 | 1 | 1 — — |

芘合 六 勺翁葵 蠿。

尾声

$\dot{5}\dot{5}$ | $\dot{5}$ | $\dot{2}\dot{2}$ | $\dot{2}$ | $\dot{6}\cdot\dot{1}\dot{6}\dot{1}$ $\dot{2}\dot{1}$ | $\dot{1}$ | $\dot{1}$ — |

色 笪弩 笪。七翁 楚。畾六 厊六 笃 絷

$\dot{1}$ |

蠿。 正 曲冬

第四篇 曲譜 鶴鳴九皋

发掘整理古曲十四曲

陽　　春

正調宮音凡十三段　據琴譜正傳彈出

整理

1=下

〔一段〕

（本曲以減字譜與簡譜對照記寫，樂譜部分無法以文字轉錄。）

1̲2̲ 3̲3̲3̲ 3̲2̲ 1 | 1 — | 6· 1 |

篙五 嶤亍 篝 莒 筐。 笃 莒

3̲5̲ 6̲6̲6̲ 6̲5̲ 5̲2̲ | 2· 2 ⁶7 7 | 2̲3̲ |

蓊上 厄亍 篗 荞齿 莒 藕 鹭 蕃丙

⁶2̲2̲2̲ 2̲1̲ 1̲5̲ 5· | 5̲5̲ 1 1 — |

蒚亍 篧 苊 堂 芹。 勾 鸷 莒 篙。

二段 1· 2̲2̲ 1· 1 — | ⁶1 2̲3̲ 2̲2̲2̲ 2̲1̲ |

莒 冨 勾 篙。 篙 勾亡 厄亍 篧

1· 5· 5· — | 5̲5̲ 6̲1̲ 5· 5· |

苊 堂 芹 — 勾 鸷 鸷亡 荞 勾

3̲3̲3̲ 3̲6· 5· — | 6̲5̲6̲ 5̲·6̲ 5̲6̲ 1̲2̲ |

鸷扌 豈合 莒合。 鸷 徕扌 上十 豎

3̲3̲3̲ 3̲2̲ 1 1 | 1 — 6̲7̲ ⁶6̲6̲6̲ 6̲5̲ |

蕖扌 篝 堂 莒 筐。 蕃丙 蒚亍 篧

1̲2̲ 3̲3̲3̲ 3̲2̲ 3̲5̲ | 5· 2̲1̲ 1 1 — |

鸷鸷 鸷亍 豎 上九 圣六合 荞合 厄三 鸷 苊。

三段 5̇ 5̇· 5̇· 5̇· 5̇ | 5̇ 5̇6̇ 1̇ 2̇ |

皂 驾 笾自田 驾二 三 四

第四篇　曲譜　陽春

第四篇　曲譜　陽春

[六段]

[七段]

2̲2̲2 2̇ 1̇ 5̇ — ｜ 1̇ i — ｜
琵才　齹芎自　　　匀　醫。

2̇ 3̲5̲ 4̲3̲ ｜ 2̲3̲ 5̲3̲ 2̲1̲ 6̲6̲7̲ ｜
茜　琴丙　琶　　斥千　飞　齹蜀蛋

3̲5̲ 5̲2̲ 2 2 ｜ 1̲2̲ 2̲1̲ 2̇ 2 ｜
湾上　茣四　鸳　茜。　蛮鸳　茜卞　乍

1̲2̲ 3̲5̲ 3̲2̲ 2 ‖ 5̲5̲ 5 6̲1̲ 2̲1̲ ｜
蛮鸳　娇娇　绕鸳　茜。　莺　　蛋上　茜三合

5̲5̲ 1 1̲6̲6̲6̲ 6̲5̲ ｜ 1̲1̲ 1̲2̲ 3̲3̲3̲ 3̲2̲ 3̲5̲ ｜
鹭　荟　蓬千　琶　　莺　笃鹀才　琶克戾

2̲1̲ 1̇ 1̇ — ｜
匝三　笃　莒。

［八段］5̇ 1 — ｜ 3̲3̲3̲ 3̲2̲ 1 2̲2̲ ｜
　　　笃　蒿省　　芭千　琶筠蜀

2̇ 2 1 2̲2̲ ｜ 3̲5̲ 3̲3̲3̲ 3̲2̲ ｜
茜　琶。匀　蜀　　蛰上　芭才　琶

1 6̲7̲6̲5̲ 1̲2̲ 3̲2̲4̲ ｜
奔　銥立巳　莺笃　莺搀卞

650

5 3 2 1 6　5 6 1 2 3　1 1　1　1 —　2 1 6　5 6 1

5 5　5　5　—　1 1　1 1　5 5　5

5 6 5　5 5　3 2　1 1　5　1　6 6　1 2

3 2　2 3　3 3　2 1　6　6 6 6　6 6　6 1

5 3　2 1　6　5　3 3 3　3 2　1 2　3　3

5　3 3 3　3 2　5 6　1 1　3 2 3　2 2　2 1

—　2 1　1　2.1　2 1　1　—

〔十三段〕 5 5·55 55 ｜ 5 1 1 ｜ 1 — ｜

5 1·2 3 5 5 ｜ 3·5 3 2 1 5 6 6 6 6 2 ｜

5 2 — ｜ 2 2·2 2 2 2 2 2 ｜

5 2 3 3 3 2 ｜ 1 6 6 6 6 5 1 — ｜

1 1 1·1 1 1 ｜ 1 5 1 2 3 5 5 ｜

3 3 3 3 6 2 2 2 2 2 ｜ 1 5 5 2 3 2 1 ｜

6 — 6 1 ｜ 2·3 2 2 2 3·2 1 2 ｜

2 1 1 — ｜ 6 3 5 5 6 1 2 ｜

2·3 2 1 1 1 — ｜ 2 2 2 — ｜

白雪

角調宮音借正調　　授琴譜正侍彈出

不慢三弦以一弦為宮　整理

第四篇

曲譜

白雪

凡九段　1＝C

（以下为琴曲减字谱与简谱对照，略）

656

第四篇 曲谱 白雪

[三段]

657

5 <u>333</u> <u>3 2</u> | 5· <u>6 5 6</u> <u>5· 6</u> <u>1 2</u> |

<u>333</u> <u>3 2</u> 1 | 1 3 <u>3 4 3 2</u> 1 1 |

<u>2 2 2</u> <u>3 5</u> <u>5 5 5 3</u> <u>2 3</u> | <u>2· 3</u> <u>2 1</u> 1 1 — |

5 <u>1 2</u> <u>7 7 7</u> <u>7 6</u> | 5· 5 — — |

<u>3 5</u> 2 <u>2 3</u> <u>5 2</u> | <u>1· 4</u> <u>6 1 2</u> <u>2 2 2 1</u> 1 1 |

<u>3· 2</u> 1 1 — |

第四篇 曲谱 白雪

[五段] <u>5· 6</u> <u>2 3</u> <u>5 6</u> <u>6 2</u> | 3 3 6 6 — |

<u>6 5</u> <u>3 3</u> <u>1 1</u> 6 6 | 1 3 <u>1· 3</u> <u>1 3</u> <u>1 3</u> |

1 2 <u>3 1</u> 3 | <u>5 6</u> <u>1 5</u> <u>2 1</u> 5 |

659

[七段]

第四篇 曲譜 白雪

[八段]

〔九段〕

662

乌 夜 啼

正调羽音凡九段　　　据神奇秘谱本
1＝下　　　　　　　　弹出整理

[二段]

664

〔六段〕 2 2 | 1 2 3 2 | 6 6 6 6 | 5 6 6 6 | 6 6 5 3 |

3 3 2 1 6 5 6 1 2 3 | 3 | 4 3 | 3. 4.3 4.3 | 3. 5 3. 3. | 3. 3. |

6. 3 | 0 3. 3. 3. | 6. 3 | 3. 3. |

6. 3 | 6. 3 | 6 3 | 0 6 3 6 3 | 6 3 5 3 |

6. 3 | 6.3 6 3 | 6 3 5 8 | 6 6 5 3 |

6. 3 | 6.3 6 3 6 3 | 6. 3 | 6.3 6 3 6 3 |

5 6 5 | 6.5 6 5 6 5 | 6 6 6 | 6 6 6 6 |

6. 6 1 | 1 2 3 5 7 2 | 2 2 2 2 2 | 2 2 2 2 2 2 7 6 |

6 6 7 6 | 6 7.6 7 6 | 6 — |

668

[七段] 争巢

第四篇　曲譜烏夜啼

[八段] 漸囬色

669

雉朝飛

正調羽音凡十四段　　據五知齋本神奇
1＝下　　　　　　　　秘譜本等參訂整理

曲譜 雉朝飛

680

6 — | 5 5 6 6 | 1 6 | 6 — |

1 2 | 3 5 | 6 5 3 2 1 6 | 5 6 | 6 — |

6 — |

正

十二段 5 6·1 | 6 5 6 5 3 | 6 6 5 3 2 | 3 6 4 3 |

3 6 4·3 4·3 | 6 — | 3 5 5 5 | 6 — |

尸

2 2 3·2 | 1 7 6 | 6 6 | 6 5 6 5 6 5 3 |

3 6 3·6 3 | 6·3 6 3 | 2 2 7·1·2 |

3 3 6 3·5 | 5 6 1 | 7·6 | 5·6 |

活音

1·6 | 6 6 — |

石 上 流 泉

正調商音凡五段　　　　摆琴學入門祝桐君

1=二下

侍譜祝安伯訂拍整理

[一段]

（此处为减字谱与简谱对照，谱字难以逐一辨识）

688

龍翔操

角調宮音借正調以一弦　　廣陵孫紹陶傳

為宮不慢三弦凡十段。　　張子謙彈 張劍記譜

1＝C

〔一段〕3　6·36　36　323　2323　236　1　1

56　56　565656　12　1.651　35　6　6　—

12　32　35　32　6　6　23　3　5　55　5　61

11　1　23　21　65·45　5　3·35　35　65

61　1　—　6.1　56　12　(11　11　61)　23

2.321　65　6　1　1　—

〔二段〕5　2　6·53　13　5　2　6·53　13　1.2

689

691

6 6·666 6i 65 3̄2̄3̄ 2̄2̄1 6 1·1 —

3·5·65 61 21·65 6 2 32 1 33 21

6 6 1 1 —

六段 6i 2 i 6.2 653 56 5 61 33 21

6i 653 56 5 323 53 2 2 3 2161

32 i i

七段 5.6 i i65 35 2 6·1 1 1 12 35

65 3.5 321 6 1·1 — 5 — 61 12 65

32 1 2 6 1 56 1 23 221 216142

692

12416 1 1 21 1 2121 1 —

[八段] 5̇5̇ 05̇5̇ 5̇5̇ 5̇ 1̇.2̇ 3̇3̇ 3̇ 3̇ 5̇2̇

i i i i —

[九段] 55 5.555 5.6 15 5 45 3.2 ii 6.1

665 33 6 3.0 63.635 356i iii

i 6.1 665 33 65 25 55 321 ！11 —

6.6 5 3 55 62 6 5.6 12 53 532

1.51 23 221 11 (11 11) 6.5 5.6 5

3.2 1 1 —

廿段 5 6i̲ i̲2 5̲3 2̲·3 2̲2̲i 6̲i̲2 i̲ i̲ —

7̲ 6̲i i̲6̲5 3̲5̲6 5 5 — 3̲·2̲1 i̲ i̲ i̲ — 5

7̲ 6̲i i̲·2̲3 i̲ i̲ 2̲2̲ 2̲i̲ i̲ i̲ i̲·6̲i̲ i̲ i̲

i̲ 2̲ 1̲·6̲5̲6̲ 2̲i̲ i̲ i̲ —

696

第四篇 曲譜 長門怨

697

鳳求凰

無媒調即正調慢三六弦
各一徽以四弦為宮之羽調羽
音凡十段　1=G

據西麓堂琴
統本彈出整理

曲譜　鳳求凰

〔一段〕
5 5　6｜6　—｜5 5　3｜3　—｜

2.1｜1 1｜4 5｜6｜6　—｜6 6　6 6 1｜

2 3　2 1｜6 6　6｜3 2 3｜6 6　6｜

2 2　2　—｜1｜2 3｜3 2　2.1｜6 6　6｜

6.1　2 2｜2　2｜3 5　3 5｜3 3 3　3 2｜

2　—｜3 2｜2　2｜3 2　3 2｜2　—｜

〔二段〕
6 6　6｜2 2　2　—｜3 5　3 4 3｜3 3 3　3 2｜

700

第四篇　曲譜鳳求凰

［三段］

[四段]

[五段]

[七段]

[八段]

凤兮 凤兮 从我 栖。得托 孳尾 永为 妃。

704

樵 歌

原註夷则均或徵調实即　　據五知齋琴學
借正調彈慢一、三六弦以四弦　入門兩譜条酌彈
為宫之羽調宫音。凡十三段。　出整理。

1=G

707

61 2 2 | 5·2 234 | 343 233 32 |

1·2 12 56 1 5 | 3·5 56 71 | 2 35 65 |

343 233 32 | 121 51 61 | 2 2 2·3 21 |

15 1 1 — |

[四段] 5 56 5 5 | 2 1 5 1 2 | 666 66 16 |

5 5 — | 5 6 1 6 5 | 2 3 2 2 1 61 |

2·3 5 5 1 | 666 61 2323 2 | 1 1 — |

3·5 56 12 21 | 5 222 23 25 | 1 1 — |

[五段] 15 5 5 6 | 5 5 2·1 11 | 5 1 1 — |

第四篇 曲谱樵歌

709

711

〔十一段〕

713

〔十二段〕 3 3.5 5 5 | 5 — 6 6.1 | 1 1 1 — |

3 3 3 3.5 | 5·5 5 — | 6 6 6 6.1 | 1·1 1 — |

6 6 5 3 5 | 3 2 2 2 2 2 | 1 1 — |

〔十三段〕 1 1·1 1 1 | 1 5 5 1 2 3 |
跌宕

5 6 5 3 3 3 3 2 1 — | 6 1 6 5 3 5 6 6 |

6 5 3 6 | 5 4 2 1 7 6 6 6 3 3 | 0 6 6 3 3 6 6 3 3 |

6·3 6 3 | 6 6 6 3 — | 3·6 3 6 3 3 3 6· |

7 6 5 3 3 | 3 3 3 3 5 3 2 | 1·6 1 6 1 |

2 3 3 6 | 3 5 6 5 6 1 2 1 2 3 | 3 3 3 3 |

714

龍朔操

黃鍾調即正調緊五慢一　　　　　據神奇秘譜
弦各一徽之徵調宮音凡八段。　　李彈出整理

第四篇

曲譜

龍朔操

1 = ♭B

[一段] 含恨別君，搥心長嘆。

[二段] 搵淚出宮，遠辭漢闕

716

717

第四篇 曲譜

龍翔操

[四段] 別淚雙垂含言自痛

719

3 2 1 6 5 | 3 3 3 3 2 1 | | 2.1 | 1 2 1 2 1 | —

[五段] 萬里長驅重陰漠漠。 1 3 5 6 1 2 | 3 3 3 |

第四篇 3 — | 3 3 | 3.3 3 3 | 5 3 3 | 5.3 5 3 |

5 3 3 1 | 6 6 5 3 | 3 1.6 | 1 6 6 | 5.3 5 3 |

曲譜 3 1.2 | 3 3 1 6 | 6 5 6 7 | 5.6 5 3 | 3 — |

龍朔操 1 2 3 1.2 | 3 2 1 6 | 6 5 6 7 | 5.6 7 6 |

5 3 3 | 3 2 1 6 6 | 7 6 5 3 3 | 3 2 1 6 6 |

7 6 5 6 6 | 6 5 3 5 5 | 5 3 2 3 3 | 1.2 3 3 |

5 5 6 6 | 1.7 2 3 | 6 6 5 5 | 3 3 5 3 |

720

[六段] 夜闻胡笳，不胜悽惋

第四篇 曲譜 龍朔操

[七段] 明妃痛哭，羣胡衆歌。盒與二段同。

[八段] 日對腥羶，愁填塞漠。

1̇ 1̇ 1̇ | 1̇ 7̣ | 6̣ 5̣ 6̣.7̣ | 6̣ 6̣ 6̣ 6̣ 5̣ | 3̣ — | |

1̇ 3̇ | 6̇ | 3̇ 2̇ 1̇ | 5̇ 1̇ | 1̇ | — | ‖

雁歸思漢第一

725

第四篇 曲谱 小胡笳

〔吹笳诉怨第二〕

[仰天长叹第四]

[後叙]

第四篇　曲谱　小胡笳

$$\underline{\overset{\circ}{1}.\overset{\circ}{2}\overset{\circ}{3}\overset{\circ}{2}} \quad \dot{3} \mid \underline{\overset{\circ}{2}\overset{\circ}{1}} \quad \overset{\circ}{1} \mid \overset{\circ}{1} \mid \overset{\circ}{1} \mid \dot{\overset{|}{1}}\overset{\circ}{1} \mid \dot{\overset{|}{1}} \mid \overset{\circ}{1} \mid \dot{\overset{|}{1}} - \mid$$

色鋕六七正 珪鼃尢苟 竺 鼂 二乍

$$\underline{\overset{\circ}{1}.\overset{\circ}{2}\overset{\circ}{3}\overset{\circ}{2}} \quad \dot{3} \mid \underline{4\,3} \quad 3 \quad 4 \quad 3 \mid \underline{3\,6} \quad 3 \mid \underline{3\,\overset{3}{6}} \quad 3 \mid \overset{3}{6} \,\dot{} - \mid$$

第四篇 色鋕六七正 珪鼇尢珪鼇尢苟 鼞鼂 二乍

$$\overset{\frown}{\underline{2\,2\,3}} \quad 3\,3 \mid \underline{7.2} \quad \underline{7\,2} \mid \underline{7\,6} \quad 1 \mid 1 \mid 1 \mid \underline{2\,3} \quad \underline{2\,3}$$

曲譜 鋕 尢 歷 尢 玎珪竺苔竺鋕

$$\underline{2\,1} \quad 1 \mid 1 \mid 1 \quad 1 \quad - \mid \overset{\frown}{\underline{2\,2\,3}} \quad 5 \,\dot{1} \mid 1\,1 \mid □ \quad 1 \mid 1$$

小胡 玎珪 苴 苧苴。 鋕向五尢七尢 忘五十尸。

$$\underline{1.1} \quad \underline{1\,1\,1} \mid 1\,1 \mid 1 \quad 1 \quad - \mid$$

笳

$$\underline{\overset{\circ}{3}.\overset{\circ}{2}} \quad \dot{1} \mid \dot{5} \mid \dot{1} \mid \dot{5} \quad - \parallel$$

色芘六五 皆 鋕 鼂正 曲冬

[三段] 空悲弱質

[四段] 归夢去来

第四篇 曲谱 大胡笳

[五段] 草坐水宿

第四篇 曲谱 大胡笳

[六段]正南看北斗

3 3 | 3 4.3 | 3 4 3 43 | 3 — | 23 5 7 |

2̲2̲2̲ 2̲7̲ | 6 6 | 3̲3̲3̲ 3̲3̲ | 2̲1̲ 2̲3̲ 2̲7̲ | 6̲1̲ |

6 6 7.6 | 6 7 6 7̲6̲ | 6 — |

[八段]星河寥落 1̲7̲ 6 | 6̲5̲3̲ 1 | 3 3 |

5.6 1̲6̲ | 6̲1̲ 3̲5̲ | 1̲1̲1̲ 1̲7̲ | 6 6̲6̲ 6̲6̲ |

0̲6̲ 6.6 | 6̲6̲ 6̲6̲6̲ | 6̲6̲6̲ 6̲1̲ | 6̲6̲7̲ 6̲6̲ 6̲5̲ |

1̲3̲ 3̲4̲ | 3 3 — | 2̲1̲ 1̲1̲ | 1̲2̲3̲ 5̲5̲ |

5̲ 5̲5̲5̲ 5̲5̲ | 5̲.5̲ 5̲5̲ | 5̲5̲ 5 | 6̲5̲ 5 |

5̲ 6.5 | 5̲5̲ 6.5 | 5̲5̲ 6.3 | 6̲3̲ 6̲3̲ |

第四篇 曲谱 大胡笳

741

〔九段〕刺血寫書

742

743

〔十二段〕遠使問姓名

〔十三段〕童稚牽衣

5.6 11 | 3332 12 | 222 21 | 6 |
葛四 五蜀 鋬 斥夆上 閭才 下七 鞌匆

66531 | 1356 | 6 | 7.6 | 6 7 6 | 7 6 | 6 1 | 11
鋬茁二匆 蓏云 鋬 荓五茁女 三 尸 葛
五

1 — |
尢
爸

[十五段]心意相尤 1356 | 12 | 33 6 | 3 |
盍荬 云 乇 旬 匕

6. 1 | 6. 1 | 23 | 3. | 3. | 3 — | 33 | 63 |
晶旬 罒五 交 蜀 钅匋 芑 正 鋬蜀 桼荏

3 3.3 | 333 | 3.5 | 2 1 | 2 | 232 | 22 | 21 |
鋬 晶世 埶四 匋 楚杂 匋 莶立 才 下六

6. | 6. | 1 3 十 | 222 21 6 6 | 1.0 |
鋬 晶。 6

2 3 3 | 3 — | 3 | 3 51 | 3 | 111 | 16 |
偓沱燻苟 鋬。 葛匕 篒葛 匕旬 鋬

6. — | 56 | 555 53 | 3 — | 3. | 1. |
易蕫。 葛四 三丁 鋬 亶蕫。 鴯 二寸

748

第四篇　曲譜　大胡笳

2 2 2　2 1 | 6 | 6 | 7·6 | 6 | 7 6 | 7 6 | 6 — |

[十六段] 平沙四顧　5·6 | i 3 | 3 — | 5 5 6 1 | 6 5 |

3 | 3 | 5 6 | i i | 6 5 | 3 | 3 5 | 6 1 — |

i 2 2　2 1 | 6 | 6 6 5 3 1 | 1 3 5 6 | 6 | 7·6 | 6 | 7 6 | 7 6 |

6 — |

[十七段] 白雲起　1 2 3 5 6 | 3 | 3 | 2 2 3 5 3 |

5 3　5 6 | 3 3 | 1 | 3 3 — | 6 7 | 6 7 |

2 3 3 4 3 | 1 1 1 1 7 | 6 — | 3 5 | 3 3 |

1 3 3 1 3 | 3 — |

〔十八段〕田園半蕪　　　<u>1 3 5 6</u>　1 ｜ 1 ｜ 1 · 1 ｜

荙　云　薹　　　　　　長

1·1 ｜ 1 1 ｜ <u>1 1</u> ｜ <u>1 1</u> ｜ 1·2 ｜ 3 ｜ 3 4 5 ｜

五　　　　　　　　　　声下　　上蓋　　上尢　　　　　滩　燎菌

3 6 ｜ <u>6 4 3</u> ｜ 2 6 ｜ 1 2 ｜ 3 ｜ 3 ｜ 3 3 ｜ —

荙上　匋滩嶜　　函蜀　筍蠒　滩　　篁　　昷厉

<u>1 3 5 6 1</u> ｜ 2 1 ｜ 2 3 ｜ 3 6 ｜ 6 7 6 ｜ 6 6 6 ｜ 6 4 ｜ 3 ｜

荙　云　六圉毛勾七　荙上　匋肉　泥才　下尢七　篁

2 6 ｜ 1 2 ｜ 4 4 4 4 3 ｜ 3 — ｜ 1 3 ｜ 6 3 ｜

函蜀　筍蠒　滩巨才　篁　　昷　　毛竻二　四芭

2 1 ｜ 5 ｜ 1 ｜ 1 ｜ 1 — ‖

六五　竻　竻　蠜　昷　　曲冬

750

秋　　鴻

原註姑洗調又名清商調　　據五知齋本彈
即正調緊二五七弦各一徽以　出整理
二七弦為宮之商調宮音凡三
十六段。　　$1=\flat E$

第四篇

曲譜秋鴻

[一段]

751

6 — 3 3 — | 3· 6 6 i· |

6 i 65 3 3 — | 666 6· i 1·2 i2 |

666 6 i ii i2 | 6 0 56 53 2·3 23 |

1· 2 33 33 | 3 2 2· 1 1 6 666 66 |

11 ! — 1 | 5· 5 5 i — |

333 33 | 2 33 35 | 333 232 3 2 — |

11

1 1

[七段] 5 5 ! — 5·6 55 | 5 666 66 |

i 2 2 i 2 i 1 1· | 5·6 i 2 2 i 666 6 i |

〔九段〕

〔十段〕

762

[十四段]

[十五段]

上方（曲谱，古琴减字谱与简谱对照）

1̇2̇　1̇2̇3̇　3̇2̇1̇　6｜6　7̇6̇　6　—｜

7̇6̇　7̇6̇　6　—｜
三　　　尸。

[十六段]　1̇　2̇3̇　3　3　—｜5̇6̇5̇　3̇5̇6̇　5̇3̇　3̇3̇｜

1̇·　3̇　3　—｜7̇66　6̇1̇　1̇1̇　1̇1̇｜
省　　　　蹢　少　　查

0̇1̇　1̇·1̇　1̇1̇1̇　1̇2̇｜3̇5̇　2̇1̇　6661̇　6̇·5̇｜
省　长　五　　　　　　　　　　　四

3̇5̇　6　5̇·6̇　5̇3̇｜3̇·6̇　—　4̇3̇ 3̇｜

4̇·3̇　4̇3̇　6　—｜
三　　　尸。

[十七段]　6̇6̇　6̇1̇　2̇3̇　1̇·2̇　1̇6｜6̇6̇　3　3　—｜

3　6　6　1̇·｜6̇1̇6̇5̇　3̇3̇　666　6̇·1̇｜
　　　上七　省

764

告 $\underline{5 \cdot 6}$　$\underline{1 \; 6 \cdot}$　$\underline{2 \cdot 3}$　$\underline{2 \; 3}$｜1　1　$-$｜

鸳鸯 匹向 篌 下 匹 苟。

[二十五段]　$\underline{5 \; 5 \; 6}$　$\underline{1 \; 1}$　$6 \; -$｜$\underline{3 \; 5}$　$\underline{5 \; 3}$　$\underline{2 \; 1}$｜

蓍勾 杏 勾省 篯 上 七 更下大 鱼更王三 中巳

$\underline{1 \cdot 1}$　$6 \cdot$　1　1｜$\underline{2 \cdot 3}$　$\underline{2 \; 1}$｜

苟巳 勾 勾 毛。 麓立 中巳 箕。

$\underline{3 \cdot 4}$　$3 \; 1$　$6 \cdot$　6｜$\underline{2 \; 3 \; 2 \; 1}$　1　$\underline{3 \; 3 \; 3 \; 1}$　$6 \cdot$｜

麓立 尢巳 箕。 麓大 中巳 箕。 麓丁巳 箕。

$\underline{2 \; 1}$　1　$3 \; 1$　$6 \cdot$｜2　$3 \; 1$　$6 \cdot$　$3 \; 1$｜

麓鱼巳 箕 麓尢巳 箕竹 麓 麓尢巳 箕 麓尢巳

$\underline{3 \; 2 \; 3}$　$\underline{2 \; 1}$　1　$-$｜

麓下尢 下巳 箕。

[二十六段]　$\underline{6 \; 1 \; 2 \; 3 \; 5 \; 6}$　$\underline{5 \; 5}$　$5 \cdot$　5｜$\underline{5 \; 6 \; 5 \; 3 \; 2 \; 1 \; 6}$　$\underline{6 \; 1 \; 2 \; 3 \; 5 \; 6}$　$\underline{5 \; 5}$｜

八臤 藿 兵 苞 茍茝 龚共 云 弗云 苞

$5 \cdot$　5　$-$｜$\underline{2 \; 3 \; 3}$　$3 \; 2$　1　$-$｜

苟 苞。 茝上丁 苞 蟲。

$\underline{3 \; 3 \; 3}$　$3 \; 3$　$\underline{5 \; 6}$　$6 \; 6$｜$1 \cdot$　2　$2 \; 1$｜$1 \cdot$　2　2　$-$｜

蟲才 蟲上尢 才 蟲分 豆 匹 乍

第四篇 曲譜 秋鴻

771

[二十九段]

6̇3̇ 3̇ 3̇·2̇7 | 6̇3̇ 3̇3̇ 6̇ 3̇3̇ |
色 笃 塾 筍 塾 省 盧 勹 塾 筍 塾 笃 筍 塾。

6̇7 6̇ 3̇3̇ 2̇2̇ | 3̇3̇ 5̇3̇ 3̇ — |
笃 匃 勹 筍 榪 笃 榪 蜀 榪 僵 匃 筺。

2̇·3̇ 5̇ 5̇ 3̇2̇1̇ | 6̇1̇ 2̇3̇ 5̇ 5̇· |
笃 四 查 厱 勹 二 三 四 蜀 省

1̇6̇5̇3 2̇1̇ 6̇1̇ 3̇·2 | 1̇ 1̇ — |
筍 三 勹 二 厱 勹 芼。

第四篇 曲譜 秋鴻

[三十段]

3̇ 3̇·6̇5 3̇3̇ | 3̇3̇ 5̇3̇ 3̇ — |
臽 筺 省 盧 匃 筺 万 乍 僵 匃 筺。

2̇3̇ 5̇5̇ 3̇ 2̇ 2̇ | 1̇·6̇ 5̇6̇ 1̇1̇ 6̇5̇ |
笃 四 查 四 勹 筺 榪 勹 六 查 厱

3̇ 3̇ 6̇·5 3̇ 2̇ | 3̇3̇ 3̇3̇ 5̇3̇ 3̇ |
四 筺 厱 匃 筺 臽 筺 㝵 僵 匃 筺。

0̇6̇5̇ 3̇5̇ 6̇ 6̇ 2̇1̇ | 6̇1̇ 3̇2̇ 1̇ 1̇ |
厱 匃 五 查 厱 勹 二 四 三 勹 芼

1̇·6 1̇ — |
迚 笃 芼。正

773

[三十一段]

5 6　2 2　2 | 2. 1 6　5.5　5 6 |

2 2　2　2　— | 5 6　6.1　2 3 5　3 2 1 |

6 7 6　5 6　6.1 | 3 5　2　1　1　— |

[三十二段]

6 1 2 3 5 6　6 6　5　5　6 i |

6 1 2 3 5 6　6 6　i　i　2 3 | 5 5　5　5　— |

3 3 3　3 3　5 6　6 5 6　5 3 | 2 3　3 2 i　5 6 |

i i　2 3　1　i　— |

[三十三段]

3.5　6　5 6 7　6 5 3 | 3　6　3　— |

6.1　2 1　2 3　3.2　1　1 | 1 6 5 3 2 1 6　6 1 2 3 5 6　1 1 |

3 2 3 2 1 1 1 —

[三十四段] 5 6 22 2· 2 | 016 55 5· 22 |

2· 2 — | 3 5·6 65 3

5·5 2 333 321 | 666 66 5 —

5· 666 66 11 2 | 333 33 23 321 |

1 — —

[三十五段] 5 6 22 2· 2 | 016 55 5· 6 2 22 |

333 33 5·6 5 | 333 32

2 22 22 1 54322 1 222 22 1 i —

第四篇　曲譜　秋鴻

[三十六段] 5 6̇1̇ 2̇3̇ 3̇3̇ | 3 2̇1̇ 6 5̇6̇ |

結尾　菿　勾上三　罨上尭　紆　　七　下益下七　琶　勾六

1̇1̇ 2̇3̇ 3̇3̇ | ‖ 1̇ 1̇ |

杏　上益上尢　紆　　　　　菿　琶。

‖ 1̇6̇5̇3̇2̇1̇ 6̇6̇ 1̇1̇ 2̇1̇ 1̇ 5̇1̇ 1̇ 1̇ ‖

尾巴荃至　菿琶菿琶菿二琶尾琶菿荃曡。正　曲冬、

776

777

第四篇 曲谱 捣衣

781

第四篇 曲譜 搗衣

第八段

785

五篇音律

琴　學　備　要
第五篇　　音律

"音律"就是音的規律,也就是樂的本原。用古琴来講音律,則尤其確鑿可信。何以故呢?試任意安一條弦於琴,毋岳齦也不問它是緊是慢,泛音、按音應手而取位无不同。命一條弦為單位,也不計它是長是短,三分四分,循數以求,算无不通。定一條弦為宫声,也不管它是清是濁,徵、商、羽、角依次而生,声无不叶。轉七條弦為五調,也不拘它是正是外,慢宫、緊角、左右逢源,調无不備(不)。這就因為声数的原理完全出於自然,所以能够不為尺所拘,不因器所限,不比管、籥、鐘、磬那些樂器,必須辨圍徑、別厚薄、斤〻計較於累黍制劑的那一套辦法,若是製作少有失宜,音声便即乖謬,終難使律法貽信千古。但是古来議律的人,一直"盈庭聚訟",却恨未取驗於琴;而後世弹琴的人,專门指下求工,又很少用心於律,兩者之间隔膜未破,所以音律就因此不明不行。在今天来從事古琴學習,指法固然要精心研究,音律也應當特別注重,

791

然後技藝理論才能匯通，琴理樂理始得一貫，不僅琴學可得發揚，整個民族音乐前途也更得以昌明了。

前人著述中論琴律最精當者，首推曹庭棟琴學和祝桐君與古齋琴譜，然其說浩繁，非短篇所能詳引。為便初學者易於理解，仿照王坦琴旨的體例專論五聲不涉及律呂，使其先有基本知識的培養然後再求深造，也還有很多書可供參考，就不難一旦貫通了。

本篇計分十章，以定弦為首。弦既定好，則五聲所屬的位次就可得而辨別了，所以接著第二章就是辨弦。泛按的取音全靠徽位為用，其声数的原理有不可不知者，所以又將明徽辨位審聲依次列為三、四、五章。於是更進一步講論琴調，就將立調繼續列為第六章。調已立了或借或轉各有方法，所以七、八章跟著又列述借調轉調。既知其正當窮其變，所以將变調列為第九章。最後取一調之音說明它的體用，而以論音列為第十章終結。

第一章　定弦

凡學習古琴,必先定弦,要研究琴律定弦更必須精確。琴有五調它的弦音各不相同,非先分別調的正外定好弦的緩急,就無從得到弦上五声的部位。五調以通常所用的一調為正調,其餘四調為外調,外調都是由正調緊弦慢弦生出来的,我國古典音乐"還宮轉調"的方法"順生""逆生"的道理完全在此。學者能由此思索,一旦豁然貫通,那麼,一切隔膜疑難就無不迎双而解了。各調定弦法,備載後表,即以大小间勾(隔兩弦一挑一勾為大间勾,隔一弦的為小间勾)交互施用,取得同声或和声。(凡母、子相生之声稱為和,实則都是取得同度的音)惟琴家平常彈琴的時候向從便利,先定四、五、七弦,而现在這裏所說的定弦是要定弦上的五声,既是講五声,那就必須按着次序先從宮起諸声才有依據,所以應該不拘弦位,祇擇某弦為宮的先定,使它緊、慢合度(或用定音器更準確),然後由宮而徵而商羽角,從相生的次序,以定餘弦,才与樂理相通。五調中既是以正調

為主調，外調都是由它遞轉生出，所以又必須先定好正調的弦，要轉外調就祇須動應緊應慢的弦了。現在多數琴家都是定正調的宮弦合洞簫小工調的"上"字(即現代音名"F"的音高)定弦原有按音泛音散音三個方法，茲分列三表如下：

五調按音定弦表

調＼聲弦	宮 上 do	徵 六 sol		商 尺 re		羽 五 la		角 工 mi	說明
外調	（譜字）	（譜字）	（譜字）		（譜字）	（譜字）	（譜字）	（譜字）	正調緊二五七弦即bE調
外調	（譜字）		（譜字）	（譜字）	（譜字）	（譜字）	（譜字）	（譜字）	正調緊五弦即bB調
正調	（譜字）	（譜字）	（譜字）	（譜字）	（譜字）	（譜字）	（譜字）	（譜字）	定好三弦為下依次定好各弦即F調
外調	（譜字）	（譜字）	（譜字）	（譜字）	（譜字）	（譜字）	（譜字）		正調慢三弦即C調
外調	（譜字）	（譜字）	（譜字）	（譜字）	（譜字）		（譜字）	（譜字）	正調慢一三六弦即G調

弦間徽際可取同聲之處極多，而上表定弦是按照傳統的方法祇用九徽十徽，且必以按外弦散內弦為限，不然寧可闕著。這因為九徽為本弦的子聲(即本弦散音的純五度麼)十徽為本弦的母聲(即

本弦散音的純四度處)以母子来求他弦，音最和協。
又因外弦音濁，內弦音清，按濁散清音恰如一(成同
度関係)所以可取。

五調泛音定弦表

声＼调弦	宫 上 do	徵 六 sol		商 尺 re		羽 五 la		角 工 mi		説明
外調	竻	竻竻	竻竻		竻竻	竻竻	竻竻	竻竻	竻竻	正调緊二五七弦即bE调.
外調	竻		竻竻	竻竻	竻竻	竻竻	竻竻	竻竻	竻竻	正调緊五弦即bB调.
正調	竻	竻竻	竻竻	竻竻	竻竻	竻竻	竻竻	竻竻	竻竻	定三弦为下依次定妥各弦，即F调.
外調	竻	竻竻	竻竻	竻竻	竻竻	竻竻	竻竻		竻竻	正调慢三弦即C调.
外調	竻	竻竻	竻竻	竻竻	竻竻		竻竻	竻竻	竻竻	正调慢一三六弦即G调.

泛音為琴中極精妙的音，最宜用来定弦。因為
按音洪濁，很難取準，而且按的時候，若稍不正確，就
會差之毫釐，失之千里。惟有泛音輕清，出自天然，沒
有這種毛病。上表定弦法也是專取七徽九徽十徽
的音，其餘各徽不用，理由与按音相同。(泛音九徽也
是本弦的子声，七徽十徽均与本弦同声惟多母声)

五調散音定弦表

調＼聲弦	宮徵 上do	六sol	徵商 六sol	尺re	商羽 尺re	五la	羽角 五la	工mi	說明
外調	〔譜字〕	〔譜字〕	〔譜字〕		〔譜字〕	〔譜字〕	〔譜字〕	〔譜字〕	正調緊二五七弦即bE調
外調		〔譜字〕	〔譜字〕	〔譜字〕	〔譜字〕	〔譜字〕	〔譜字〕	〔譜字〕	正調緊五弦即bB調
正調	〔譜字〕	〔譜字〕	〔譜字〕	〔譜字〕	〔譜字〕	〔譜字〕	〔譜字〕	〔譜字〕	正調定三弦為F依次定好各弦
外調	〔譜字〕	〔譜字〕	〔譜字〕	〔譜字〕	〔譜字〕	〔譜字〕	〔譜字〕		正調慢三弦即C調
外調	〔譜字〕	〔譜字〕	〔譜字〕	〔譜字〕		〔譜字〕	〔譜字〕	〔譜字〕	正調慢一三六弦即G調

　　散音定弦,舊譜中僅僅載了這個名稱,沒有說方法,大概不外用兩弦的和音,然取準很難,琴家少用。茲姑列一表,以見弦度上下相生的方法。

　　琴的外調都是由正調遞轉生出,或用緊弦而生四調,或用慢弦而生四調,連正調應有九調之多,(詳後立調章)假使再往前推更不止這些,然傳統的和調或止有五個,所以各表中僅列五調。

　　凡就正調緊弦或慢弦,其緊慢的程度究竟是多少呢,這在琴譜裏面,多數是註緊某弦一徽,或註慢某弦一徽,然其實僅有十徽、十一徽間分數八分

的相差不到一徽(一徽间为十分)又或云紧慢一音,那就又要知道是半音度的一音而不是全音度的一音(凡安宫至宫,变徵至徵,角至清角,羽至清羽,为半音度详后审声章)其和音法则就原用小间按十徽八分取应者,移按十徽调和。应用紧者,紧散挑的弦,应用慢者,慢按勾的弦便成各调了。(例如正调按三散五取应原在十徽八分,今移按三弦十徽与散五弦同调或紧五弦,或慢三弦,都成外调)

第二章　　辨弦

凡丝乐,弦长短相同者,分音枋紧,慢它的粗细也有分别。古琴七条弦,从岳山到龙龈长短齐一,而张拉得或紧或慢,散弹便成一调的五声。更用粗细来区别,才能各得其生声之量,而发为很谐叶之音。前人论制弦的方法,第一弦定为下徵,用丝一百零八纶,第二弦为下羽,用丝九十六纶,第三弦为宫,用丝八十一纶,四弦为商用七十二纶,五弦为角,用六十四纶,六弦为徵用五十四纶,七弦为羽用四十八

綸,各弦的粗、細,都照着五声的原数,作為相差的等第。但這僅祇就正調一調來說,若是外調,一弦就不是下徵,二弦不是下羽,三弦以下,都声各不同,轉弦換調,仍用前弦,不免近於假借。如要澈底精確,必須依照律吕倍、半实数,都製成弦,随調更換,才能盡善盡美。然而這不是尋常容易辨得到的,並且也不是本編所當討論的範疇。現在所要說的辨弦,不過是要使能辨識各調各弦的分数和它的五声而已。

　　琴弦的分数,也是準照五声的分数定的。但這些数纯是虛設,所以同是一條弦,在這一調可命為八十一,在那一調又可命為七十二,不必管它綸数的多少。其所以必假設為這個数的原因,就是要使人知道弦音緊慢高下的差別,和互相関係的道理。列表如下:

五調各弦分數表

調數＼弦數	一弦	二弦	三弦	四弦	五弦	六弦	七弦	說　明
外調	九十六分	八十一分	七十二分	六十四分	五十四分	四十八分	四十分〇五	正調緊二五七弦
外調	一百四十四分	一百二十八分	一百〇八分	九十六分	八十一分	七十二分	六十四分	正調緊五弦
正調	一百〇八分	九十六分	八十一分	七十二分	六十四分	五十四分	四十八分	正調
外調	八十一分	七十二分	六十四分	五十四分	四十八分	四十分〇五	三十六分	正調慢三弦
外調	一百二十八分	一百〇八分	九十六分	八十一分	七十二分	六十四分	五十四分	正調慢一三六弦

上表各數，即是比例法。凡數的比例相同者，聲的高下之差也同。如正調中一百零八與九十六之比，即等於八十一與七十二之比，又等於五十四與四十八之比，可知一、二弦高下之差同於三、四弦之差，又同於四、五弦之差，又同於六、七弦之差。又如九十六與八十一之比等於六十四與五十四之比，可知二、三弦之差也同於五、六弦之差。其餘照此類推。聲本來是无形的，以數來表明聲，聲就顯然可指。前人設為律呂五聲之數，以明其體，創立三分損益倍半之法，以著其用，就成為我國民族音樂的傳統規

律了。

　　古琴以正調爲主,悵唐宋以来没有更改。而其弦上的五声,則歷来琴家多誤認一弦爲宮,二弦爲商,三弦爲角,四弦爲徵,五弦爲羽,六七比於一二,爲少宮少商。推究它的来由,就是因爲拘泥於倚習的成法,而不知融化,死守着"大不踰宮""宮声最濁"的舊說,而不求変通,强以彼調的五声,牽合爲此調的五声,就因此貽誤不淺。王坦琴旨獨本着管子"徵羽之数大於宮",白虎通"絲音尚徵"的学說,定正調一弦爲倍徵(即下徵),二弦爲倍羽(即下羽),三弦爲宮,四弦爲商,五弦爲角,六弦爲徵,七弦爲羽,然後正調五声,就得以確定。正調五声既已確定,外調自然可以遞推了。

　　由正調緊弦或慢弦以遞生外調,每換一調,其五声的位次都随之而変了。而且五声変換,必以相生的次序(凡緊弦逆生某調,它的弦音的五声,就是順生的,慢弦順生某調,它的弦音的五声,就是逆生的,這也是自然的道理)遇宮角之不能相生者,即所

800

紧所慢之弦。这在琴家称为"紧角为宫""慢宫为角"宫
和角实为琴律中一大枢纽。能认识这一点，思想就
可以搞通了。列表如下("紧角为宫"就是说紧这一调
的角成为那一调的宫。如正调以五弦为角，将五弦
一紧，就成为外调的宫，这个紧五弦的外调以二、七
弦为角，再将二、七弦一紧，又成为另一个外调的宫。
"慢宫为角"就是说慢这一调的宫成为那一调的角。
如正调以三弦为宫，将三弦一慢，就成为外调的角，
这个慢三弦的外调以一、六弦为宫，再将一、六弦一
慢，又成为另一个外调的角。观表自明):

五调各弦五声表

调＼声	一弦	二弦	三弦	四弦	五弦	六弦	七弦	说　明
外调	下羽	宫↑	商	角	徵	羽	少宫↑	正调紧二五七弦
外调	下商	下角↑	下徵	下羽	宫↑	商	角	正调紧五弦
正调	下徵	下羽	宫↓	商	角	徵	羽	正调
外调	宫↓	商	角↓	徵	羽	少宫↓	少商	正调慢三弦
外调	下角↓	下徵	下羽	宫	商	角	徵	正调慢一三六弦

801

上表宜与前分数表對照，可以明瞭声数相関的道理。表中正調即從王坦琴旨例定三弦為宮。其一弦為宮的，是正調下面一調(即慢三弦的外調)如果將它互混為一，就弄成名稱和实際不相符合了。

凡要辨明某調某弦為宮，有一個簡捷方法，即在小间調弦時去分別。按音小间調弦必在十徽。如有十徽不能取应而改用十徽八分者，則散挑的弦，必為角弦，而所按勾的弦，就是宮弦了。其理由，因十徽為本弦的母声，音始於宮之無母声(角不能復生宮)所以不能在這裏取应。泛音也是一樣，小间調弦，必用九徽、十徽，如有這兩徽不能取应者，則泛九徽的弦，必為角弦，而泛十徽的弦，就是宮弦了。其理由，因九徽為本弦的子声，十徽与本弦同声，音窮於角，角無子声(角的子声舊安宮五調中琴弦而不用，所以說無)所以也不能在這裏取应。

第三章　　　明徽

琴的十三個徽是為泛音設的。泛音出自天然，

(自然音階)確有一定的部位,當着它的部位就鏗然有声,不當着它的部位就全弦盡啞,非有明確的標誌,不足以施於用而顯其妙。不比按音可以順着弦隨指取得,不必一定要靠徽做指標。在按音的部位,弦各不同,如要設徽,勢非每弦各設若干不可,然世間斷无如此笨拙的辦法。或總正變弦(詳後審声章)的音位共設五十餘徽,則又如繁星密佈,徒然使弹者看着眼花,无從下指,反不如不設一徽的清朗。所以最巧的辦法,就借泛音的徽,析成分數,不管徽間距離的遠近,都把它命作十分,来記按音不當徽的部位。這的確是一舉而兩善无備,再好没有的了。

　　定徽的方法,王坦琴旨 祝鳳鳴 与古齋琴譜都說得很詳,而曹庭棟琴学更能探索徽泛同声的原理,兹採其說,並加以圖表說明。

　　凡定徽用均分法者有六次,用折半法者有三次,從岳山到龍齦全弦散音作為一數,作兩下均分為七徽的部位,作三下均分為五徽和九徽的部位,四下均分為四徽七徽和十徽的部位,五下均分為

三徽、六徽、八徽和十一徽的部位,六下均分第二徽、五徽、七徽、九徽和十二徽的部位。分数是单的,则所得徽数是双的,分数是双的,则所得徽数是单的。其中徽位有分要重出者,如四分、六分的七徽,已为二分所得,六分的五徽、九徽,已为三分所得,除此不计外,合六次均分,已得徽位十一个了。而一徽和十三徽两位,又须用折半法去取,从岳山到龙龈折半就是七徽,从七徽到岳山,七徽到龙龈,再各折半,得四徽和十徽(以上三位都已为均分所得),从四徽到岳山,十徽到龙龈,又各折半,然后得出一徽和十三徽,连均分所得的合计,十三个徽的部位就都完全了。可是照全弦的长度六分之外仍可均分,三折之后,也不妨更折,都有它的部位可取泛音,不必限定只十三位。但是分折太繁,其位过促,音也越小,不合於用,所以就不取了。(按均分后必须用折半来定一徽和十三徽的原因,曹庭栋说"用音以三为节,加此两徽所以足泛音正半再半三节的降杀",今按泛音分四准,每准计有四个徽位,加这两徽实在是完足首

末两准的位数的)

琴徽既由均分、折半而定,则其分、折之数相同者,泛音也必定相同,这确是天地自然的妙理。如七徽为全弦二分之数,所以独成一音。五徽、九徽同为全弦三分之数,所以音相同。四徽、十徽同为全弦四分之数,所以音也相同(四分所得,还有中间的七徽,因已为二分先得,其音从二分之数而定,所以不能与四分之数同音)三徽、六徽、八徽、十一徽同为全弦五分之数,所以音都相同。二徽、十二徽同为全弦六分之数,所以音又相同(六分所得还有五徽、七徽、九徽,因已为二分、三分先得,其音也从二分、三分之数而定,不能与六分之数同音)再以折半来说,七徽为全弦折半之数,所以独成一音。四徽、十徽同为全弦再折半之数,所以音相同。一徽、十三徽同为全弦三折半之数,所以音也相同。又分、折之数彼此相较为倍半者,这音也得倍半的同声。如四分为二分的一半,所以四徽、十徽与七徽之音倍半相同。六分为三分的一半,所以二徽、十二徽与五徽、九徽之音倍半

相同。二折為一折的一半,三折又為二折的一半,所以一徽、十三徽又与四徽、十徽、七徽之音倍半相同。排列十三徽,試從弦上去泛彈,祗見左右同声,兩相對待,其中又有倍半相应,若是不推求其数,怎麼會知道所以然的真理呢,列二表如下:(宜合作一表看)

琴徽六分三折表

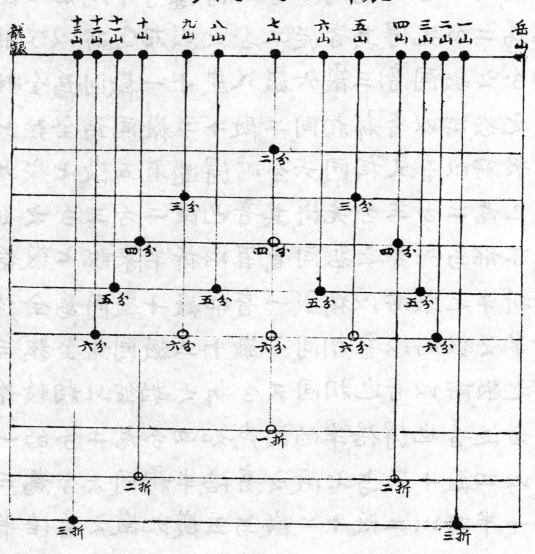

上表應分兩層,上層五橫線爲均分的次數,下層三橫線爲折半的次數,橫線上的黑點,即每次均分或折半所得的部位,白圈即爲與前重出者。合六均分、三折半所得的部位(重出者不計)移上平列,就是十三徽。

琴徽泛音同声表

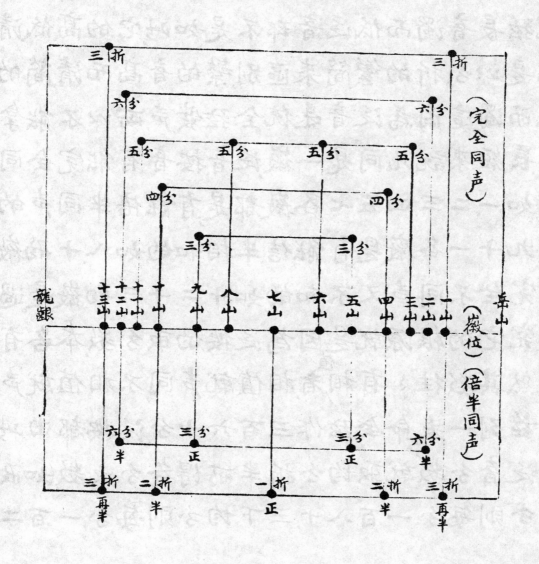

上表也分两层，以中线徽位为界。上层内外共五横线，有四横线各得两个同声徽位，中间一横线得四个同声徽位，都是完全同声。下层内一横线得四个同声徽位，外一横线得五个同声徽位，都是倍半同声。

　　凡按音的部位，近岳山就弦短音清而高，近龙龈就弦长音浊而低。泛音却不是如此，它的高低清浊都是以分折的繁简来区别，繁的音高而清，简的音低而浊。这因为泛音是统全弦发声，所以不能拿远近长短来说。凡同是一徽泛音按音有能完全同声的，如一、二、三、四、五、七各徽都是；有能倍半同声的，如六、九、十一各徽是；有能倍半相和的，如八、十两徽是；有完全不同声又不和的，如十二、十三两徽是。过细追究它的根源，就是因为泛按的取分数本各有一法，然其数往往有相值者，相值就声同，不相值就声异了。兹列一表，命全弦作三百六十分，泛按都由此推算，泛音分数就取均分折半所得各分之数。如两下均分则每分一百八十三，下均分则每分一百二

十之類)按音分数,就用各徽弦度長短的実数(如从媒岳山到一徽得四十五,由岳山到二徽得六十之類)兩相比較,可以明瞭声数相關之理了。(按音取声,當用後章的音位,不能纯用徽位,這裏列出徽位各数,不過是爲得要与泛音互証声的異同而已)

就全弦十三徽劃分爲準。按音有三準,从一徽到四徽爲上準,从四徽到七徽爲中準,从七徽到龍齦爲下準,每準有八個音位。(五声,二变,一少宫,如加二清,就有十位詳後審声章)泛音則有四準,从一徽到四徽爲右上準,从四徽到七徽爲右下準,从七徽到十徽爲左下準,从十徽到十三徽爲左上準,每準有四個音位。(泛音每準中间還有四個不出音的部位夾在裏面,合計也得八個音位)凡各準之数相較爲倍半,所以声也倍半相同,而每準交界处的一音,如按音的七徽四徽一徽,泛音的十三徽十徽七徽四徽一徽則又与本弦的散音同声,由這裏来分三節的降殺的。兹特将徽準间的分数詳細列表,以便兩表合觀。

809

琴徽泛按同声表

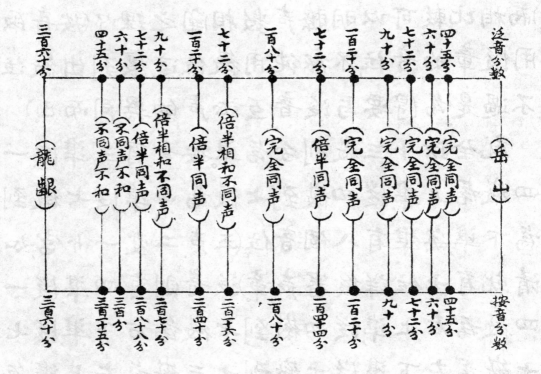

上表分两层,上层徽位纪泛音均分,折半每分两得之数。下层徽位纪按音从右到左弦度长短之数,因其各取一法,而以同是一徽而泛按的分数有同有不同,排比来看,凡泛按数同者,声也完全相同,数值倍半,声也倍半相同,数值三分之一,声也倍半相和,数值五分之一、七分之一,声就不同又不和了。这与前表泛音同声的理由完全相通而更加精密。

琴徽四準三準定位表

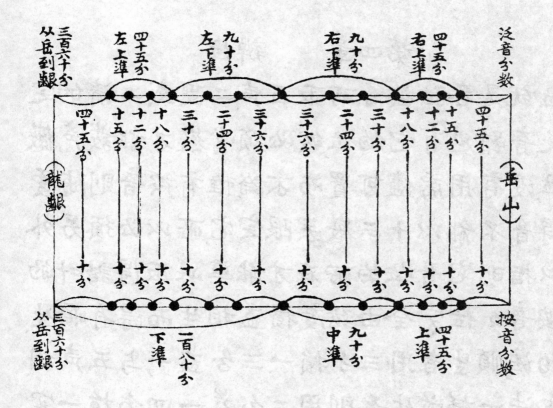

上表仿前表例,列徽位兩層,載明泛、按各準和徽間的分数,以為比較。但須當辨別的,前表是紀徽位所得之数,是借数来説明声。此表是紀徽準距離之数,是以数来説明位。試檢表中,泛音雖有四準,然按其分数僅与按音上準中準相當,可知其無下準音。又檢表中,徽間分数泛音有多有少,按音都命作十分,可知一分中所得実数一分、二分、三分、四分有

零不等。所以用虚除实,即为後章佈算徽分的定法。

第四章　　辨位

位,就是各弦按音所取五声、二变或二清的定位。在泛音雖也有它的位,然必须當徽才能發声,徽外的位没有用處,儘可置而不論。惟有按音則随要可以得音,不能以十三徽来限定它,所以必须另外設数以指明它音位的所在,才能準此取得諧叶的音声。按音之位完全由弦度損益相生而得,有順生、逆生兩法。順生者用三分損一、三分益一,与五声相生的方法一样。逆生者則用二分益一、四分損一,實際就是前算法的還原。考曹庭棟琴學、王坦琴旨、祝鳳鳴与古齋琴譜等書,都是以五声之数施於弦度,就此遞爲損益,以生各音位。如宫弦的長度即命作八十一分,遞用三分損益順生徵商羽角和二变的音位。徵弦的長度即命作五十四分,先用四分損一逆生宫位,再遞用三分損益順生商羽角二变的音位。商弦的長度即命作七十二分,先用兩次四分損

一逆生徵宮二位，再連用三分損益順生羽、角二爻的音位，餘弦類推這對於声数的道理，最為明確祇是用它来佈算徽分，就覺得周折繁難，今特變通其法為各弦設一通例，即以全弦命作三百六十分以為本位，由此連用三分損益順生八次，以為下八位，又連用四分、二分損益逆生八次，以為上八位，都備列其本数半数再半数於一表，又準着此表之数，合前徽位徽间的分数用減整除零法（算法詳後）求得三準各徽分的音位，另列為表，与之對照。凡是要求某弦的音位，须先弄清楚它用順生的幾次逆生的幾次，然後就表中上、下各位截取来看，不難一目了然。（如宮弦各音位，应用六次順生去取，即就表中截取本位和下六位，商弦各音位，应用两次逆生四次順生去取，即就表中截取本位和上二位下四位，餘弦類推。或要更取二清也可以再向上位去推）

按音音位分数表

本　数	半　数	再半数	位　次
二百八十八分三二五	一百四十四分一六二	七十二分〇八一二	上 八 位
一百九十二分一二六	九十六分一〇八	四十八分〇五四	上 七 位
二百五十六分二八九	一百二十八分一四四	六十四分〇七二二	上 六 位
三百四十一分七一九	一百七十分〇五八九	八十五分四二九	上 五 位
二百二十七分八一二	一百一十三分九〇六	五十六分九五三	上 四 位
三百〇三分七五	一百五十一分八七五	七十五分九三七	上 三 位
二百〇二分五	一百〇一分二五	五十分〇六二五	上 二 位
二百七十分	一百三十五分	六十七分五	上 一 位
三百六十分	一百八十分	九十分	四十五分（本 位）
二百四十分	一百二十分	六十分	下 一 位
三百二十分	一百六十分	八十分	下 二 位
二百一十三分三三三	一百〇六分六六	五十三分三三三	下 三 位
二百八十四分四四四	一百四十二分二二二	七十一分一一一	下 四 位
一百八十九分六二九	九十四分八一四	四十七分四〇七	下 五 位
二百五十二分八三九	一百二十六分四一九	六十三分二〇九	下 六 位
三百三十七分一一九	一百六十八分五五九	八十四分二七九	下 七 位
二百二十四分七四六	一百一十二分三七三	五十六分一八六	下 八 位

上表分四行,第一行为本数,就是以全弦度三百六十分为本位之数,先用顺生法三分损一得下一位之数,又就下一位数三分益一得下二位之数,以次推到下八位止。再用逆生法就本位数四分损一得上一位之数,又就上一位数四分损一得上二位之数(按这里本当用二分益一,但用益则其数超出三百六十分之外,所以不能不改用损馀仿此)以次推到上八位止。第二行为半数,就是以第一行的各数折半而得;第三行为再半数,就是以第二行的各数折半而得。这三行即与按音三准相当。最末一行记明位次,可是顺生逆生之位还能继续推到无穷,然这里仅各推到八位而止,因本编但言五声,有此足够取用,无须再多。

知道上表之数,然后就可以求徽分间的音位了。其算法即任列某位之数,检前泛按同声表中按音分数择其相等或略小者减之,如恰好减尽则此位即正当此徽;若有馀数则以馀数为实,再检三准定位表中,取此徽与下一徽距离之数以虑约实为

法除之,即知還有幾分幾釐。(例如列下一位本數二百四十,擇九徽之數減之,恰好減盡,可知下一位為九徽。又列其半數一百二十,再半數六十,擇五徽二徽之數減之,都恰好減盡,可知下一位也為五徽二徽。又如列上一位本數二百七十,擇十徽之數減之,恰好減盡,可知上一位為十徽。又列其半數一百三十五,擇五徽之數減之,還餘一十五,即以它為實,而取五、六徽間距離數二十四,以虛數十約得二.四為法除之,則得六.二五,可知上一位為五徽六分二釐五毫之位。又列其再半數六十七.五,擇二徽之數減之,還餘七.五,即以它為實,而取二、三徽間距離數一十二,以虛數十約得一.二為法除之,則得六.二五,可知上一位又為二徽六分二釐五毫之位。餘類推)

按音三準音位表

下準	中準	上準	位次
十一山〇二厘七毫	六山〇〇五毫	三山〇〇五毫	上八位
七山三分三厘九毫	四山二分〇四毫	一山二分〇四毫	上七位
九山五分四厘三毫	五山三分三厘九毫	二山三分三厘九毫	上六位
十三山五分九厘四毫	六山七分四厘六毫	三山七分四厘六毫	上五位
八山四分九厘二毫	四山七分九厘七毫	一山七分九厘七毫	上四位
十二山二分五厘	六山二分一厘九毫	三山二分一厘九毫	上三位
七山六分二厘五毫	四山三分七厘五毫	一山三分七厘五毫	上二位
十山	五山六分二厘五毫	二山六分二厘五毫	上一位
廿玄 七山	四山	一山	(本位)
九山	五山	二山	下一位
十三山一分一厘一毫	六山四分四厘四毫	三山四分四厘四毫	下二位
七山九分二厘六毫	四山五分五厘六毫	一山五分五厘六毫	下三位
十山八分〇二毫	五山九分二厘六毫	二山九分二厘六毫	下四位
七山二分六厘七毫	四山一分六厘一毫	一山一分六厘一毫	下五位
九山四分二厘八毫	五山二分六厘七毫	二山二分六厘七毫	下六位
十三山四分九厘二毫	六山六分八厘二毫	三山六分八厘二毫	下七位
八山三分六厘四毫	四山七分四厘六毫	一山七分四厘六毫	下八位

第五篇 音律 第四章 辨位

上表也分四行,第一行為下準各音位,都是由前表本數中求出。第二行為中準各音位,都是由前表半數中求出。第三行為上準各音位,都是由前表再半數中求出。第四行記明位次,没有前表,則此表不能成立,没有此表,則前表也徒然等於虚設。(兩表應合作一表看)

表中所列音位,合計共五十二個,琴五調中各弦所用五聲,二變和二清的音位,完全列舉無遺,且於借調中所用當緊不緊,當慢不慢之弦(詳後借調章)也並載列其音位,如上七位,上八位,下七位,下八位都是,所以求其全備。

泛音欲得五聲,清變完全之位,也當損益相生,倍、半相求,如同按音的方法。但因泛音發生本是依分折之數而定,若用損益之數去推算,就必然是有其位無其聲,所以不能於徽位之外更求其他音位。徽位分數已詳前章泛按同聲表,無庸再贅,這裏祇列表說明它的位次,以与按音互資比較。

818

泛音四準音位表

左上準	左下準	右下準	右上準	位　次
十三山	十山	七山	四山	一山(本位)
十二山	九山	五山	二山	下一位
十一山	八山	六山	三山	下四位

　　上表仿前表例排列四準,就各徽分數定其位次,以一、四七、十、十三各徽爲本位,二、五、九、十二各徽爲下一位,三、六、八、十一各徽爲下四位,餘位均缺。比起按音來,減少多了。与古齋琴譜嫌它太簡,創爲七分、九分的方法,增設十二個徽,以當上二位、下二位,然其音過於細微,无當於用,且七分之法,也太牽强,不出自然,所以不能通行,詳見原書,這裏就不再引述了。

第五章　審聲

　　前兩章所講的徽位和音位,都是說明泛、按取声所以然的定法。本章所要講的,是說明某位在某

弦是某声,好使它見諸实用。

　　按音,泛音的五声,二變和二清,既有前面列出的三準,四準音位表為各弦的通例,我们儘可按照定法,任於其中截取上,下之位來分配於某弦而指定其声。兹為更求明瞭起見,則仍不避繁複取音位表中各位,依徽分次序,完全排列,而就五調及借調各弦截取之位,逐一註明五声,清,變並附列管色声字,列為四表,以見全豹。

　　本章說到審声,应當先明白五声的音度和二變,二清的所從來。今試以五声之数細求比例(五声之数原為損益相生而設,也就可以借它那個数的比例,來說明音度高下之差,詳前辨弦章)就应當知道宫到商,商到角,徵到羽,音度之差均相等。惟有角到徵,羽到少宫,相差較遠,約為二分之三,所以必須在它的中間各加入一声,然後音度才歸一律,才不致踈濶。加入的方法即由角数三分損一又三分益一,順生兩声,近於徵宫而微下,名曰變徵,變宫,用來補入空位声数的比例,恰得相合,這就叫做二變。又

820

如不由角数順生，而由宫数兩次四分損一，逆生兩声，就必是近於角羽而微高，所以名為清角清羽，也可以代二变而為用這就叫做二清。(二变与宫徵相接近，二清与角羽相接近因為比較他声的距離僅得其半数，所以称為半音度。而他声之差，則為全音度)清角清羽的性質即同於变徵变宫都是用来調濟五声之所不及，而為轉調的樞纽(詳後轉調章)但是樂家計算声律多用順生，所以祇講二变不及二清。琴家定五調弦徽音位，必須順逆兼施，二清的位置也得以顯著，觀看後面列表自明。

各弦按音五声二变二清音位声字表

弦＼徽声	散音	十三四五	十三四九	十三二	十三二五	十三〇二	十八〇	十	九五四	九四三	九	八四九	八三六	七九二	七六二	七三	七二六	七
宫弦	宫(上)			商(尺)			角(工)	涌(九)		徵(凡)	徵(六)		羽(五)	涌(一)	宫(仜)	宫(乙)		宫(仜)
商弦	商(尺)			角(工)	涌(九)		徵(凡)	徵(六)		羽(五)	湄(一)	宫(仜)		宫(乙)	商(仜)			商(仅)
角弦	角(工)	涌(九)		徵(凡)	徵(六)		羽(五)	湄(一)	宫(乙)	宫(仜)		商(仜)	角(仜)		徵(伏)		徵(伏)	角(仜)
徵弦	徵(六)	羽(五)	湄(一)	宫(乙)	宫(仜)		商(仜)			角(仜)	涌(仉)	角(仜)	徵(伏)					羽(伍)
羽弦	羽(五)	湄(一)	宫(乙)	宫(仜)		商(仜)			角(仜)	涌(仉)	徵(伏)							羽(伍)

弦＼徽声	六七四	六六八	六四	六二	六〇〇	五九二	五六二	五三	五二六	五	四九	四七四	四五	四三七	四二〇	四一六	四	三七四
宫弦			商(仅)			角(仜)	涌(仉)		徵(伏)	徵(伏)		羽(伍)	湄(仁)		宫(亿)	宫(仜)	宫(仜)	
商弦			角(仜)	涌(仉)		徵(伏)	徵(伏)		羽(伍)	湄(仁)		宫(亿)	宫(仜)		商(仜)		商(仅)	
角弦	涌(仉)	徵(伏)	徵(伏)		羽(伍)	湄(仁)		宫(亿)	宫(仜)		商(仜)	角(仜)		徵(伏)		角(仜)	涌(仉)	
徵弦			羽(伍)	湄(仁)	宫(仜)	宫(仜)		商(仜)			角(仜)	涌(仉)		徵(伏)	徵(伏)		羽(伍)	
羽弦	湄(仁)		宫(亿)	宫(仜)		商(仜)			角(仜)	涌(仉)		徵(伏)	徵(伏)		羽(伍)			湄(仁)

徽声 / 弦	三山六八	三山四	三山四二	三山〇〇	二山九二	二山六二	二山三	二山六	二山	一山七九	一山七四	一山五五	一山三毛	一山二〇	一山六	一山
宮弦		商(尺)			角(工)	涌(仇)			一徵(凡)	徵(六)		羽(伍)	溯(乀)	宮(仜)		宮(仜)
商弦		角(工)	涌(仇)		一徵(凡)	徵(六)		羽(伍)	溯(乀)		宮(仜)	宮(仜)				商(尺)
角弦		一徵(凡)	徵(六)		羽(伍)	溯(乀)		宮(仜)	宮(仜)		商(尺)					角(工)
徵弦		羽(伍)	溯(乀)		宮(仜)	宮(仜)		商(尺)		角(工)	涌(仇)		一徵(凡)			徵(六)
羽弦		宮(仜)	宮(仜)		商(尺)			角(工)	涌(仇)		一徵(凡)	徵(六)				羽(伍)

四變弦按音五聲二變二清音位聲字表

徽声 / 弦	散音	十三山五九	十三山罡	十三山二五	十二山五	十二山〇二	十山〇八	十山	九山五五	九山四三二	九山	八山罡	八山五三	七山九二	七山六二	七山三三	七山二六	七山
清角弦（不慢一三六的二六不緊三的毛）	涌(仇)	徵(凡)	徵(六)	一徵(凡)		羽(伍)	溯(乀)	宮(仜)	宮(仜)		商(尺)			角(工)			角(工)	涌(仇)
變徵弦（不緊二五七的）	徵(凡)	徵(六)		羽(伍)	溯(乀)	宮(仜)	宮(仜)		商(尺)			角(工)		角(工)	涌(仇)		徵(凡)	
羽弦（不慢一三六的三）	溯(乀)		宮(仜)	宮(仜)		商(尺)			角(工)	涌(仇)		角(工)	徵(六)	徵(凡)	羽(伍)		溯(乀)	宮(仜)
變宮弦（不緊二五七的四不緊五的三）	宮(乙)	宮(仜)		商(尺)			角(工)	涌(仇)		角(工)	徵(凡)	徵(六)		羽(伍)	溯(乀)		宮(仜)	

徽声＼弦	六徽七四	六徽六八	六徽四四	六徽二二	六徽○○	五徽九二	五徽六二	五徽三三	五徽二六	五徽	四徽七九	四徽七四	四徽五五	四徽三七	四徽二○	四徽一六	四徽	三徽七四	
清角弦不用一六三的三不用一六三的一		徵(伬)	徵(伏)			羽(伍)	涌(仜)		宫(仜)	宫(仩)		商(伬)					角(红)	涌(仜)	
变徵弦不取二五七的五	徵(伏)			羽(伍)	涌(仜)		宫(仜)	宫(仩)			商(伬)			角(红)	涌(仜)	徵(伏)	徵(伏)	徵(伏)	
清羽弦不用一三六的三	宫(仜)	宫(仩)		商(伬)		角(红)	涌(仜)		徵(伏)	徵(伏)		羽(伍)	涌(仜)						
变宫弦不取二五七的五不取五的五	宫(仩)		商(伬)		角(红)	涌(仜)		徵(伏)	徵(伏)		羽(伍)	涌(仜)			宫(仜)	宫(仩)			

徽声＼弦	三徽六八	三徽四	三徽二	三徽○○	二徽九二	二徽六三	二徽一	二徽六	二徽	一徽七九	一徽七四	一徽五五	一徽三七	一徽二○	一徽一六	一徽
清角弦不用一六三的一不用一六三的三	徵(伬)	徵(伏)		羽(伍)	涌(仜)	宫(仜)	宫(仩)		商(伬)			角(红)	涌(仜)			
变徵弦不取二五七的五			羽(伍)	涌(仜)	宫(仜)	宫(仩)		商(伬)		角(红)	涌(仜)				徵(伏)	徵(伏)
清羽弦不用一三六的三	宫(仜)	宫(仩)		商(伬)		角(红)	涌(仜)		徵(伏)	徵(伏)		羽(伍)	涌(仜)			
变宫弦不取二五七的五不取五的五		商(伬)		角(红)	涌(仜)		徵(伏)	徵(伏)		羽(伍)	涌(仜)			宫(仜)	宫(仩)	

　　上面列的兩個表,前一個是五調中所用的各弦,後一個是借正調彈外調,或由此調轉彼調時,所用不緊慢的四變弦。(當慢而不慢,當緊而不緊,所以叫做變,是連二清而言)都註出它的五声,清变的位置,看熟了這兩個表,凡是古琴譜中徽分錯誤的地方,都能夠有所校正,就不患出音乖謬了。(例如譜載某曲是正調,減字中間有寫大指或名指八徽三分取音的,我们就可以在各弦按音表中去查五弦(角弦)八徽三六,未註出是甚麼声,祇八徽四九註得有宮声,可知八徽三分即八徽四九的錯誤)表中凡是正声不加記號,变声加丨,清声加彡,少声(即半声)加丿,少少声加勹,少少少声加彡,以示區別。

各弦泛音五声二变音位声字表

徽声 / 弦	左上準			左下準			右下準			右上準			
	十三山	十二山	十一山	十山	九山	八山	七山	六山	五山	四山	三山	二山	一山
宫弦	宫(社)	徵(杺)	角(红)	宫(社)	徵(伏)	角(红)	宫(社)	角(红)	徵(伏)	宫(社)	角(红)	徵(杺)	宫(社)
商弦	商(釟)	羽(伍)	徵(杺)	商(釟)	羽(伍)	徵(杺)	商(釟)	徵(杺)	羽(伍)	商(釟)	徵(杺)	羽(伍)	商(釟)
角弦	角(红)	宫(仁)		角(红)	宫(仁)		角(红)		宫(仁)	角(红)		宫(仁)	角(红)
徵弦	徵(杺)	商(釟)	宫(仁)	徵(杺)	商(釟)	宫(仁)	徵(杺)	宫(仁)	商(釟)	徵(杺)	宫(仁)	商(釟)	徵(杺)
羽弦	羽(伍)	角(红)		羽(伍)	角(红)		羽(伍)		角(红)	羽(伍)		角(红)	羽(伍)

四变弦泛音五声二变二清音位声字表

徽声 / 弦	十三山	十二山	十一山	十山	九山	八山	七山	六山	五山	四山	三山	二山	一山
清角弦（一三六的变三一六三的）	涌(杭)	宫(社)	羽(伍)	涌(杭)	宫(社)	羽(伍)	涌(杭)	羽(伍)	宫(社)	涌(杭)	羽(伍)	宫(社)	涌(杭)
变徵弦（不取二五七的五）	徵(釟)			徵(釟)			徵(釟)			徵(釟)			徵(釟)
清羽弦（不取一三六的三）	溷(幵)	涌(杭)	商(釟)	溷(幵)	涌(杭)	商(釟)	溷(幵)	商(釟)	涌(杭)	溷(幵)	商(釟)	涌(杭)	溷(幵)
变宫弦（不取二五七的二七不取二五的五）	宫(社)	徵(釟)		宫(社)	徵(釟)		宫(社)		徵(釟)	宫(社)		徵(釟)	宫(社)

上面四個表都祇列正、變各弦，此外少声、下声各弦、音位並同，可以類推，不再備舉。泛音雖有十三位，然左右相對，類多同声，实在僅有三声的差別。且往々還有某弦不能完全取用的，因為那條弦推到這一徽，它的音已在五声、清、變之外，所以不能用，試檢表中，僅宮、商、徵、清角、清羽五條弦十三徽都可以取用，角、羽、變宮三條弦的三、六、八、十一各徽就不能用，變徵弦的二、三、五、六、八、九、十一、十二各徽也不能用，這些都是因為它不當於七声、九声的緣故。

泛音中三徽、六徽、八徽、十一徽各位表中雖也按弦分註五声、清變，然其实則有微差，不能密合。因這四徽分数原較音位分数略大，所以它的音也比应取的五声、清、變為低，琴家因泛音々位太嫌缺乏，勉強借以為用，本表也將它註出，但其根本的差異，是不可不知道的（前章音位分数表，原為按音而設，然其第二第三兩行，泛音也可準用。因為五声、清變無論泛按它的位置是一樣的，今考泛按同声表中，三、六、八、十一各徽分数都是七十二，而音位分数表

第三行下四位之数,则为七十一一一一,倍七十二为一百四十四,而音位分数表第二行下四位之数,则为一百四十二二二二,两以终不能相合)

琴曲中用清用变,多由转调而出,寻常用的很少。(特别是二清为最少用)且用清时就不能用变,用变时就不能用清,上列各表中虽清变并列仍当与五声分别去看。

第六章　　　五调

琴调的定名,历来琴家各执其说,主张不一,有用律名配合称为均的,他们的名称是:黄钟均,夹钟均,仲吕均,夷则均,无射均等。那就是看宫声配合了那一个律,就用那一律为均名,宫配黄钟,即名黄钟均,宫配夹钟,即名夹钟均,宫配仲吕,即名仲吕均,宫配夷则,即名夷则均,宫配无射,即名无射均。均即是古韵字,有分类成组的意义,以宫声配合律名为均名,是意味着用律的高下而言,(俗称调门)是以"十二律旋相为宫"为其理论基础的,也就是具有"音高

的概念。但黄鍾的音究竟是多高,自来纷争未定,向无正確標準,其餘各律都是從黄鍾遞生出来,黄鍾既无標準,各律當然也无定准,所以雖用律来名均,仍然是假設而不实際,其結果還是没有絶對音高,而祇是指音高階的相對關係而已。

　　有用律名配合稱為調的,他們的名稱是:黄鍾調、太簇調、姑洗調、蕤賓調、夷則調、无射調、商角調等,這是拘守一弦為宮,三弦為角律应仲呂的成見,如緊五慢一的弦法,他誤以為三弦為角律应仲呂,則其第一弦為宮,宮角相间有五律當律应大呂,將大呂弦一慢安為黄鍾,所以名為黄鍾調,而不知三弦為仲呂宮,一弦是黄鍾下徵,並非大呂,又將緊五弦置之不顧,而不知是以五弦為宮,慢一弦来与五弦相应。又如緊二五七的弦法,也是誤認一弦為宮,三弦為角律应仲呂,自然就會誤認二弦為商律应夾鍾,將夾鍾弦一緊安為律应姑洗,所以名為姑洗調,而不知三弦為仲呂宮,二弦实為太簇下羽,而非夾鍾,其餘所謂蕤賓等調的誤失,也都是一樣,实則三

弦不一定是仲吕,一弦也不一定是宫,如果是那样"刻舟求劍"所以就牽扯附會混淆不清了。

有用五声之名配合称為調的,即宫調、商調、角調、徵調、羽調等,是以五声中的一声為其主調之音,它的主調音為何音,即為何調。立調的方法有兩種,一種是先立某調為主,命曰宫調,定好它五声的弦位,凡轉弦換調,看它是以宫調某弦為宫声,就称為某調。如以宫調徵弦為宫,就叫徵調,以宫調商弦為宫,就叫商調。這在樂家名為均,但是琴家往々混称為調。另一種也是先立某調為主,命曰宫調,轉弦換調,就看它是以宫調宫弦為某声,而称為某調。如以宫調宫弦為徵,就叫徵調,以宫調宫弦為商,就叫商調(這在樂家才名為調,而琴家也称為調(或又称做均)考隋朝廢去旋宫,僅存黄鍾一均,一均应有五調,就是後種的調。本编専講五声,不講律吕旋宫,前種的均調非所當論,编中所述五調専屬後種,就将它作為黄鍾一均来看也可。

立宫的説法,也有兩種:一種主張一弦為宫的

外調(也有叫復古調的)為宮調,如曹庭棟琴学汪紱樂經律吕通解祝鳳鳴与古齋琴譜蘇璟春草堂琴譜,都是這一類。一種主張三弦為宮的正調為宮調,如王坦琴旨吳灴自遠堂琴譜邱之稑律音彙考和近日琴家所主,都是這一類。兩說對立已久,都持之有故,言之成理,兹暫俟後說,以定標準。

　　宮調已立,即可依照相生的序次,轉生徵商羽角等調。祇是移軫轉弦,应一律用緊角為宮的方法(見前辨弦章)不可雜用慢弦,才不會有名实相乖的毛病。理由是因為各調都是從宮調宮弦所得之声得名,所以這一宮弦萬不可移動,若一轉慢便不成為宮調的宮弦,就不可以為各調定名的準則。乐家一均五調必以一律主之,任轉何調此律不得更換,也就是這個道理。歷来琴家每從便利,任意用緊弦慢弦以立五調,而加上五声的名稱,其实慢弦的調与緊弦的調各自一類,是不容混合的,兹立九調表說明如下。

九調表

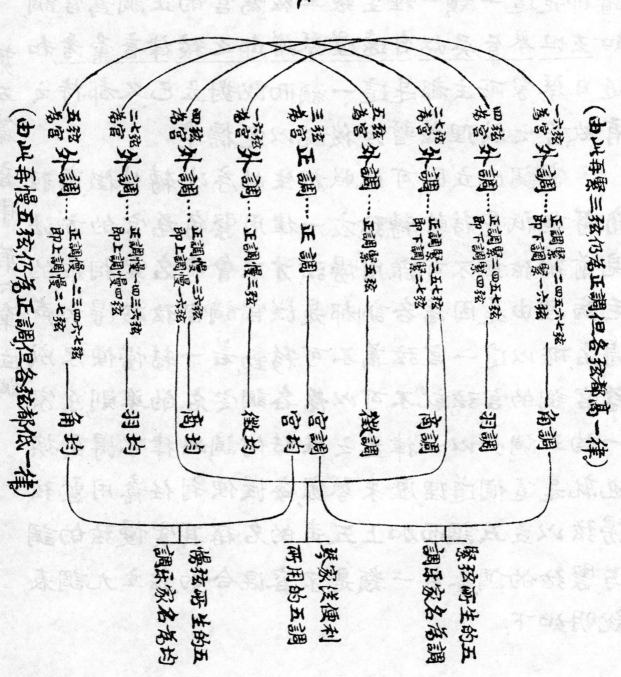

上表以正調為主,列在正中,向下推,即為慢弦
而轉的五調,名為五均,向上推,即為緊弦而轉的五
調,名為五調,都用弧線連接,使各自為類,琴家從便
利而用的慢弦兩調緊弦兩調合正調為五調,也連
以弧線,惟不加五声的名稱,就叫正調外調。行首的
曲線,是指出某兩調同以某弦為宫,它的調弦法也
應該同用一式,所以証明調雖有九個,而和弦的法
式实止有五個。每調中間的兩行小註,一行是說明
遞轉的方法,一行是說明相互的關係,又所以証明
九調雖由一調而生,其间又各有聯貫的脈絡和自
然的順序。

五均既非本編所講,列在表上,不過示人以均
調轉弦定名的差別。下面的兩個表,是專就緊弦的
五調和琴家從便利而用的五調列出,而更加以指
證的。

五調表

調＼声弦	一弦	二弦	三弦	四弦	五弦	六弦	七弦	說明
角調	宮	商	角	徵	羽	少宮	少商	下調緊一六弦
羽調	下角	下徵	下羽	宮	商	角	徵	下調緊四弦
商調	下羽	宮	商	角	徵	羽	少宮	下調緊二七弦
徵調	下商	下角	下徵	下羽	宮	商	角	正調緊五弦
宮調	下徵	下羽	宮	商	角	徵	羽	正調

　　上表以最下一行宮調為主，順次上推為徵、商、羽、角四調，都是由緊角為宮轉出，表中畫有孤線者，即是每次所緊之弦。

　　試檢表中各弦都經轉動（有孤線）惟有三弦始終不移（無孤線）以一声而遍歷宮、徵、商、羽、角，所以用它為五調主調之音。（王坦琴旨也以三弦為五調之體，但是他不就声說，而就弦位說，所以有人批評他的立論失所根據就在這一點）又檢表的末尾所說明的緊弦次第，就知道各調必由遞轉而生，不能全從正調逕直轉出（例如欲求羽調必須先緊宮調的

834

角，使成徵調，再緊徵調的角，使成商調，然後緊商調的角，便成爲羽調了）正与五声相生之法脗合，這都是声律自然的妙用，值得深思細玩的。

　　琴家所定五調緊慢互施，实用較爲便利，已经是很久的传统了，自不可廢，兹列表於下。（按正調原名宫調，正調慢三弦的調原名慢角調又名復古調碧玉調，正調慢一三六弦的調原名慢宫調又名泉鳴調，正調緊五弦的調原名蕤賓調又名緊羽調金羽調側羽調都很紛雜混亂。兹考求实在姑且将它们的名称更定如下表）：

正調外調表

調＼弦声	一弦	二弦	三弦	四弦	五弦	六弦	七弦	說明
緊羽調外	下羽	宫	商	角	徵	羽	少宫	正調緊二五七弦
緊角調外	下商	下角	下徵	下羽	宫	商	角	正調緊五弦
正宫調正	下徵	下羽	宫	商	角	徵	羽	正調
慢宫調外	宫	商	角	徵	羽	少宫	少商	正調慢三弦
慢徵調外	下角	下徵	下羽	宫	商	角	徵	正調慢一三六弦

835

上表以中行正調為主上下推為四外調表中弧線在声左者表示正調原来所慢的弦在声右者表示正調原来所緊的弦。

試檢表中弧線和表末說明緊弦慢弦的方法可知正調三弦(即宮弦)既已移動而四外調又是直接由正調生出不是順序運轉的(表中弧線都連結於正調即是此意)於五調的定法五声的相生全然不合所以不可与前表各調相提並論表中更定五調的名称其正調是沿用舊称名為正宮調慢弦的兩外調因它所慢的弦是正調的宮弦徵弦所以名為慢宮調慢徵調緊弦的兩外調因它所緊的是正調的角弦羽弦所以名為緊角調緊羽調是這樣才能名副其实可以矯正歷来的錯亂了。

琴調雖有五個然而琴曲中用得最多的祇有三弦為宮的正宮調如高山流水陽春梅花等現侍各家琴譜中十之八九都是其用一六弦為宮的慢宮調則如猗蘭長清短清等(這一調的曲操多用正調借彈詳後借調章)用四弦為宮的慢徵調如獲麟

操、挟仙遊等,用五♭弦為宮的緊角調,如瀟湘水雲、搔首问天等,用二、七弦為宮的緊羽調,如秋鴻搗衣等,都不過寥寥幾曲。原因是三弦為宮,各弦都可上下相生,互相流轉,叶音最便,為他調所不及(試撿前定弦表中,各調都有缺位,惟有正調獨無,可証)所以它的取用,就特別廣了。

第七章　借調

借調是琴操中所用的一種巧妙方法。外調的曲操,本应就正調緊弦或慢弦去彈奏,然作曲者或一時取巧,即借正調来用,並不緊、慢某弦,祇避去其弦的散音,和与這散音同声的徽位不用(也有偶尔一用的)另在它的上位、下位取音,编定指法,製為曲譜流傳後世,彈奏的人假使不深知音律,往々為其所欺,以為是用正調,而不知弦上五声的部位,已經潛移暗换,完全属扵外調了。

正調的弦既為外調所借,那麽各弦五声的名稱,自然应該浸外調而定,惟所當緊不緊,當慢不慢

的弦,它的音在外調所用五声之外,是叫做变弦,就是清角,清羽,变宫,变徵四种弦,借調中有祇用一種的,有兼用兩種的,列表於下。(表中以原来的正調為本調,借弹的外調均為借調):

借 調 表

調\声\弦	一弦	二弦	三弦	四弦	五弦	六弦	七弦	說 明
借調緊羽	下羽	下变宫	商	角	变徵	羽	变宫	借正調不緊二五七弦
借調緊角	下商	下角	下徵	下羽	下变宫	商	角	借正調不緊五弦
本調正宫	下徵	下羽	宫	商	角	徵	羽	正調
借調慢宫	宫	商	清角	徵	羽	少宫	少商	借正調不慢三弦
借調慢徵	下清角	下徵	下清羽	宫	商	清角	徵	借正調不慢一三六弦

上表与前章正調外調表相當(宜對照看)惟不用緊弦慢弦換調,而用借弹,所以各調散弦五声有与前表不同者。今試檢查一下,正中一行,各弦的五声毫无交異,中下的一行,就没有角声,而有清角,最下一行,就没有角羽,而有清角,清羽,中上的一行,就没有宫声,而有变宫,最上一行,就没有宫徵,而有变

宫变徵(其餘都同前表)這都是因為它當緊的弦未緊,當慢的弦未慢,以正調的弦音它外調五声的部位,所以正声缺了,而变声就加入了。可是正声原不可缺,散弦雖然没有,自可左按位上去尋求,這是借調時一定的辦法,如果不是這樣,那麽所取的仍然是本調的五声,不成其為借調了。(按前辨弦章各弦分数表因弦音無凑,所以也没有列出它的分数,兹補列於此。凡清角的分数六十。七五,变徵的分数六十六八八不盡,凊羽的分数四十五五六二五,变宫的分数四十二六六不盡,下者加倍。將這些数補入表中,二清二变的弦位,按前表各分数与他弦細求比例,更可以資互証了。)

借調的二变二清弦,散音雖當避去,然按音泛音仍然可以取用,前審声章中所列四变弦按音泛音之位兩表,即專為借調和转調而設,可仔細參看。

一正調雖可借彈四外調,然琴曲中所常見的,祇有慢三弦或緊五弦的調,多用借彈的辦法,至於慢一、三、六弦和緊二、五、七弦的調,借彈的就很少見,

因為這兩調用借彈應避的弦太多(共有三條弦,可檢看上表最下最上兩行)用時極感不便,反不如逕直緊弦慢弦去換調還痛快得多。現在舉出幾個借調琴曲的例子,借正調彈慢三弦調的;如長清、短清、墨子悲絲、憶故人、秋水、牧歌、羽化登仙、秋江夜泊、醉漁唱晚等操都是(這種最多)借正調彈緊五弦調的:如塞上鴻、蘇門長嘯、碧天秋思、宋玉悲秋等操都是。借正調彈慢一、三、六弦調的,僅有樵歌一操。惟有借正調彈緊二、五、七弦調的,各家琴譜中還沒有見到這種曲操。

　　正調既可以借彈外調,以理推之,應該外調也可以借彈正調或其他外調,然而琴譜中也沒有見到這種曲操,本章因此也不列於表。

第八章　　轉調

　　轉調這一名稱,見於乐書琴譜者,原用作旋宮轉調的解釋,指五調的旋轉而言。本章所講的轉調,則意義不同,專就一曲中由此調轉入他調而叫做

轉調。因為琴中大曲往々有本用此調彈的,忽然在中段或末段爰更徽位,避去一二正声,改用变声或清声,於是五声的部位随之而易,即於不知不覚间音韻已轉入他調,在聽者祗覚得是琴声的变换,而不知道是琴調的轉变。凡是大曲,段数必多,如用一調到底,音節近乎平淡,聽者或生厭倦,一加轉变,便如奇峰突起,蹊逕别开,最易引人入勝,所以轉調实為琴曲中取音最妙的辦法,决不可誤信過去那些頑固議論,因為它用变声、清声,動輒議誚為鄭、衛謡声,不是中和雅樂,那就太無識了。

琴曲用清用变,既由轉調而来,就与歌曲用一凡的不同,歌曲每以一凡雜入正声的中间,如"六凡工""上一四"之類,原是取声的連续,琴曲用变宮必避宮,用清角必避角,是他以本調的清变為轉調後的正声。但是調的轉换必須漸々地轉来,所以當前後交替之際,也不免正变雜出,然而究与"六凡工"等意味有别,細辨即知。

轉調的道理,全与借調相通,可借的調即為可

转的调,转的方法,也就是借的方法(都必须避本调正声而取其清变)可是二者的性质和作用就绝然不同,因借调不过借彼调之弦弹此调之曲,既借之後,全以借调为用,与本调毫不相干。转调则本是彼调之曲转入此调之中,乃临时一种变化(借调用於全曲,转调祇用於一段或数段间,所以说是临时变化)所以虽是既转之後本调仍属存在,有时还可得而回复的。

本调,转调既同为一曲所用,那麽它的弦间徽际五声的名称,究竟应徙本调来定呢,还是应徙转调来定呢,对这一问题有两种说法:一说转调前固应徙本调,转调後也应仍徙本调,以归一律,才免得同是一声,前後的名称互异;一说转调前就徙本调,转调後就徙转调,必须是这样,转调的作用才得显著。两说比较,自然以前说为便於实用(例如想要将琴操编为琴歌,就非用这个方法不可)但是本章想要说明转调的理由,则仍徙後说立表,使与前借调表相合。

轉調表

調＼声	一弦	二弦	三弦	四弦	五弦	六弦	七弦	說明
轉緊羽調	下羽	下变宫	商	角	变徵	羽	变宫	由正調轉避二五七弦
轉緊角調	下商	下角	下徵	下羽	下变宫	商	角	由正調轉避五弦
本正宫調	下徵	下羽	宫	商	角	徵	羽	正調
轉慢宫調	宫	商	清角	徵	羽	少宫	少商	由正調轉避三弦
轉慢徵調	下清角	下徵	下清羽	宫	商	清角	徵	由正調轉避一三六弦

第五篇 音律 第八章 轉調

上表与前章借調表全同(宜對照看並參看解說)因為它的原理本是相通的。表中凡变声清声各弦也都应避去散音另求泛按的音以補所缺正声求的方法仍取前審声章中泛按各表按照這裏所列的正弦变弦逐一檢視便可知道它音位的所在。

上表所列以正調為本調由正調而轉入四外調就叫轉調乃是轉調中的正格琴譜中各有其曲兹略舉為例。由正調轉入慢三弦調的如烏夜啼之類由正調轉入慢一、三六弦調的如漁歌之類由正調轉入緊五弦調的如風雷引之類由正調轉入緊

843

二、五、七弦調的如梅花三弄之類,各曲轉調,或用於一段數段,或用於段中數句,或用於曲之中,或用於曲之末,雖有多少前後的不同,其為轉調則一。

　　轉調中名格極多,有以外調為本調而又轉入其他外調者,如瀟湘水雲本用緊五弦的外調,而末段打圓一句又轉入緊二五七弦的外調。有以正調為本調却先用借調彈然後轉入本調者,如佩蘭先用不慢三弦的借調末段始轉入本調,萬壑松濤先用不緊五弦的借調末段始轉入本調。有以變調(詳後定調章)為本調而轉入正調者,如胡笳十八拍本用緊五慢一的變調第五段轉入正調。有以定調為本調却先用外調借彈然後轉入本調者,如離騷本用緊二五弦的變調,從第一段到第十五段都是用正調緊五弦的外調,第十六段以後始轉入本調。像這樣一類的例子,舉不勝舉,假使逐一為它列出表來,備載各弦的正定,實覺過於煩瑣,茲另設一例以說明轉調換聲的方法,就可以融匯貫通了。列表於下:

844

轉調換声表

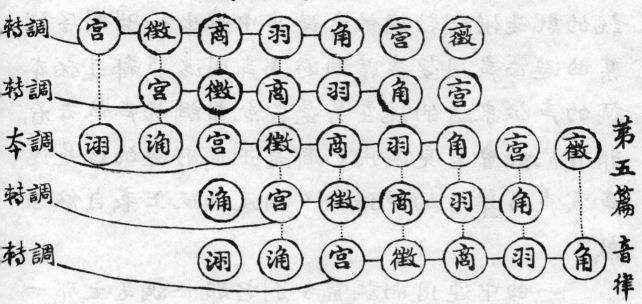

上表正中一列,排列音位九個,它的五正声為本調所當用的,二清二变為本調所不當用的(當用的連以橫線)若轉入上册列的調,則本調所用的角或羽,角,在轉調裏面反看做变声而不得用,另外取本調所不用的涌或涌羽,作為正声来用它。若轉入下册列的調,則本調所用的宮或宮,徵,在轉調裏面又看做清声而不得用,另外取本調所不用的宮或宮,徵作為正声来用它(凡取用的連以虛線)這就是轉調換声一定的方法,毋論本調是正調是外調或是变調以及轉調的怎樣,它的各音的取避都不能

出這個範圍以外。(按王坦琴旨中的变声清声辨所說的就是借調轉調的方法,其中舉出一些例子說某曲避正声用变声,某曲避濁声用清声,都是就本調的声位來講的。現在若是各就轉調的声位去看,那我们就會看見所用的都是正声,所避的正是清声、变声,与琴旨的說法恰々相反。細玩上表,自能了然)

一曲中連用兩調當分別它那一調是主,那一調是從,然後才可以準著某調來辨別這一曲搽是用某音。(詳後論音章)凡曲大段用某調的五声,這個調就是主調,一兩處臨時变化用某另一調的五声,那個調乃是從調,就全曲去檢查,是很容易知道的。例如漁歌前十餘段都用的是本調,末段始用轉調,所以々本調為主,轉調為從。風雷引中各段都用轉調,僅祇首尾用本調,則以轉調為主,本調為從。佩蘭前各段都用轉調,末段始用本調,所以也以轉調為主,本調為從。餘仿此。

轉調的方法,必就本調避去一、二正声,而用它

的变声或清声,這固然是定例,然而也有雖用清变,並不避去正声,仍然相雜為用的,如耕歌醉渔唱晚、石上流泉、天台引、洞庭秋思、禹會塗山、思賢操等曲,那就应當仔细辨别它是否转調,大概就所用的多少去辨别,如用正声多,用清变少,就並非转調,不過於本調五声之外,加用一、二变声或清声罷了;若用清变多,用正声少,就仍是转調,因為那是用這一、二正声作為转調中所加用的清变;又转調僅於一句两句者,有人說也當看做本調的清变,不得認為是转調,因為它所用太少的緣故,這種說法也通。

　　琴旨對於借調認為是"旋宫转調",對於转調認為是"移宫换羽",而又混為一談,令人易生清惑,現在我们将它分做兩章来說明,就易限别清楚了。

第九章　　変調

　　変調在琴家原称為外調,或又叫做侧調,很可能是"漢魏清商三調"的遺声。王坦琴旨錄載這種变調的转弦,共有三十幾個方式,慢宫、慢角、蕤賓、清商

四調也在其內,惟這四調轉弦,或用緊角為宮,或用慢宮為角,順生逆生,全出自然,与古乐旋宮轉調的原理最相符合,所以特別提出,定名外調,以配正調而為五調(見前立調章)其餘各調就專叫做变調怎麼叫做变呢,因為它的緊弦慢弦不依一定法度,定名雜亂,毫无系统可尋,不能以五調正格去規律它的緣故。

考宋田紫芝太古遺音,明劉珠絲桐篇,蔣克謙琴書大全,清汪紱樂徑律呂通解等書,都載有這種变調,与王坦琴旨所載,間有少数不同,兹並参酌採錄,凡調名異而轉弦同的合併為一,調名同而轉弦異的,分別為二、為三,視它的用緊用慢得某弦為宮,以比於五調,而認為某調之变,分類列表,以備参考。

848

变 调 表

调\声	一弦	二弦	三弦	四弦	五弦	六弦	七弦	说明
慢商	下徵	下徵	宫	商	角	徵	羽	正调慢二弦一山 琴调吴调同
慢羽	下徵	下羽	宫	商	角	徵	羽	正调慢五弦一山
泉鸣	下徵	下羽	宫	商	角	徵	徵	正调慢七弦一山
无射	下清角	下徵	宫	商	角	徵	羽	正调慢一二弦各一山 三清慢商同
离忧	下变徵	下羽	宫	商	角	徵	羽	正调慢一弦半山 忘机羽金调同
离忧	下变徵	下清徵	宫	商	角	徵	羽	正调慢一二弦各半山
侧蜀	下清角	下羽	宫	商	角	徵	羽	正调慢一弦一山
琴调	下角	下羽	宫	商	角	徵	羽	正调慢一弦二山
蕤媒	下徵	下潮	宫	商	角	羽	羽	正调紧二六弦各一山
清羽	下徵	下变宫	宫	角	角	徵	羽	正调紧二四弦各一山 金羽同
侧羽	下徵	下羽	宫	商	角	徵	变宫	正调紧七弦一山 侧楚清商同
上间弦	下徵	下羽	宫	商	变徵	徵	羽	正调紧五弦二山
清角	下徵	下羽	宫	商	变徵	变徵	羽	正调紧五弦二山 慢六弦一山
清徵	下徵	下羽	宫	角	商	徵	羽	正调紧四慢五弦各一山
玉清	下徵	下羽	宫	宫	角	徵	变宫	正调紧七慢四弦各一山 玉女同

泉鳴	下溝角	下羽	宮	宮	角	徵	安宮	正調緊七慢一四弦各一山
側楚	下徵	下徵	宮	商	角	徵	安宮	正調緊七慢二弦各一山
蜀側	這一調的弦音莪可考正圍著它的和弦都是以三弦取之,特附於此。							五九十間亞七十四亞六十上亞五十八亞四十六亞三

以上十八調都是以三弦為宮,為正宮調之變。

姜媒	宮	商	角	徵	羽	安宮	少商	正調慢三六弦各一山 慢角同
泉鳴	宮	宮	角	徵	羽	安宮	少商	正調慢二三六弦各一山
側商	宮	商	角	安徵	羽	安宮	少商	正調慢三四六弦各一山
清角	宮	角	羽	羽	安宮	少宮	少角	正調緊三慢一六弦各一山
側蜀	宮	商	徵	徵	羽	少宮	少商	正調緊三弦一山 吳調同

以上五調都是以一、六弦為宮,為慢宮調原名慢角之變。

三清	下角	下徵	下羽	宮	商	清角	徵	正調慢一三弦各一山 羲和慢商玉女同
三濤	下角	下溝角	下羽	宮	商	清角	徵	正調慢一二三弦各一山
泉鳴	下角	下溝角	下羽	宮	商	角	徵	正調慢一二三六弦各一山

以上三調都是以四弦為宮,為慢徵調原名慢宮之變。

凄涼	下商	下清角	下徵	下羽	宮	商	角	正調緊二一山 慢五一山 蜀音同
黄鍾	下宮	下角	下徵	下羽	宮	商	角	正調緊五慢一弦各一山 大吕古与射妄射蜀音滚古雒变侧蜀同
应鍾羽	下变宮	下清商	下徵	下羽	宮	商	角	正調緊五弦一山慢弦一山平二弦半山雒变同
清調	下商	下商	下徵	下羽	宮	商	角	正調緊五慢二弦各一山蜀調侧楚下间同
下间弦	下商	下商	下徵	下徵	宮	商	角	正調緊五慢二四弦各一山

以上四調都是以五弦爲宮,爲緊角調(原名雜賓)之变。

无射	下羽	宮	商	角	徵	羽	变宮	正調緊二五弦各一山慢遥双調变高同
吴調	下羽	下变宮	商	角	徵	羽	少宮	正調緊五七弦各一山清調侧楚同
碧玉	下羽	下变宮	角	角	徵	羽	少宮	正調緊三五七弦各一山泉鸣同
羲和	下徵	下变宮	商	角	徵	羽	少宮	正調緊五七慢一弦各一山侧羽泉鸣同
清角	下羽	下羽	商	角	徵	羽	少宮	正調緊五七慢二弦各一山

以上五調都是以二、七弦爲宮,爲緊羽調(原名清商)之变。

上表分五類,列变調轉弦式凡三十五種,調名計三十七個,彼此纠纷,莫可辨正,大概是相沿日久,襲誤傳訛而致。所說的緊慢某弦一徽也不一致,有就十徽和十一徽而言的,如无媒的緊二弦有就八徽和九徽或九徽和十徽而言的,如慢商的慢二弦,

851

表中雖於盡刪,但當準宮弦各音位以定餘弦,自能叶合,不必拘於轉弦成法。

各調弦間声律,它是原有可考的,就將它考存,不可考的就準照可考的轉弦的例子,將它推定,雖不中也當不遠。惟其中有可以通融的,如慢二弦的慢商調,表中定三弦為宮,歸入正宮調一類,現在若將它改為以一弦為宮,屬於慢宮調一類,也還是可通。又如慢三、六弦的蕤媒調,表中定一弦為宮,歸入慢宮調一類,現在若將它改為以四弦為宮,屬於慢徵調一類,也可通。又如慢一、三弦的三清調,表中定四弦為宮,歸入慢徵調一類,也可以改定以六弦為宮,而屬於慢宮調一類(大概慢宮類与慢徵類、緊角類与緊羽類那些調多可以互相出入)凡屬這些都是各隨曲中所用,而異其声,此变調之所以為定。

定調弦音,有缺一、二正声者,如清羽調的缺商弦。有加一、二清定者,如蕤射調、離憂調的一弦。有加到二清二变以外者,如離憂調的二弦。有不以六、七弦比於一、二弦同声者,如離憂調的一、六、二、七弦。有

更取其他接近两弦的同声者，如慢商调的一、二弦。琴盲说它是"律吕失度，宫徵乖谬，有弹而不成声，和而不能和者"现在我们审按它的实际，殊事不然。它散弦的音虽乖，而泛按的音自叶。所以叟调的曲操，即暗用借调转调的方法，于所缺的正声必定有所弥补，于不用的清变必定有所避免，于附近两弦同声的更可以取便来相应，其实离不了五声为本。有些人疑惑既是这样，何不竟用正调外调弹，而必以叟调借转，不知这正是古琴中一种巧妙的方法，所以推琴学至于极变，惟其奇而不离于正，这才可以传之百世哩。

　　叟调既可以互通转借，则其弦音愈无定准，而非上表所能限，然终归有一个方法来御使它，就是前章转调换声表。我们若是先弹叟调的曲操，得到它的音韵，然后以前表去比照弦音的变化，没有不可尽得的（考琴调转借的的办法，由来很古，宋田紫芝太古遗音载赵惟则引赵耶利弹琴法云："蔡氏五弄并是侧声，每至杀拍，皆以清毅。何者，寄涛调中弹

侧声,故以涛杀。吴有楚含清,侧声,涛声雅质,若高山松风,侧声婉美,若深涧兰菊,知音者详察焉。至如东武太山,声和涛侧,幽兰易水,声带吴楚,楚明光白雪,寄清调中弹楚涛声,易水鹰归林,寄涛调中弹楚侧声,登陇望秦寄胡笳中弹楚侧声,竹吟风哀松露寄胡笳中弹楚涛声,如此之类实繁云 之。按它所说的声,即是调,所说的寄,即是借调,所说的和带,即是转调)

安调的曲操失传的很多,现在存见的各家琴谱中,慢一、三、六的慢宫调有神奇秘谱风宣玄品的获麟,西麓堂琴统(作夷则调)的庆秦吟远游伯牙心法,古音正宗的八极游挟仙游,理性元雅的猗兰操。慢二的慢商调,有神奇秘谱风宣玄品西麓堂琴统的广陵散。慢一、三的慢商调有理性元雅的结客少年场。慢三的慢角调,有神奇秘谱风宣玄品西麓堂琴统(作太簇调)的遁世操,风宣玄品西麓堂琴统(作黄钟调)的李陵思汉,琴统作大吕调的崆峒引,作太簇调的凌云吟安慧引,重修真传琴谱杨抡太古遗

音的蘇武思君慢三六的慢角調;有理性元雅的將進酒慢三的碧玉調;有神奇秘譜風宣玄品的八極遊慢三六的无媒調;有西麓堂琴統的臨邛引、鳳求凰、孤館遇神緊二六的无媒調;有理性元雅的白頭吟緊五慢一的黃鍾調;有神奇秘譜風宣玄品的大胡笳、小胡笳、黃雲秋塞、大雅頤真秋月照茅亭、山中思友人、神奇秘譜太音補遺的龍朔操(昭君怨)澄鑒堂五知齋等譜的胡笳十八拍復古調;有琴譜正傳琴書大全的南風暢、琴統的歷山吟虞舜思親无射調;有琴統的憶關山、漢宮秋大呂調;有理性元雅的三瘴操慢一二的无射調;有理性元雅的梅花十五弄緊二五七的姑洗調;有神奇秘譜風宣玄品、琴譜正傳琴統和明清各家多數琴譜中的飛鳴吟秋鴻理性元雅的有回行泛商調;有楊掄太古遺音樂仙琴譜、古音正宗徽言秘旨、五知齋和清代各家多數琴譜中的搗衣夾鍾調;有琴統的越裳吟越裳操緊二五的淒涼調;有神奇秘譜風宣玄品重修真傳的華胥引、神奇秘譜風宣玄品、琴譜正傳琴統等的楚

歌,嶰明琴譜、風宣玄品琴譜正传琴统等的屈原问
渡(九歌).嶰明琴譜的陽關,太古正音的陽關三叠,琴
譜正传的弔屈原,琴统的宋玉悲秋.緊五的離賓(金
羽)調有神奇秘譜、風宣玄品琴统大還閣五知齋和
明清各家多數琴譜中的泛滄浪、瀟湘水雲.文會堂
琴譜綠绮新声、蔵春塢琴譜徽言秘旨、澄鑒堂琴譜
等的欸乃歌(漁歌).澄鑒堂琴譜的搔首问天,泛羽調.
有琴统的桃源春曉、慢一、四各半徽的碧玉調,有琴
统的秋夜吟、秋宵步月.緊三、五、七的碧玉調,有理性
元雅的陌上桑、慢一、三的玉女調.有琴统的仙珮迎
風.慢一、三、六的泉鳴調,有琴统的鳴鳳吟鳳翔千仭
(鳳雲遊)、张竹君.緊三、五、七的泉鳴調,有理性元雅的
相逢行.慢三緊五的间弦調,有琴统的昭君.慢一、二
緊五的離憂調,有琴统的忘憂.慢一、二離憂調,有理
性元雅的東飛伯勞歌.理性元雅中還有慢一、六緊
三泛角調的要命蒍.緊四慢五泛徽調的茶歌.慢五
慢羽調的過義士橋.緊二、四泛羽調的手挽長河行.
緊七側羽調的飲中八仙歌.慢三側蜀調的醒心集.

緊七慢二側楚調的李順歌,緊五、七清調的王昭君吟,凡三十七調七十四曲。除慢宫、慢角、蕤賓、清商(姑洗)等四外調,其餘都是正調。又表中慢三、四、六的側商調,為宋代姜白石所製,有古怨一曲。

第十章　論音

　　琴曲的分别五音,就同雅乐的定某調以某律起調畢曲,燕乐的辨某宫住声(又叫煞声)於某字,是一樣的,都是説一調五声的中間必須立一声為綱領,無論曲中怎樣变化,其全曲的起结和段末句尾音韻停留的地方,必須收歸這一声,然後各声才得有所统屬,同歸一致,不至於紛亂失序。並且五声的性質各有所屬,也各有所宜,善於作曲者,必先體會曲情,或喜、或怒、或哀、或樂,以与五声相合,而使曲中趨重某声,才能够表達它的意思,暢發它的趣味,使人聽了感動。否則,徒然祇有高低的声音,鏗鏘的節奏,那就僅可説是悦耳而已,還不能達到移情的要求。況声音与文字相通,乐曲即詩歌所出,必須是有

韻的文字,才叫做詩歌,也必須是有韻的声音,才成為樂曲,所謂韻呢,就是曲調中音韻歸結的那一声.這一声關係甚大,不可不過細辨別的。

　　一調中有五声,可任意用一声做韻名它為某音(如用宮声做韻就叫宮音,用商声做韻就叫商音,角,徵,羽都是一樣)祇有二变二清却不可以做韻,因為清变不是正声,祇能間或用於曲中,來調濟五声的不及,不能立為一調之主.所以琴家五調,僅有二十五音,乐家十二均,也祇有六十調。

　　樂家均調,悉它的起調畢曲用某律而定,即是琴家的所謂音.琴既然是用乐的一均五調(見前立調章)它又更在五調的中間,再分五音,豈不會画蛇添足嗎?殊不知琴調五音,是以其中的一音為本調的本音,其餘四音,在本調為借音,乃是借他均各調的本音,來附入本調之內,並没有在六十調以外有所增加.所以琴雖說是用黃鍾一均,其实不止一均(因有借音的緣故)雖說五調二十五音,其实仍然等於二十五調,列表如下:

一均		三弦	四弦	五弦	一六弦	二七弦
角調	下調緊一六弦	角音	徵音	羽音	宮音	商音
羽調	下調緊四弦	羽音	宮音	商音	角音	徵音
商調	下調緊二七弦	商音	角音	徵音	羽音	宮音
徵調	正調緊五弦	徵音	羽音	宮音	商音	角音
宮調	正調	宮音	商音	角音	徵音	羽音

上表排列五調，每調後面是以本調所分的五音逐一註明弦位。凡審定某曲用某調，而韻收某弦散音的，便可隨着表去求得它是甚麼音。表中有方框的各音，是本調的本音，以外都是借音（本音概在三弦，而與本調同名，借音則否）除去借音，即為乐家的五調，而這種借音，都是從他均所屬的各調中借來的。（本表僅列宮、徵等五調，此外琴家的正調、外調、借調、轉調、變調，都各有它的五音，可以照此類推，不另詳列）

琴曲的起畢和傳頃零，应取同一的声音為韻，既已詳述其理於上。然而用的時候，又不可太拘，必須兼採他声来做補助，這就是王坦琴旨中所講的

859

"立體為用"的辦法。凡曲中以某声為韻,叫做"立體"。那麼這一声所生之声,必可取以"為用",因為這兩声本來相和。若是以一声為用還不足,就又可再取其轉生之声來"相續為用",因為它的音韻也相近。正同詩歌用韻也有通轉借叶的方法一樣。一曲的裏面,既以一声立體,後有兩声為用,不但音韻已歸純正,而且趣味又能更活潑了。(凡為用之声,不可以為起畢,祇能間用於句尾,且不得多於立體之声,所以分別賓主。又祇能用正声,不可雜用清變,与立體的方法相同。)

五音立體為用表

	宮音	徵音	商音	羽音	角音
立體	宮	徵	商	羽	角
為用	徵	商	羽	角	
相續為用	商	羽	角		

上表羽音缺相續為用之声,角音就連為用之声也缺了。這都因為它的位當二變二變本來就不

可為用的。(琴譜中角音的曲操,多借宮、徵為用,所以往々混入宮音)

明代朱載堉律呂精義載有製譜用韻脚之法,與琴旨大同小異,他所取以為用的是立體声的母子兩声,而不用它的轉生之声,按照逆生的原理,本来可通,而且琴曲中也多有用這個方法的。現在也列表如下:

五音立體為用又表

	宮音	徵音	商音	羽音	角音
為用		宮	徵	商	羽
立體	宮	徵	商	羽	角
為用	徵	商	羽	角	

上表仿前表例,惟將立體声列在中間,它的上面更有為用之声,因為這些声,本為立體声所逆生的。宮逆生清角,角順生変宮,都不得為用,所以宮音、角音各缺一個為用之声,其餘都完全用這個方法,則角音也得以一声為用,不致借用宮、徵而混入宮

音了。

　　舊譜中每曲標題的下面,必註明某音本来是傳统的好辦法,但徃徃有誤,這是由於誤認調中弦音的宫商,(如誤認以正調一弦為宫之類)或不知曲中是用借調轉調而仍旧淀本調弦音的五声来定,遂致名非其実。我们祇要先審定調中五声的部位,就可以根掾前表去更正它。現在試舉幾曲来說,正調用宫音的如洞天春曉,用徵音的如普庵咒,用商音的如秋塞吟,用羽音的如平沙落雁,用角音的如伐檀操。外調用宫音的如秋鴻,用徵音的如鈞天逸響,用商音的如瀟湘水雲。借調用宫音的如羽化登仙,用徵音的如憶故人,用商音的如碧天秋思,用羽音的如蘇门長嘯,轉調用宫音的如渔樵问答,用商音的如佩蘭,變調用宫音的如廣陵散,用商音的如離騷。(餘不備舉)凡属這一些,都是各就它的原曲考證実在,不襲用原来譜註的錯誤。

篇六

論說

古琴古代指法的分析

現傳各家琴譜中大多數都有唐趙耶利修明指法曹柔作"減字法"的記載但是趙耶利的指法和曹柔的"減字法"究竟是怎樣的形式如何的釋義卻並無具體的敘到传然令人空餘想像莫可探索所以往々得到一個明代以前的古琴譜常會感到古指法意義解析困難可靠根據的缺乏比如研究"唐人卷子本"文字譜的幽蘭和神奇秘譜的廣陵散這樣的情况就在所不免就是一個很顯明的倒子。

近編古琴指法輯覽研究明代袁均哲太音大全集竟發現了趙耶利的原指法和曹柔的原"減字法"实是一個很重要的收獲值得闡述。

袁均哲太音大全集卷之五第二頁第二十二行自"歷"字起至第五頁第十八行"審"字止共一百零二個指法都是没有減字以前正寫的文字指法應該是趙耶利的指法有下列三點証明.

1.該書卷之五第六頁標題"字譜"第二行中云"趙耶利出譜兩帳名参古今尋者易知先賢制

作意取周備然其文極繁動越兩行未成一句後曹柔作"減字法"尤為易曉也而這一批文字指法正是所謂其文極繁的又列在"減字法"之前當然含有暗示對比的意思可知此非減字的指法即為趙耶利的原指法。

2. 明蔣克謙琴書大全卷第八第八頁起至第十三頁第七行止所載的指法也是從"歷"字至"奄"字共一百零二個指法与袁均哲太音大全集完全相同。然而標題卻是"楊祖雲指法"下注"田紫芝並諸家同"按明朱權太音大全集序袁均哲与朱權本人都是根據宋田芝翁所纂的太古遺音而撰著的南宋嘉定間楊祖雲曾將它改名為琴苑須知表而進之于朝亦非楊祖雲自作蔣克謙輯琴書大全不知它与袁朱之書同出于田芝翁又不明田与楊時代的先後竟謂田紫芝並諸家同而附注標題之下以為田書出之于楊這樣的張冠李戴就更使後人盲昧不能找到趙耶利的指法了。現在我們既能判明不是楊祖雲的指法

那麼,在曹柔以前還有誰作過這種非減字匜寫的文字指法呢?早期文藝著錄上既無別人也作過的記載,那就當然是趙耶利的原指法無疑。並且這批指法流傳到南宋時候還這樣很被重視而互相轉錄,顯然是古代有名之作,也可以從而推想是趙耶利的指法了。

3.按東方音乐研究第二卷第四號林謙三"論幽蘭原本"一文中考証,与幽蘭成姊妹關係的琴手法即是唐書藝文志著錄的趙邪(古耶字)利琴手勢一卷(見民族音乐研究所幽蘭研究實錄第二輯第四二頁)而所謂姊妹關係的琴手法,就是現在琴家所釋的烏絲欄卷子琴譜,其中所載的指法,也就是這種非減字正寫的文字指法。

趙耶利的指法,既已分析明白,曹柔的減字指法也就隨之得到解決了。同書卷之五第六頁第六行從"八"字起至同頁第十四行"足"字止,共七十六個指法減字,應該是曹柔的右手減字原指法,有下列兩點証明:

1. 該書卷之五第六頁標題"字譜"第二行至第四行既說"趙耶利出譜兩帳……其文極繁……後曹柔作減字法,尤為易曉也"下面第五行就接着列出這批減字,自然應當看作指的是曹柔的減字。也就是前面所說的將趙耶利指法列在減字之前,是暗示對比,這批指法列在正寫的文字指法之後更顯然是將趙曹兩種指法來對比了。

2. 琴書大全卷第八第一頁起至第三頁第四行止,所載的指法,也正是這批減字法,同樣是接着列在……後曹柔作減字法,尤為易曉也的下面,除多 乇 弓 卷 覀 覀 叁 镸 鱼 曡 鳌 十個字,並將 宀 亠 丷 山 刃 广 戈 爪 足 人 等字,另分別列入"左手"及"通用字譜"外,右手各指法,完全与太音大全相同。

又自太音大全卷之五第五頁第十九行"左手指法譜"從"安"字起至第六頁第一行"心"字止,共三十五個減字指法,應該是曹柔的左手減字原指法,有

868

下列兩點証明：

　　1. 原本雖然將這批指法混列于<u>趙耶利</u>指法之後，但此為減字，与趙法用文字寫的不同。即與同卷第二頁第十三行至二十一行"<u>劉籍</u>琴議"的右手二十二個指法，形式的排列注釋的文字，均不一致，絕非出于一人手筆。但它们与同卷第六頁第六行至同頁第十四行"右手減字指法"，即上述的<u>曹柔</u>右手減字指法，形式注釋完全一樣。

　　2. <u>琴書大全</u>卷第八第三頁第五行起至第四頁第十行止的"左手指法譜"，也正是這批減字指法，它却接着列在上述認為应該是<u>曹柔</u>"右手指法譜"之後，惟較<u>太音大全</u>所列多十五個減字，更在"左手指法譜"之後另列"通用字譜"減字二十六個，分類次序更為完備，正足以補<u>太音大全</u>的佚缺。

以上關于<u>趙耶利</u>和<u>曹柔</u>指法的下落，似乎可能就是這樣的肯定了。然而<u>太音大全</u>和<u>琴書大全</u>

的裏面，還有多種指法，都是明代以前很可寶貴的古指法材料。但也是次序紛雜，標目不明的。茲逐一將它清檢分析如下：

太音大全集卷之五第二頁第十三行標題"右手指法"起，至第二十一行"擘"字止，共二十二個減字，它的形式注釋都不同，于曹柔原注出"劉籍琴議"很顯明是另外一家之言（劉籍琴議見南宋直齋書錄解題）但是這一批減字指法混列在趙耶利指法之前，又多与這一類型相同的左手指法標題下又有"諸家不同隨指疏之"的小注，可見已經自己說明是沒有條理次序的隨手雜錄了。而且這些減字形式很晚，可能是劉籍時通用的指法而為劉籍所收錄。

又同書卷之五第六頁第十五行起，至第九頁末行止是一套形式注釋都很完整一致的指法標題為唐陳居士聽聲數應指法並注指訣，与琴書大全卷第八第五頁第三行起，至第七頁末行止所載的"唐陳居士指法"全同。不過太音大全所載是首列名稱，次列減字，最後注釋，琴書大全所載是首

870

列减字，次列名释，最后注释。形式稍异，内容无别。但太音大全有"左手诀法"及"杂用寓意"两小标题而无"右手诀法"小标题。琴书大全又祇有"右手诀法"及"左手诀法"两小标题而无"杂用寓意"小标题。在太音大全是偶然漏了"右手诀法"四字小标题，而琴书大全则不仅无"杂用寓意"这一小标题，並这一类的减字名释注释也没有。是太音大全所载的陈居士指法更较为完善。

又卷之五第十一页第十六行"右手指法第二"起，至第十四页第十四行止，和第十八页"左手指法第三"起至第二十页第四行止，另是一种类型的指法。与琴书大全卷第八第十三页第八行起至第十九页第六行止，标题为"成玉磵指法"的颇为相同，但其中亦不无出入，太音大全则右手指法较详而多，琴书大全则左手指法较多而备。以整体论则琴书大全仍为较完善之本。

又卷之五第十七页第十五行自"右手谱字偏傍释"起，至同页第二十二行"鸟擣"止四十七个谱字，

第六篇 论说 古代指法的分析

及同卷第二十頁第五行自"左手譜字偏傍釋"起至同頁第十行"爪搯"止三十七個譜字,則又另是一類型的指法,而琴書大全却没有收錄。

卷之五第二十五頁第十八行起,至二十六頁第九行止的二十二個"右手指法"及二十六頁第十行起,至二十七頁第一行止的二十四個"左手指法",又另是一類型的指法,也就是太音大全集卷之五最後的一批指法,從減字形式看,從注釋文義看,都很晚近,而且就列在袁均哲自識的琴操辨議之前,很可能就是袁均哲的指法,或為袁均哲采錄當時通用的指法。

琴書大全卷第八第十九頁第七行起,至二十頁末行止,標題為"諸家指法拾遺",其中右、左手指法各十四個,既稱為諸家拾遺,當是零星雜錄,而不是一整個有系統的類型了。

琴書大全卷第八第二十三頁第十行起,至第五十六頁第八行止,標題為"唐陳拙指法",也是非減字的文字指法,而為太音大全集所无的,内容很豐

富,解説也很詳明,雖然系统類別還欠整飭,但仍是一種很重要寶貴的古指法材料。

此外學海類編中載有元吳澄著的琴言十則附指法譜,分為右手彈弦"自"尸"至"述"共四十三種,左手按弦"自"女"至"半"共五十三種,左右朝揖"自"廿"至"細"共一十六種。是一套形式完整類次分明的指法。

總結以上從袁均哲太音大全集,蔣克謙琴書大全和吳澄琴言十則附指法譜三書之中,所分析出来的古指法共有十種,分列如下:

1. 趙耶利文字指法(右手指法,左手指法)

2. 曹柔減字法(右手指法,左手指法)

3. 劉籍琴議減字指法(右手指法)

4. 陳居士減字指法(右手訣法,左手訣法,雜用寄意)

5. 成玉磵減字指法(右手指法,左手指法)

6. 偏傍減字指法(右手譜字,左手譜字)

7. 袁均哲減字指法(右手指法,左手指法)

8. 諸家拾遺減字指法(右手指法,左手指法)

9. 陈拙文字指法(不分類次)

10. 吳澄减字指法(右手彈弦,左手按弦,左右朝揖)

上列十種指法中,除袁均哲减字指法一種,是明初的指法外,其餘九種都是唐宋元三個朝代的古指法,有了這十種古指法,用来研究明代以前的古琴譜,當可能解決很多疑難問題了。

可是從這些唐宋元諸家的指法中,又可以看出指法的類別,除了右、左法之外,還有不左不右的一些字譜名稱,如廿(散)ㄟ(泛)省(少息)冄(再作)工(至)臥(緊)曡(慢)之類,唐陳居士名之為"雜用寄意",元吳澄名之為"左右朝揖",到了明代蔣克謙的琴書大全,又名之為"通用字譜",黄獻的琴譜正傳,蕭鸞的太音補遺,以及張進朝的玉梧琴譜等,却又別開生面,不分左、右、雜用、通用,將所有字譜混合列舉,不加解釋,而稱為"勾琴總字母",列在最前,随着又再列出右手指法和左手指法,加以注釋。郝寧和王定安的藏春塢琴譜亦同。張右袞的琴經,則先以"二手統名"標題,列出大食中名等指的字譜和解義,並圖次列勾琴總字

母"再次以"詳明字母"標題,而分列"右手指法"和"左手指法"加以注釋。嚴天池的松弦館琴譜則標題"觀譜法",總列字母,不分左右,亦無釋義。凡此諸家,可說是一個相沿的體系。至于楊西峯的重修真傳琴譜和楊掄的太古遺音伯牙心法琴譜,則僅分左右,注釋簡略,又另成一個體系。到了清代初年,虞山嫡派徐青山撰著萬峰閣指法閟箋,雖衹分"右指法""左指法"兩目,却于字譜注釋之外,更將運指用力取音的要訣,窮究原委,透徹說明。這說明從明代末年起享有盛名的虞山派(嚴天池為首),當初衹注重口傳手授,而不專以譜為初學的人說法;自徐青山(虞山派的第二個名師)闡明指法秘旨,刻書傳播之後,自命祖述虞山的廣陵徐常遇,徐祺等,都以此為基礎,先後采錄增修,編入澄鑒堂琴譜和五知齋琴譜。于是"雜用寄意"或"左右朝揖通用字譜"等類的字譜,就仍然歸納到"右手指法""左手指法"的裏面去了。嗣後各家琴譜互相轉錄,很少變動,遂傳為今日所通行的指法。

古琴概説

1. 古琴的简史　古琴是我國最古老的一種彈弦樂器,漢朝有些文献(如世本、琴操)説是伏羲(畜牧時代領主)造的,也有些文献(如桓譚新論)説琴是神農(農作初期領主)造的,我们雖還不能肯定它産生的真確時代,但是今天存在的很久以来被承認比較可靠的更遠古的經籍中如尚書所説的"搏拊琴瑟以詠"毛詩説的"妻子好合,如鼓瑟琴"和"琴瑟友之"等々,這説明"琴"是在周朝以前就有了的,至少有了三千年以上的歷史。最初它是上層階級所必須學習的一種典禮(郊天祀地祭祖)和修身(防邪、正心)兼用的音樂,為六藝之一。以後由於戰國時内戰和秦王朝時的第一個農民大革命,古琴就逐漸流傳到民间,變成純欣賞性的音樂而得到好的發展和提高,形成我國一個最悠久而最有體系的樂種。

春秋戰國時候,有些子書上(荀子、列子韓非子)記載一些琴家彈琴的效果,如"師曠彈琴玄鶴来集"、"瓠巴彈琴游魚出聽"、"伯牙彈琴六馬仰秣"之類,雖然

是誇大的神話,但也説明了古琴是具有很大的感染力的音樂,後來的詩歌、小説、戲劇都経常提到琴,説它是最能表達情感的音樂,許多很早的名曲,像高山流水、白雪、陽春等,不但一直用一種專用的琴譜在民間改編侍授直到今天,而且這些名詞不時被人引用作為譬喻的詞彙,這又説明古琴是我國人民素来喜愛的音樂,它無疑地是一份人民的好遺產。

2.古琴的名稱　先秦時代原来祇叫做琴,漢晉有時名為"雅琴",唐以来又稱為"琴",清代有時稱為"七弦琴",近三十年来因為别的中、外弦樂器都借用或佔用了這一個琴字加上一個區别字来命名,如胡琴、月琴、揚琴、提琴、鋼琴、風琴之類,才被人们在"琴"的本身也加上一個區别字叫做"古琴"了。它的本名是"琴",経史子通詩文和一切舊文献戲劇小説中都祇有琴,没有所謂古琴。

在中國"琴"這一動人的稱號被用来作一切弦樂器的底名,這是借名譯名的佔用和概念的轉変。

在音樂語言中這種借佔轉變的例子很多。

3. 古琴構造的形制和裝置　琴的形制從東漢時代起就定型了。在此以前琴的外形要寬一些是長方形(彭山墓首出土陶俑所彈的琴)更早些時弦數不一定是七條也可能還沒有"徽"後來逐漸改成前廣後狹面弧而底平的七弦琴。從漢末起一般的琴是用一塊長約一、二公尺(傳統規定是三尺六寸六分)寬約二十公分(六、七寸)厚約五、六公分(兩寸)的梧桐木板,按一定規格把它削成前廣後狹一面刨成弧形,一面剜成槽腹(造琴的發展主要在槽腹變化方面)另外用一塊与面板等長等寬厚約一公分的梓木板開剜兩個"共鳴孔"做底板,与面板膠合起來加上灰漆做成,使整體成為一個共鳴箱另用硬木在頭部鑲上"岳山""軫池"在尾部鑲上"龍齦""焦尾"在底面腰部插上兩個"雁足"然後在琴面上按琴弦的"宣声"(自岳內至龍齦內際長度)五個高八度、四個五度、四個三度泛音的位置裝上十三個圓形蚌"徽"

配上七個"軫軸"和七條"絨扣"上好七條弦，就是一張完全傳統的古琴了。古代的中國民間藝術家在很長的時間中用勞動和智慧把古琴的構造發展成這樣的一種形式，他們的目的是為了要使古琴能發出優美的音色。一千多年來唐朝(618—906)的雷威、雷霄、雷文、雷迅、雷震、雷會、張鉞、郭亮、宋朝(906—1279)的朱仁濟、馬希亮、梅四、龔老、元朝的(1280—1367)嚴清古、朱致遠、明朝(1368—1647)的朱權、祝公望、張敬修還有許多人知名的，是過去一千多年湧現出來造古琴的名手。他們造成的琴撥彈出來的音響多是鬆透、圓潤、純潔、清亮的，越古老的古琴發音越靈透。因此在任何時每一個彈古琴的人都自動地保護着他的每一張好的古琴，這就是我們中國在今天還能够時常見到幾百年甚至上千年以前的古琴的原因。

安裝一張古琴是要有一定的技巧的。在古琴寬的那頭有七個小孔，上弦的時候用兩股絲線搓成的繩子叫"絨扣"，將絨扣繩結在琴軫上，穿過這些

小孔,再把每一條弦的一頭打結叫做"蠅頭"穿過"絨扣"貼靠"岳山"頂面遠過琴尾"龍齦"拉緊琴弦使它發出所要的"音高"之後把弦緊纏在"雁足"上面就可以彈了。純熟的上弦技巧可以使演奏人用右手在琴頭底下扭轉"軫軸"、"絨扣"隨時把每一條弦的音提高或是放低到兩個全音。

從上面講的古琴的構造安裝可以看出它具備着許多突出的民族形式的特點。~~無論古今中蝶~~

第一、一般弦樂器的共鳴器祇佔乐器一個局部,而古琴的共鳴器却是它那六、七寸寬三尺多長的全身。 第二、一般弦乐器的指板是一條很小的木片或木柱,而古琴的指板却是它全身的弧面。

第三、一般弦乐器的軫軸是在演奏人左手的上方而古琴的軫軸却是在演奏人右手的下方。 第四、~~除了"豎琴"因為弦長不等而受了形體的限制不得而把低音弦族在人的外方而外~~一般弦乐器的低音弦都是在人身的內方的,古琴的七條弦是等長的並不受形體的限制,而它的低音弦却是在人身

的外方。第五,一般弦樂器的"共鳴器"正面是平的,背面才是弧形的,而古琴相反,它背面是平的,正面反而是弧形的。第六,一般弦樂器的"共鳴孔"是在樂器的正面的,而古琴的共鳴孔却是在它的底面。

以上還不過是它在形式上的一些特徵,至於在"琴珍"之外加上"绒扣"使琴弦調節率能達到兩個全音,把琴弦遶過琴尾,使琴的兩面都得到琴弦張力的平衡以防琴體日久变形,那就不止是形式上的突出而是它的性能上的優點了。

在音乐史上有人傾向地説歐亞大陸高原民族的弦樂同源,這是以一般弦乐器形制大都统一為重要的根掾的,但是上面兩列舉古琴形制的獨特而且相反的形式,却否空了這種统一。這就可能允許我们提出一個新的问題——是否長江或黄河中下游兩岸某民族可能在古代創造過另一種體系的音樂文化呢,看了"楚文物"展覽中的楚國弦乐器,再综合多種秦漢金石上的古琴形制,現在的古琴顯然就是楚漢弦乐發展而成的,我们固然也

要承認同源於巴比倫的琴可能在漢以前也到過中國的，但我们也想說中國的古琴可能是另有来源的。

4. 古琴的音色　由於古琴的弦数比較多，而七條弦長度又一律相同，宣声（弦的發音長度，從岳山内際到龍齦）在弦乐中特别大，共鳴槽又較多，岳齦又都在槽邊而不在槽上，所以它能發出良好的音色。按照传统的説法，它的音色要具備九德（九種性能）第一德是要"奇"這包括泛音輕快（輕）散音透澈（鬆）按音清脆（脆）走音平滑（滑）。第二德是要"古"要求淳淡中有金石韻，也就是要求清濁適中，拿現代的話来講，是要發出来的声音不太尖銳也不太鈍拙。第三德是要"透"這是指琴材的膠汁和造成琴之後，琴本身的膠和塗髹的膠漆都已乾透，音響中不再有突出膠漆的雜音，才能纯净，因此古琴家要得幾百年前乃至千年以上的琴。古代解釋透的原文是歲籥綿遠，膠漆乾匱，發越響亮而不咽塞。第四德是要"静"這是指琴面上（即全部指板上）左右前後張

度平正，在任何一點都不起"欬音"(砂声)和"颸声"(飄起的尖声)。第五德是要"润"是要戡声不燥韻長不絕清遠可愛。第六德是要"圓"是要声韻渾然不破散。

第七德是要"清"要戡出来的音的高度容易聽清楚，即是不雜副音或少雜副音(原文是謂戡声猶風中鐸)。第八德是要"匀"要七條弦的"散音"(空弦音)和十三徽位上的"按音""泛音"的"音色"都统一而各不戡生差異。第九德是要"芳"弹大曲時戡出的音響要前後统一"音量""音色"自始至终都不改变(原文是愈弹而声愈出，无弹久声乏之病)。但是九德俱備的琴是很少的，一般的古琴能有静透圓润清匀，就筭是好琴了。

5.古琴的音律　"琴律"是以"五声音階"為基礎。"琴律"七声频率之比，不是以三組4:5:6组成，而是以四組2:3组成的五声，或六組2:3组成的七声。古琴七声的第三、第六、第七度的频率高於"自然音階"各 $\frac{1}{80}$，但它比"自然音階"更接近"平均律"琴律七声的構成是：

清角:宫＝宫:徵＝徵:商＝商:羽＝羽:角＝角:变宫
＝2:3。 而"自然音階"七声的構成是:

F:A:C＝C:E:G＝G:B:D＝4:5:6,

其结果,七声"頻率"整比

"琴律"是384:432:468:512:576:684:729

"自然音階"是384:432:480:512:546:640:720

"平均律"是384.00:431.03:483.81:512.58:575.35:645.88:724.90

在A"頻率"＝440的音階中

"琴律"七声是260.76,293.33,330.05,347.65,391.15,440.00,495.02,

"平均律"七声是261.77,293.94,330.35,349.58,392.06,440.00,494.22,

"纯律"七声是264.00,296.97,330.05,352.00,396.00,440.00,495.02。

用"平均律"或"纯律"练成的乐音聴觉若感到"琴律"不準,是由於不能辯証地對待異律之故。古琴是"三分損益律"的典型乐器,特別指出,琴十三徵是为了取用鮮明的泛音,所以与"纯律"音位同位。從岳山往龍齦数下去,全弦$\frac{1}{2}$是七徵,全弦$\frac{2}{3}$是二徵,$\frac{3}{3}$是五徵,$\frac{4}{3}$是九徵,$\frac{5}{6}$是十二徵,全弦$\frac{1}{4}$是三徵,$\frac{2}{4}$是六徵,$\frac{3}{4}$是八徵,$\frac{4}{5}$是十一徵,全弦$\frac{1}{8}$是一徵,$\frac{2}{8}$是四徵,

6̇ 音是十徽，3̇ 音是十三徽。照這樣的安排，每一條弦十三徽上弦音的相對振動率形成四組三合音，很容易使人認為古琴用的是"純律"(自然音階)，但是因為古琴傳統的定弦法用的是"五度律"(三分損益律)，結果各弦散聲(空弦的音)的相對音高都是絕對的"三分損益"律。不過有些琴曲多有泛音，也可以說某些琴曲是雜用兩種律制的。

　　6. 古琴的調(空弦法)　這是指七條弦的定音方法，有時稱為"調"，有時稱為"均"(即韻字)，宋朝人稱為"弦法"。我國各民族在弦樂器上空弦，一般都是在有了五度或四度的聽覺之後，用四度或五度的直覺去定弦的。漢族的古琴卻不是這樣定的。古琴的傳統定弦法是在相隔的弦上用同度音去取出五度或四度來。一般常用的定弦方法是五個正音(即舊稱宮、商、角、徵、羽)加上其中兩個正音的八度，順序排列。按照這樣的規格可能產生的祇有五個調，這叫正調。假如不按五正音來順序排列，或是加上二清音(二變)，那麼調的式樣就不可以數記了，這一類的琴家

885

叫"側調"或"外調"。

在古琴曲中用一種固定的定弦法本來就可以彈出多種調式,例子也很多。在甲"調式"的弦法中也有彈出乙"調式"的例子。但是為了使散声突現一定的"調式"古琴传统地使用不同的定弦法,有半音入弦的例子,也有同音入弦的例子。到南宋末期為止,以前民間琴家在作曲時,為了更好地適应"旋律"或"調式"的特點,给不同的琴曲定下来的調(或弦法)一共有三十八種,它们的名稱是: 正調、慢角調、清商調、慢宮調、蕤賓調、慢商調、黄鍾調、金羽調、碧玉調、清宮調、无射調、清角調、清羽調、三清調、玉清調、間弦上間弦、下間弦、側楚調、側蜀調、清調、側羽調、側商調、応鍾調、林鍾調、舜調、泉鳴調、楚商調、凄凉調、離憂調、瑟調、義和調、无媒調、吴調、商角調、清徵調、蜀側、慢羽調。

看了這些調的名稱,就可以了解它们和西漢"雅乐六十律調"无關;也根本不屬於"燕乐"的系统,因為它们十分之九不是隋唐"燕乐"二十八調的名稱。查對一下古琴曲中上間弦、下間弦、長清、短清、長側

短側等名稱,那三個間弦,八個帶清字的和五個帶側字的調,有很大可能是專為這些古曲而設的。又如泉鳴与媒離憂碧玉根本是曲名的形式,更能推定它们是為一定的琴曲而專設的琴調。

在現存的传统琴曲中,用正調的最多,其次是慢角,清商,慢宮,蕤賓,黃鍾,慢商六調,其餘各調琴曲都還有,但是很少。

因為正調用得最多,從南宋時起,人们都用正調定弦,其餘各調的弦音,一般都從正調轉变出来。定成正調之後,七條弦散声的相對音高是:

正調(絕大部份传统琴曲用此調)

弦　　　　　序…………	一弦	二弦	三弦	四弦	五弦	六弦	七弦
古代的相對音名……	下徵	下羽	宮	商	角	徵	羽
現代簡譜相對音碼……	$\underset{.}{5}$	$\underset{.}{6}$	1	2	3	$\dot{5}$	$\dot{6}$
現 代 唱 法……	sol	la	do	re	mi	sol	la
最接近的絕對音高……	C	D	F	G	A	C	D

這是現時北京上海等地的古琴家包括我自己

在内定弦時一般的絕對音高。内地古琴家有時低了二度(五弦＝G)，二十年前上海的古琴家有時高了二度(五弦＝B)。換句話說現時各地古琴家所定出的正調高低不一，但五弦散声的絕對音高最低不過G，最高不過B。古琴七條弦的長度都是1.1公尺左右，而且是用蠶絲制成，為最大可能張力所限，五弦的高度如超過了B，七弦就會断，如低過了G，一弦的音就要發嚘。因此我们和北京、上海的古琴會都主張把五弦的絕對音高定為A，這是解決多種矛盾的折衷方法。

　　最早的传統定弦法是："按宫弦九徽召徵，按徵弦九徽召商，按商弦九徽召羽，按羽弦九徽召角，按角弦十徽召商，按商弦十徽召徵，按徵弦十徽召宫。"這種定弦法是胭合各調去用的，後来改用正調轉弦，說法雖不同，實際是名異實同。明清兩代的琴譜裏面所传正調定弦之法是："先定五弦以不緊不慢為度，次緊或慢七弦使之与五弦十徽取同音(十徽是五弦的奇即五弦的四度音)，次緊或慢四弦使

四弦九徽的音与七弦散声同音（九徽是四弦$\frac{2}{3}$，即四弦的五度音）；次紧或慢六弦使之与四弦十徽取同音（十徽是四弦$\frac{3}{4}$，即四弦的四度音）；次紧或慢三弦，使三弦九徽与六弦散声取同音（三弦的五度）；紧或慢二弦，使二弦九徽与五弦散声取同音（二弦的五度）；紧或慢一弦，使一弦九徽与四弦散声取同音（一弦的五度），这就是正调了。几千年来，古琴家就这样地定弦，定好了就弹，他们没有音阶的听觉，也没有音阶的概念。

这样定弦的结果，五弦角音比三弦宫音十一徽的频率高出$\frac{1}{78}$，而三弦do十一徽的音正是西洋纯律（自然音阶）的mi，若要使五弦的音与mi相合，那么就得把五弦放慢一些，五弦放慢了，七弦也要放慢才能使五弦十徽与七弦散声相合，又还要放慢二弦才能成七弦的低八度。但是古琴家已习惯於用纯五度和纯四度定弦，也就是习惯於我国的"三分损益律"，而且所有的传统古琴曲也必须保持这些纯五度和纯四度的关系，才能使许多同度的音

"応合"出来。因此,古琴曲和无伴奏的小提琴獨奏一样,用"十二平均律"的"键乐器"去伴奏或齊奏倘古琴演奏者不會掌握,是會發生一定的矛盾的。尤其是在一個提琴家聽来古琴的音階會比键乐器突現得更不調和,因為"十二平均律"是折衷於"纯律"和"三分損益律"之间的。

从正調轉到其他各調之後,由於轉調的方法限於用传统的"慢宮為角"或"緊角為宮",結果所有其餘三十七調仍然是"三分損益律"。兹將古琴曲中正調以外是常用的其餘六調提列如下:

慢角調(名曲《八極遊》蘇武思君即用此調)正調慢三弦一徽弦

弦 序 ……	一弦	二弦	三弦	四弦	五弦	六弦	七弦
古代的相對音名……	宮	商	角	徵	羽	少宮	少商
現代簡譜相對音碼……	1	2	3	5	6	1	2
現代唱法……	do	re	mi	sol	la	do	re
最接近的絕對音高……	C	D	E	G	A	C	D

清商調（又稱姑洗調, 名曲秋鴻即用此調）正調緊二五七弦各一徽

弦　序	一弦	二弦	三弦	四弦	五弦	六弦	七弦
古代相對音名	下羽	宮	商	角	徵	羽	少宮
現代簡譜相對音碼	6	1	2	3	5	6	1
現代唱法	la	do	re	mi	sol	la	do
最接近的絶對音高	C	bE	F	G	bB	C	bE

慢宮調（又稱泉鳴調名曲挾仙遊即用此調）正調慢一三六弦各一徽

弦　序	一弦	二弦	三弦	四弦	五弦	六弦	七弦
古代相對音名	下角	下徵	下羽	宮	商	角	徵
現代簡譜相對音碼	3	5	6	1	2	3	5
現代唱法	mi	sol	la	do	re	mi	sol
最接近的絶對音高	B	D	E	G	A	B	D

蕤賓調（又稱金羽調名曲瀟湘水雲欵乃即用此調）

正調緊五弦一徽

弦　序	一弦	二弦	三弦	四弦	五弦	六弦	七弦
古代相對音名	下商	下角	徵	羽	宮	商	角
現代簡譜相對音碼	2	3	5	6	1	2	3
現代唱法	re	mi	sol	la	do	re	mi
最接近的絕對音高	C	D	F	G	B	C	D

慢商調(名曲廣陵散即用此調)正調慢二弦一徽

弦　序	一弦	二弦	三弦	四弦	五弦	六弦	七弦
古代相對音名	下徵	下徵	宮	商	角	徵	羽
現代簡譜相對音碼	5	5	1	2	3	5	6
現代唱法	sol	sol	do	re	mi	sol	la
最接近的絕對音高	C	C	F	G	A	C	D

黃鍾調(名曲胡笳十八拍龍朔操即用此調)正調緊五慢一各一徽

弦　序	一弦	二弦	三弦	四弦	五弦	六弦	七弦
古代相對音名	下宮	下角	下徵	下羽	宮	商	角
現代簡譜相對音碼	1	3	5	6	1	2	3
現代唱法	do	mi	sol	la	do	re	mi
最接近的絕對音高	♭B	D	F	G	♭B	C	D

　　綜觀上列各調不難看出正調慢角清商慢宮蕤賓五調是在弦法上突現着"五声音階"的五個調式，但是慢商黃鍾和其餘的三十一個調中，大多數弦法也是為了突現不同的情感，也有調式借用。（用不同的調式）

　　7. 古琴的音域　從古琴最低的音一弦起到六弦為止，六條空弦的散声，包括了第一個八度；從六弦的龈龈起到六弦的七徽為止的按音包括了第二個高八度；從六弦的七徽起到六弦的四徽為止的按音包括了第三個再高的八度；從六弦的四徽起到六弦的一徽為止的按音包括了第四個又再高的八度，再加上七弦一徽音，總共是四個八度

加一個再高的二度(或小三度遇六、七弦關係是小三度時)按五弦為(四四〇)它们是：

這四個多八度的音都是経常实際要用到的。固然従四徽到一徽之间按音用得極少，但是這一段间的泛音還是用得很多，這四個多八度的音並无一個是徒具形式而設的。

8. 古琴的演奏技法和它的專譜　上面説過，古琴有一、二公尺長，它的全身是一整塊指板，它的音是很多的，除了七條空弦的七個散音和十三徽所能發出的九十一個泛音而外，按弦所能發出的音並不限於在十三徽的位置，因而按音更不可計算的。~~在~~它的音域~~音當中除了同度的音而外，共~~有四個多八度，因此音域也是相當廣的，在這樣的

條件下,一個古琴曲的創作家除了採集素材組織旋律之外,勢必要根據傳統的演奏技巧和傳統的配音方法,把每一個音很適當地安放在某一條弦和某一個徽位上去,教你用左手某一手指照着他所安排的某一條弦某個部位用怎樣的姿式,用某種擇它的方法控制着想發出的某一音程和某種"音色",同時用右手的某一手指向内或向外用多大的力度彈弦出音。在右手撥彈出音的前後或同時,左手指還要運用技巧把這一個音裝飾起来。基於演奏方法的必要,在左手指法方面就發展出了許多像吟、揉、綽、注、逗、撞、進、退之類的名稱,右手方面也定出了擘、托、抹、挑、勾、剔、打、摘一類的指法。古琴譜是在已經有了這些指法名稱之後,才来創製和發展的,所以傳統的古琴譜是結合弦位、徽位和指法,着重記寫演奏技法而不着重記寫音高和節奏,音高是由弦位徽位来決定,節奏是靠旁註来輔助的。

具體地講,我們從古琴的史料中看得很清楚,古琴專用譜的来源是始於彈琴家對於一些特有

定型了的技法的命名。早在第二世纪中漢末蔡邕在他的琴賦裏寫了"左手抑揚,右手徘徊,指掌反覆,抑按藏摧"四句話。接着第三世纪初期曹魏時的嵇康在他更繁複的琴賦裏又寫出了"参譚並趣,上下累应,蹢躅碌硌,美声将興……或徘徊顧慕,擁鬱抑按,或摟撚擽捋,縹繚撇捌"許多話。其中所謂抑揚、徘徊、抑按、上下、蹢躅、碌硌、摟、撚、擽、捋、縹、繚、撇、捌一望而知都是當時曾被公認的古琴演奏技法的名稱。也能推想那時的技法名稱决不止兩篇琴賦中這十幾個,而是可能有幾十個或上百個的。假使那時的技法名稱已能包括定型技法的大部分,那麼一個琴曲就是一序列的這種技法所排成的。又假使所有的技法名稱和概念在较廣泛的地區和较眾多的彈琴家之中得到了一定的统一,那麼一個琴曲就可以用這種技法名稱排寫而形成一個原始的琴譜了。但是這些條件在漢晉時代即公元第四世纪以前似乎是還未具備的。

　　從我们所掌握的有系统的材料来看,這些條

件是直到公元第六世纪初期才具備的。我们掌握着公元519年左右的陳仲儒的琴用指法和公元639年以前的趙耶利弹琴右手法和私記指法這兩家是用文字表示技法的。

　　在技法僅々有了统一的名稱之時它的正確的概念(或説明)還是依靠口傳手授的。一定要等到大量技法有了成文的概念或説明之後人们才能利用它们来寫成曲譜這是可以理解的。僅々依賴技法的名稱和它们的统一概念組成樂譜當然是並不完善的也並不是一有了這種粗糙的譜式就能滿足傳習和作曲的使用要求。加上印刷術還未發明(印刷術發明到推廣在第十至十一世紀中)古琴譜的初期本是一種不被十分重視的備忘性的紀錄所以很少流傳。

　　很顯明初期古琴譜既然祇是一大堆技法名稱的排列它的形式是十分笨而繁複的無論寫讀都是十分累贅現存僅有最早的一個文字譜碣石調幽蘭是南朝陳禎明三年丘明所傳唐初人寫的

卷子本就是這種極繁的纪録,寫上兩行,還没有完成一個音。直到唐代较晚的時期(639—860之间)另一個古琴家曹柔創作"减字法",把技巧名稱改用减筆省文,造成字母,合幾個字母併成一字,把徽、弦、指總為一體,名為减字指譜。例如文字譜幽蘭第一句"耶(即邪字)臥中指十上半寸許按商食指中指雙牽宮商"如用减字譜寫成是:𪷒。再经過五個世纪的逐渐精简改進,到十二世纪的南宋(1127—1279)這種古琴曲譜逐渐走向定型。中國的印刷術是從十二世纪起才比较普及的,從這時起七百年来積累下来的古琴譜大部分都是印本專集,計有六百六十多個不同名的琴曲,三千三百多個不同的传譜,都是用這種减字指譜記寫下来的。我们可以很興奮的説,這些古琴曲譜集子是我们民族音乐遺産中的一個大寶庫。

9.古琴的節奏方法　談到古琴的節奏,必須事先提明,從宋代末期起,古琴音乐就存在着兩個大的宗派—當時稱為浙派(出現在浙江)和江派(出

現在長江東段的南岸)到了明代,這兩派的界限更加分明,浙派主張祇欣賞古琴器音的旋律,不許有歌唱的文詞,他们的古琴曲譜大概都是用繁雜而複雜的指法要求古琴發出微妙圓通的音韻,稱為希声。江派却是認為既有声音,就应該同時有文詞,他们的古琴曲譜取音比較單纯,以便歌唱,稱為對音。拿今天的話来講,浙派是把古琴當做獨奏的器乐,而江派似乎是把古琴用作声樂的伴奏的。因此這兩派古琴的節奏方法就有些不同,而和其他的中國民間音乐也是迥異,中國的民間音乐大體上都把節拍按疾徐分作快板,流水板,一點一板,三點一板和雙重的三點一板,這很像西乐的 $\frac{2}{4}$ 和 $\frac{4}{4}$ 等拍子,而沒有或很少三拍子和五拍子之類。

　　江派的古琴声乐為了須要结合語言文詞的形式對準三言,四言,五言,六言,七言等詩歌語句和中國古乐强調乐句的结果,有可能有時甚至有必要使用混合拍,例如遇着前四後六的十字句,按江派作為声乐要求字音清朗,同時又要求一字一音,

就祇有用一個三拍子加上一個四拍子,或是用一個五拍子加上一個六拍子,或是用兩個三拍子這三種方法去處理。~~在現代音樂家看來這的的確是~~~~太樸素而甲見,這是不能否認的~~但是不能漠視了~~~~倒~~這種語言音乐緊々的结合,是他们的基本手法裏面~~圖~~文句決定了節奏。

浙派和後来的虞山派古琴器乐的節奏方法也是獨特的。明代朱權在他的神奇秘譜序中强調過"琴曲有能察出乐句,和不能察出乐句"的兩類。(後来浙派琴家把所有刊传至今的琴曲一概断了乐句)舊時琴家却强調說琴曲祇有乐句而无板眼的説法,但他们從未説過不要節奏,甚至還强調要節奏。作為器乐来講,琴家認為琴曲既不受語言文詞的拘束,正好奔放地去使旋律儘量發展,不願再使所謂板眼去拘束它(明胡文煥文會堂琴譜序"吟之於口,則背之於手,甘效抱琵琶唱曲之態不自知醜,亦併指拘於板眼而言)問題在於舊時的所謂板眼,一般的都是指一板一點,或一板三眼等雙拍子

而言。而琴曲在声乐中就已经不去適合這種規格，而用到三拍子或五拍子了。何況是作為器乐的場合，琴家豈肯反而又陷入雙拍的規律中去。因此器乐派的節奏，採用了另一種方法——用乐句和繁複的指法規律来掌握。在一個乐句之中，大體上是獨立地組織了一些點拍(仿佛像印度音乐用急驟的鼓點組織出一套節奏)那裏面可能是一套純二拍子四拍子五拍子，也可能是兩三種拍子混合着使用。這就是浙派或器乐派古琴的節奏形式。

　　10. 古琴的曲操　古琴曲是琴家在各時代吸取民间歌曲貫串綜合了改編創作来的，它保存了幾百年乃至千年以上的旋律形式和風格。古琴不但從唐代起就有了專譜可以記下許多古代乐曲，就是在唐以前古代早就保存了不少唐以前的音乐。新舊唐書音乐志都説"清商绝後周隋以来，管弦雜曲数百，多用西涼龜兹乐惟弹琴家猶弹楚漢舊声及清調瑟調蔡邕雜曲"這可以說明古琴的旋律形式和風格是貫串綜合了我國自秦以来兩千多

年的民族風格。從明初所輯唐宋遺譜起到清末各譜止，可以看出這種情況的端倪。到現在琴曲中遠古的還有高山、流水、陽春、白雪、雉朝飛、烏夜啼，近的也有花鼓、道情等々。

由於古琴音樂傳統是這樣的源遠流長，因此它不僅在琴曲數量上有着大量的積累，而且在創作上也為我們積累了豐富的經驗，值得我們重視。

一些膾炙人口的英雄故事和美麗的民間傳說，在琴曲中得到了動人的反映，像以"聶政刺韓王"為題材的廣陵散，以"昭君出塞"為題材的龍朔操、龍翔操、秋塞吟，以"文姬歸漢"為題材的大胡笳、胡笳十八拍，以"司馬相如卓文君"自由戀愛結婚為題材的鳳求凰等々。它們有的以革命叛逆精神深々地感動着聽衆，有的以其崇高的愛國主義精神激勵着人們。儘管在封建社會時代有些琴曲不免遭到歪曲和篡改，但畢竟不能完全泯滅其人民性的光輝。因此對它們加以分析研究，以歷史唯物主義觀點加以清理，並對它們去偽存真去蕪取精的加工以

後,仍然是十分珍貴的古琴曲音樂遺產的一部分。

有些琴曲以優美的曲調抒寫離別、懷念隱逸等生活情緒,曲折地、隱晦地反映了當時的社會矛盾,其中有些還相當深刻地、形像鮮明地反映了封建社會中人民生活痛苦的一面。這一類的琴曲可以舉陽關三疊、漁樵問答、搗衣、酒狂、樵歌、漁歌等為例。形成那種思想感情的社會背景,在我國歷史中自然是一去不復返的了,但是通過這些藝術形像,却使我们對於千百年前的人民的精神世界獲得了深刻的了解,這就從感性上豐富了我们的歷史知識,擴大了我们的眼界。

傳統的詩詞繪畫中所經常吟咏和描寫的山水花鳥等題材,在古琴曲中也同樣佔有重要的地位,這一類的琴曲可以舉高山、流水、陽春白雪、平沙落雁、梅花三弄、瀟湘水雲等為例。它們通過以景寫情、感物咏懷、比興寄意的方式反映了古代人民的思想感情和藝術好尚。某些琴曲中具有的那種恬淡幽雅的藝術趣味雖不能說与我们今天的生活

完全没有距離但是這些精湛的藝術作品所創造的詩情畫境至今仍能給我們以美好的精神享受它們以其濃郁的民族風格和深刻的生活情趣豐富了我们的音樂生活。

儒雅含蓄

第六篇 論説 古琴概説

　　值得強調的古琴優良特點之一，就是每一個古琴曲都是標題的，不但用曲名標了題，而且无例外的每一標題還要再詳盡地説明它所表現的意義或内容，這種説明传统稱它為解題，拿高山流水這两個琴曲做例子罷，一定要根據戰國時列子湯問篇所記載的是"鍾子期聽出伯牙彈琴的效果，是志在高山表達了峩々兮雄偉崇高的形象，志在流水表達了洋々兮迴奔騰浩大的声勢"因而這两個琴曲的旋律才會是充满着景仰讚美的主題而不是嬉遊逸乐的表現，因此古琴曲的標題和内容是非常嚴肅而正確的，不像崑曲那樣，魯智深酒渴敲門也用點絳唇的旋律，林冲怕禍夜奔却高唱天下乐，也不像唐宋大曲有時用些伊州涼州地名做乐曲的名稱，這些都不能算標題音乐的標題，它们正

和京劇中稱為二簧西皮的性質一樣，衹是一些用來辨別各種不同旋律的記號。而表達一定內容的標題，它是符合於標題音乐中所稱標題的意義的。古琴曲標題與內容的統一，這是一個優良的传统。因為這樣，就可以使想要發掘古琴曲的人们便於選擇古琴曲，便於尋演奏者表現的古琴曲的正確思想感情。

古琴曲解題中，除説明了琴曲的内容表現之外，還往往提到作曲人是誰，作曲人的生活背景和作曲動機，有時還要提到創作素材的来源。因此古琴曲解題本身就是很重要的音樂歷史材料。

11. 古琴曲作品的藝術手法和曲體结構　古代琴家们在琴曲中為了創造那些在主題思想和題材内容上迥然不同的作品，在藝術手法上也達到了很高的造詣，為我们提供了許多寶貴的經驗。

有些琴曲繼承了古代"弦歌"的传统，根據詩詞吟誦歌咏的需要，為許多傑出的詩篇作出了足以和詩詞媲美的琴歌。有些作品進一步發揮了樂器

的表現性能,作出了多種变化,包括節奏、音高、音色、調式、調性等多種变化,而且能够利用一些古琴特有的表現手法創造出樂曲所需要的氣氛,如用高音滑奏表現女性哀怨,用滾拂綽注表現流水的声勢,用低沉的雙音襯托莊嚴肅穆的氣氛,用清澈的泛音或飄忽動荡的吟猱表現水光雲影的詩情画意等々。在使用時常々能够從屬於主題表現的需要,有機地组織在曲調發展過程中。這些手法,對藝術形像的塑造起了顯著的作用。

古代琴家在琴曲中根據不同題材的要求,創造了多種多樣的曲體结構。它們有着類似民歌的一段體、二段體以至多段體,也有着類似戲曲々藝的曲牌聯接或板腔变化等體裁,有演奏兩、三分鐘的小曲,有演奏六、七分鐘的中曲,也有長達二、三十分鐘以上的大曲。

如果我们對某些琴曲從乐曲结構方面作些探索,大致可以發現如下的特點:

在琴曲的開始,往々有一段節拍自由、速度徐

缓的散板,琴家稱之為"散起"它的曲調性不一定很明顯,主要是運用主音屬音把調性確定下來。奏曲中的一些具有特徵性的音型,在這裏片斷的出現,為聽眾作好欣賞全曲的准備。它的長短決定於本曲的規模和表現需要,形成全曲有機構成的一部分。 經過充分蘊釀准備之後,開始展示樂曲的主要音調,這時節拍已納入常規,曲調性也大大加强,琴家稱之為"入調"一些形像鮮明悦耳動聽的主題音調在這一部分依次出現,經過重複,對比,变形,發展之後,把音乐逐漸推向高潮,高潮的部分往往是在加快速度,開展音域和加强音色對比的情況下形成的,一些加强力度的渡音,也常々用在這些地方,這一部分常々要佔全曲一半以上的分量,是構成琴曲的主要部分。 高潮之後,情緒逐步平稳下来,進入琴曲的"入慢"這時往々利用明顯的節奏對比或調性变化,把乐曲引進一個新的境界。在一些規模較大的琴曲中,有時還插入帶結束意味的素材,或部分地再現前面的主題,或变形地重現前面

的材料,稱為"復起"或"又起",使得乐曲有一波三折,欲罷不能的情趣。 經過上述一系列發展变化,最後用泛音奏出輕盈徐緩的乐句,把全曲结束在主音上,造成餘音裊裊的效果。許多琴曲的"尾声"就是這樣構成的。

像這種具有"散起"、"入調"、"入慢"、"復起"、"尾声"的琴曲结構,祇能大體上概括一般琴曲的情況,此外還有一些遠古的琴曲,從其他音乐體裁移植過来的琴曲,以及专為伴奏歌唱的琴曲等々,它们又另有自己的特殊曲式,不是上述情況所能包括得了的。所有這些形式,都是根據民族传统的心理習慣,積累了世々代々人们的智慧,經歷了千百年来的時间考驗,在長期的实踐過程中逐漸形成,爲了建設我國社會主義的民族的新音乐,深入地學習研究它们,继承与發揚這些創作經驗,對我们的音樂創作是有積極意義的。

12.古琴的演奏形式 我们從一百五六十種有關古琴文献中的材料和彭山崖首出土的漢代

雕塑、石刻以及唐、宋繪画中，可以總結出来古琴除用来獨奏之外還有另外三種传统的演奏形式——琴歌伴奏、——琴簫合奏——和参加"雅乐"合奏。其中参加雅乐合奏，是過去封建统治者在典禮音乐中別有用意的玄虚，是沒有藝術价值的東西，從来沒有被弾琴家接受或肯定的。实際上古琴從漢代到民間之後，它的演奏形式就已經從琴歌琴簫合奏發展到獨奏，從隋唐以来，獨奏逐漸佔了優勢。但兩千年来除了這三種演奏形式之外，再沒有其他的古琴演奏形式能成功地發展出来。

可以理解，當古琴在戰國時期動亂中流传到民間各地區的最初階段，人们很容易要把它拿来給習慣的歌曲伴奏。漢代初年也還有鹿鳴、幽蘭、騶虞、将歸操之類的古民歌存在，這是給演唱伴奏的传统，武梁祠画像當中那個人張口演唱和大批蓝山墨首陶俑自弾自唱的塑形，蔡邕琴操所記載的琴曲大部附有歌詞，説明從漢代起琴歌已經流行。後世有詞琴譜中的民間歌詞，現在已經收集掌握

到的就有四十萬字,说明兩千年来琴歌的形式一直存在。

古琴发出的音是比较微弱的,在中國的吹管樂中,祇有簫(漢魏六朝稱為笛)的音量和古琴相近,没有別的乐器,而祇有簫被拿来给古琴伴奏,這又是可以理解的。武梁祠画像和彭山陶俑的琴簫合奏,也説明了早在漢代就有這一形式,當然琴簫合奏也伴唱琴歌,武梁祠画像説明了這一形式的伴唱应用。在十九世紀初,當工尺譜普遍应用之後,一部琴簫合奏的琴譜諧声(也叫琴簫合譜)就出刊了,琴學叢書就继之而著合譜,又説明了琴簫合奏的形式是古今都有的。

至於獨奏,它是古琴音樂的主要部分,是漢代以後的繪画雕塑中僅見的演奏形式,獨奏的表現力量較强,尤其是它不用唱詞,不受地區語言差別的限制,可以通行於很廣泛的地區,所以絕大部分的古琴名曲大曲,是用獨奏的形式来表演的。

13.古琴的演奏風格　除了古琴曲的形式體

裁之外如果能進一步了解一下那多樣化的演奏風格對我們欣賞古琴音樂藝術也是有好處的這些演奏風格上的差異常々是由於時代地區流派的不同而形成的。

遠古的琴曲可能由於記譜不够精密而有所疏漏但一般主要是使用泛音和散音將短小音型多次反覆構成簡練而明晰的曲調古琴界稱之為声多韻少的風格近古的琴曲更多地發展了按音的使用利用按指作出吟猱綽注進退撞逗等変化使曲調在進行上更加細膩圓潤而接近於人声的吟誦歌唱。

由於地區不同而產生的多種風格自古就已存在而且有着不少精辟的論述像唐代趙耶利就這樣說過"吳声清婉若長江廣流綿延徐逝有國士之風蜀声峻急若激浪奔雷亦一時之儁"這些演奏風格上的差異雖然經過多年来的交流融合但仍保留着它們各自的特點。

另外不同地區的特點加之以不同師承淵源

的陶鍊熔鑄,又形成了多種流派的風格特點,各流派中成就較高,影響較大的古琴家,又常々以他個人的氣質,修養和獨到的藝術創造而豐富了它们演奏的風格。即同一時代地區同一師承淵源的古琴家,由於學習的態度不同,薰染接觸不同,生活習慣不同,階级不同,经常有意无意的在改变琴曲演奏的情感和風格。就當代的古琴家来说,我们可以聽到以剛健渾厚的功力見長的演奏,也可以聽到以流暢華麗的氣韻取勝的演奏,既有着豪放不羈,又有着活潑瀟洒等,既有着恬淡稳重,又有着秀麗清新等多種的演奏風格。因此即使他们彈奏完全相同的琴曲,也常有着明顯的風格差異。這種多樣化風格的存在,不祗增加了我们欣賞古琴音乐藝術的興趣,更重要的是進一步豐富了古琴音乐的表現力。

關於古琴的概况,這裏祗不過作了極其初步的介绍,遠々不能概括一百五六十種古琴文献和三千三百多首琴曲所蕴藏的從兩千多年的實踐

中所積累起来的豐富的藝術創造經驗。比如關於古琴音乐美學以及作曲法的琴論,也是极可寶貴的理論遺產,短時间就没法談起,須另作專題来述說,所以這裏就没有涉及。深入地研究這些遺產,一定能够使我们獲得更為豐富的知識和珍貴的經驗。我们認為,批判地継承並發揚古琴音樂的豐富遺產,是我國社會主義時代的音樂工作者義不容辭的歷史任務。我國社會主義的民族的新音樂文化必然要継承与發展這具有悠久歷史並蘊蔵着豐富的珍貴的藝術創造經驗的古琴音樂的優秀傳統。

張孔山流水操傳本考異

"流水"這一名詞不但是為歷來琴家所稱道的琴曲,同時也是二千年以來常被文人們引用的典故。它的出處見於列禦寇著的列子湯問篇,原文說:"伯牙善鼓琴,鍾子期善聽,伯牙鼓琴,志在高山,鍾子期曰:善哉!峩峩兮若泰山,志在流水,鍾子期曰:善哉!洋洋兮若江河,伯牙所念,鍾子期必得之。……伯牙曰:善哉!善哉!子之聽夫!志想象,猶吾心也,吾於何逃声哉?"呂氏春秋也有同樣的記載,並說"鍾子期死,伯牙擗琴絕弦,終身不復鼓琴,以為世無足知音者也"。後來就傳為高山、流水的琴曲。

明初洪熙元年朱權撰輯的神奇秘譜高山、流水解題說:"高山、流水本來只是一曲,自唐代始分為兩曲,不分段數,至宋代分高山為四段,流水為八段。"現傳明、清兩代各家琴譜大多數都收錄了這兩個名曲,內容都大同小異,惟有清咸豐至光緒間川派琴家張孔山所傳流水譜本,其中第六段指法節奏迥異尋常,尤為近八十年來海內琴家所艦稱,關於

描寫張孔山流水琴曲的内容張孔山的弟子歐陽書唐曾有一篇形容盡致的後記說:"流水一操媲義高山,或謂失傳者妄也,又謂即水仙操者感也,諸譜亦間有之,但祇載首尾,中缺滾拂。茲譜出德音堂亦祇首尾,且其吟猱均未詳註,非古人之不傳滾拂也,實滾拂一段,可以意會,不可言傳。蓋右手滾拂略無停機,而左手賓音動宕其中,或往或來毫無滯礙,緩急輕重之間,最難取音。余苦心研慮習之萬遍,起手二三兩段疊彈,儼然瀿溪滴瀝,響徹空山,四五兩段,幽泉出山,風發水湧,時聞波濤已有汪洋浩瀚不可測度之勢,至滾拂起段,極騰沸湃湃之觀,具蛟龍怒吼之勢,息心靜聽,宛然坐危舟過巫峽,目眩神移,驚心動魄,幾疑此身已在羣山奔赴,萬壑爭流之際矣。七八九段輕舟已過,勢就徜徉,時而餘波激石,時而漩洑微漚,洋洋乎,誠古調之希聲者乎!"(見張孔山傳百瓶齋流水譜和楊時百琴學叢書)觀此可以想見這一琴曲音節的精微神妙,同時也可以知道這一琴曲指法的高深繁雜了。在民國時代,上海衛仲

樂曾根據天聞閣張孔山流水譜製成管弦合奏乐,最近北京許健也根據它改编成民族器乐曲,可見這一流水琴曲不僅為古琴家们所推崇,而且也一直被音乐家们所重視。但是張孔山這一曲流水操的譜本,據我見到過的竟有六個不同的傳本:

一、天聞閣先刻本。 二、天聞閣後刻本。

三、華陽顧氏百瓶齋鈔藏本。

四、長白文同文枕經葄史山房鈔藏本。

五、上海劉仲讚藏江藻臣鈔本。

六、漢口張寶亭鈔藏本。

上面六個傳本,除天聞閣兩個是刻本外,其餘四個都是鈔本,都是確有可靠的来歷的。茲將這六個譜本傳授的淵源歷史,分述於下:

天聞閣先刻本 據篡輯人唐彝銘光緒二年丙子(1876年)五月的自序說,刻譜時張孔山是親自參加了的。原序中有這麼一段:"……因於坊肆間及親友處購求列代琴譜,搜访諸家秘傳,廣為抄撮,得數百操,又得青城張孔山道士相与商榷,而審擇

焉，……僅得一百十餘操，成書十六卷，外卷首三卷，名曰天聞閣琴譜。……"同時譜集中流水操標題後，張孔山自己也有一段前記，敘述了傳授淵源，原文說："余幼師琴於馮彤雲先生，手授口傳，所習各操尚易精熟，獨此曲最難。且諸譜所收流水雖然各別，其實大同而小異，惟此操之六段迴相懸絕。余幼摩既久，始能聆其神趣，即當時師我者顧不乏人，惟葉子介福得其奧妙。竊恐斯操之失傳也，每欲作譜，以誌不朽，奈指法奇特，又非筆墨所能罄者。適古逌居士（唐彝銘別號）修集古譜，招余校對，因勉成付梓，顧我知音者為追摹以公同好，庶不負前人之作述焉則幸甚。半髯子自識"（按半髯子是張孔山的道號）

天聞閣後刻本　這一刻本還是撰輯人唐彝銘光緒二年五月的那一篇自序，其中的文句也還是原來一樣，然而譜中流水曲標題後的那一前記，語氣卻不同了，原文說："按各譜流水皆大同而小異，此操係灌口張道士半髯子幼學於馮彤雲先生，手授口傳，並無成譜，惟六段節奏迴異凡操，渠每欲修

譜,奈指法奇特,衹譜而无,嗣咸豐辛酉予蒐輯古操,互對相校對,竊恐日久失傳,因共擬数字勉成付梓,借以壽世,願我知音切勿妄臆增減,致負前人作述之苦衷焉,則幸甚。"後面也没有半聾子自識的字樣了。

第六篇 論説流水傳本考異

頤氏百瓶齋鈔藏本　我家原籍是四川華陽,百瓶齋是我先祖父少唐公的齋名,他老十九嵗的時候,(清咸豐六年即1856年)在成都与歐陽書唐譚石門諸人同学琴於青城張孔山,這一鈔本即是當年由張孔山親授的譜本。先祖父曾在譜末寫了一個後記説"半聾子所彈之流水操前五段後三段均与德音堂琴譜大同小異,惟其中第六段滾拂,原係馮彤雲先生口傳手授於半聾子者,向无成譜,以其指法節奏奇異繁難,殊非尋常減字所能記錄也。半聾子今又手授於予与歐陽書唐譚石門三人,予三人者慮其久而遂亡也,因共勉為寫記,仍経半聾子覆審无訛,其寫法雖不免繁瑣笨拙之嫌,然於所傳之一字一音,一動一作則未嘗稍有差謬,蓋不敢昧前

賢之真傳，誤後學之研習也。至其曲意幽奇，音節神妙，指法繁難，書唐之跋，已詳言之，茲不復贅。咸豐丙辰秋少庚識"

　　文氏枕經葄史山房鈔藏本　文氏這一鈔本，全名為枕經葄史山房琴譜彙編，輯錄於清光緒二十六年庚子(即1900年)，流水乃其中的一曲，它的後記說："高山之操，靜中有動，流水之操，動中有靜，高山中之應合，水也，流水中之頓挫，山也，古人寫山有水，寫水有山，其即此意。習斯操者，先須講究指法，必動蕩飛揚，蹤跡活潑，始於此操相宜。是譜傳自浙江張孔山，遞傳至錦城江藻臣相為授受，詢不易得也。"

　　劉仲瓚藏江藻臣鈔本　這一鈔本的後記前段与文氏鈔本語句全同，但無後段是譜傳自浙江張孔山數語，也無鈔傳年月。

　　張寶亭鈔藏本　據七十多歲的張寶亭面告查阜西先生說："他家這一鈔本，是張孔山在清光緒年間到了漢口親自傳授給他的，保藏至今，確实一字未曾改動。"不過他這一譜本是高山流水合奏的，

原来張孔山還傳有一曲高山的譜本,与流水可分
可合,天聞閣刻本和百瓶齋鈔本枕経葄史山房鈔
本江藻臣鈔本均曾於兩曲的可分合更旁註明白。
但張寶亭這本,却是不可分弹的專門合奏譜,所以
標題為高山流水与神奇秘譜所謂高山流水本只
一曲之説,到是相符的。

　　這六個傳本的内容不同之處,最顯著的就在
滾拂那一段兹逐一摘錄如下:

　　天聞閣先刻本　(六段)　鸶洶財篷 上七七 莒 省

鋻 元省 疋車上七七又上七上六三 丅 艺亖弗夬 叶 亗 叶五 叶 四 省
　　　　　　　　　　　　　　　以下昔弓㘴跌仍有頓挫

鸶 上八又上七 艺 周㪇上六二 芑鸶 从厂万乍㪇上九又上八 芐 周㪇上七大自 四

三 芍 元尢 奞 (大打圓也) 巨犭 茜 奞 三亖鸶 尢 峃 (小打圓也) 一上 淄 元省 鸶

奞 丅一上 洧 元 茜三与鸶峃 一上淄 巨丅 萧夬 亗 亖 四 三鋻

丅一上 渣 上丅 蘸夬 亗五四三二 醤 㪇一上 淄 丅 醤 立才省此一尸
　　　　　　　　　　　　　　　　須㪇乍如鶏啄食之声

由爰兩与厅乍二四尸中旨借 占上六山尢 鸶蔄 (鈷圓也) 右手中食弗宏不傳左手中旨借音
　　　　　　　　　　　　　音
　　　　　　　　　　　　　入

爰民如水流下直艮山卜尢 章 (大掉也) 大旨安七六玄中旨安一二三四五玄尢山卜斉卓上七山

田中旨万上六山尢 鸶蔄 全前法仍艮下十山尢 菥 (放開也) 右手中旨直弗出七玄之外須

一圖即换一安二玄尢 鸶 三鈷尢 菥 丙安三玄 鸶 三專尢 菥 丙安四 鈷 三專尢

天闻阁後刻本　（六段）此段指法须要猛荙慢蒰弄度其缓急則得矣。

以下多乍為妙

以下多乍

中音住甸

中音住甸

右手宏弗不傳左中

中音爰汴如水流之狀　左中自四山次第安山汴十右手一圖易一山　右手中旨弗出七玄

之外名放開也

中音占上七旬十山三蔺一旬

中音上九左手仍不傳

疗九又上八上七上六上五上四正从四　上三擺徐也如游魚擺尾之狀忽上忽下艮右山卜如自三艮右五又从

四艮右六之類總要隔一山忽住忽艮右手仍蔺不傳自三山罢犭右山卜止　七条玄全乍先爰後

当凡五乍止 [琴譜] 辶迊皿[琴譜]二上七 [琴譜]上六[琴譜]自山卜占上十

巨才字無尸。

碩氏百瓶齋鈔藏本　(其六)　[琴譜]洵[琴譜]上

第六篇

論說

流水傳本考異

六又上七上六二 [琴譜]迊皿[琴譜]上七九又上七[琴譜]合 辶[琴譜]二上七九 [琴譜]

[琴譜]迊皿[琴譜]上七九又上七庢 [琴譜]又上六四[琴譜][琴譜] [琴譜]

上七九又上七庢 [琴譜]又上六四[琴譜][琴譜]从广乍二上七九尢至巳 [琴譜]四三[琴譜]上七
三尸弓一气車[琴譜]弗弓不可

隔斷 六 [琴譜]三四五[琴譜]五四三[琴譜]下，兩勾如分开法加[琴譜]弗在内極之融之致

得流水之意全在册手活潑取音動宕，以下用[琴譜]弗法，可以類推細審靈試自有會心。 [琴譜]
三尸

弓同上法 三二[琴譜]上七九 [琴譜]二三四[琴譜]四三二[琴譜]从广乍 [琴譜][琴譜][琴譜]
此[琴譜]爰車

[琴譜]上七六 [琴譜]三四五[琴譜]五四三[琴譜][琴譜][琴譜][琴譜][琴譜]上七九 [琴譜]
册六字要分明 同上法爰車

二三四[琴譜]四三二[琴譜][琴譜][琴譜][琴譜][琴譜][琴譜]上七六 [琴譜]三 四
同上法爰車

五[琴譜]五四三[琴譜][琴譜][琴譜][琴譜][琴譜][琴譜]上七九 [琴譜]二三四[琴譜]
同上法爰車

四三二[琴譜]从广二乍[琴譜]車 [琴譜][琴譜]二三四[琴譜]四三二 此弗[琴譜][琴譜]弓四次[琴譜]

亦四次佳自 [琴譜][琴譜][琴譜]左中占上七[琴譜]汴卜矴以下漸品亞乍[琴譜]六[琴譜][琴譜]二[琴譜]二車

[琴譜]上九 [琴譜]六[琴譜][琴譜]二[琴譜]二車[琴譜]上七九 [琴譜]六[琴譜][琴譜]二[琴譜]二車[琴譜]上七

[琴譜]六[琴譜][琴譜]二[琴譜]二車[琴譜]上六四[琴譜]六[琴譜][琴譜]二[琴譜]二車 外一二三四
外五六七 零

占上六四[琴譜][琴譜][琴譜]六[琴譜][琴譜]二[琴譜]爰下七 [琴譜]六[琴譜][琴譜]二[琴譜]爰下

七九[琴譜]六[琴譜][琴譜]二[琴譜]爰下九 [琴譜]六[琴譜][琴譜]二[琴譜]爰下十 [琴譜]六[琴譜]

922

□二英 三蚰末乘勾一尸 □六正□一英 三蚰末乘勾一尸 □六正

□一英 三蚰末乘勾一尸 □六正□一英 三蚰第二蚰夕巾音占上七六随弗

汗十第三蚰末乘勾一尸 □六正□一英 三蚰第二蚰夕巾音随宏占上七九随弗

汗十八第三蚰末乘勾一尸□六正□一英 三蚰第二蚰夕巾音随宏占上七六随弗

汗十第三蚰末乘勾一尸□六正□二英 三蚰第二蚰中巾音随宏占上七九随弗

汗十第三蚰末乘勾一尸占上九叔妥宏以下复今□六正□二英 三蚰末不勾占

上七九 □六正□二英 三蚰末占上七□六正□二英 三蚰末汗九

□六正□二英 三蚰末占上七九 □六正□二英 三蚰末占上七□

六正□二英 三蚰末汗九□六正□二英 三蚰末占上七九 □六

正□二英 三蚰末占上七□六正□二英 三蚰末占上五九 □六正

□二英 三蚰末占上五□六正□二英 三蚰末占上四□六正□二

英 三蚰末汗下五□三□□英占上四 □三□□英汗下五九□三

□□英占上五 □三□□英汗下 □□英占上五九□三□

□英占上五 □三□□英汗七九□三□□英占上七 □三□□英汗九 □三

□□英占上七九□三□□英汗下□三□□英占上九 □

三□□英汗十八 □三□□英占上十 □三□□英汗十二

□三□□英占上十八□三□□英汗十三□三□□英占上

十二□三□□英汗卜 □三□□英占上十三□三□□英

漸昌 …… 六蜀三昌三尉 …… 色 …… 六蜀三昌三尉正 …… 毛 …… 三弗喿迄四 …… 上七九上七唇 …… 上六四 …… 從厂万二作巨豬

文氏枕經葄史山房鈔藏本　（其六）

上七　…… 上七七弖上七上六二水已。　…… 三弗喿迄五四 …… 上八

自此至段末須首尾連貫一氣呵成方臻妙境.

上七唇 …… 匝上六卡 …… 午上五七從宓七二作云 …… 爰上八唇 …… 省　四 …… 省

此處指法非

<div style="float:left">第六篇論說流水傳本考異</div>

區 …… 上七　…… 菊齒 省　三 …… 省　厓 …… 上小　…… 喿迄

親侍維得其妙.

指必懸挑如鳥

五四三 …… 上七七　…… 向匝 …… 喿至迄五四三二 …… 上九 ……

啄食.

四 …… 万作 …… 上九上八上七七上五七上五勹下六卡　典喿 …… 下八下九下十

下卜此處卅厂右手中指視左手中指下六卡即卅厂不絕待左手中指遞退徽卡直退至外卅即勾也曰

譜云此指法獨此換必要中指往來始能活動故取中之口弗字之川以勾代弗之義女法用中食二指.

…… 喿 …… 三侖 …… 三　中按一二三大按七六五四占上五山至下六卡下八下九下十卅

厂接音如前往來不斷左中指自六卡遞退至十山四侖換弦換指　…… 四侖 …… 四侖 …… 四侖

上九 …… 二侖 …… 上七七二侖 …… 下九二侖 …… 四侖 …… 四侖 …… 四侖 …… 四侖上九三侖上七七卡三

侖上六卡三侖上五三侖上四三侖 …… 下五七上五　…… 下七七上七　…… ……

…… 下十卡上九　…… 由四遞退一侖一換取音如牛武愛步一上一下乃艮下外接

散音 …… 三侖此處 …… 二至為一侖從全弦先乏二侖後實三侖.　…… 二侖 …… 二侖 …… 二侖

…… 七六五四乏三二一實半乏半實二侖　…… 喿迄五四 …… 上七九上七唇 ……

正上六卡 …… 午上五七　…… 三弗喿迄五四 …… 上七九上七唇 …… 正上六卡

924

茛筟。从荛石势百乍爰大才

劉仲瓒藏江藻臣鈔本 （其六） 与文氏枕徑薜史山房鈔藏本全同。

張寶亭鈔藏本 （七段） 薀下九立 筢茊筶囙茊蓥亘茀奀号上五下十 斫蕳右手團不停泪々如流水之声 筶上九 筲上八 畓上七 籃上五 籃四下十巾巳以上左手次第按山易一山則右手一團以猛公品茀随卜上五随鸿浔下同之 蕳筶上九 筶上八 筶上七 筶上六 筶籃下十 斫蕳筸上九 筸上八 筸上七 筸上六 筸上五 籃下十 斫蕳筳上九 筳上八 筳上七 筳上六 筳上五 籃七下十 斫以下由六弦云一弦又由一弦云四弦右團左按山卷与上同蕳筶一上五 斫茛筟茛筟甀茊（八段）包蔺蕳七条弦仝乍先爰後匁凡五乍止。蕳七条弦仝乍先爰後匁凡五乍止。茛筟茛筟拙茊。

現在将上面六個不同的傳本按着出現時代的先後来排一排隊：

最早的是清咸豐六年丙辰即1856年華陽碩氏百瓶齋鈔本，其次為清光緒二年丙子即1876年的天聞閣先刻本，再次為同一光緒二年丙子即1876年的天聞閣後刻本，再次為清光緒二十六年庚子即1900年的長白文氏枕徑薜史山房鈔本和劉

仲瓚藏江藻臣鈔本,最後為張寶亭鈔本。

　　從出現時代的先後,來研究内容不同的原因,可以得出下面幾個認定:

　　一.碩氏百瓶齋鈔藏本時代既最早,則距張孔山學於馮彤雲的時間亦較近.張孔山得自馮彤雲口傳手授,並為成譜,又手授於先祖父百瓶老人和歐陽書唐譚石門,才按照所傳一字一音的記錄出一個譜本,它的寫法雖然繁瑣笨拙,按先祖父的後記説,是非常慎重忠實的紀錄.可知不但不會去修改,而且是惟恐稍有差謬的.則其指法節奏,可能是馮彤雲原来的成份多,或竟是馮彤雲傳統的原面貌。

　　二.天聞閣先刻本是光緒二年所刻,後於咸豐丙辰(六年)百瓶齋鈔本二十一年,張孔山在這一段時期中可能有所修改,迨至參加了唐彝銘修輯天聞閣琴譜的工作,与唐氏共擬新減字作譜付梓時,或又因遷就減字,有所刪改.張孔山自識的前記中有"久欲作譜奈指法奇特,非筆墨所能罄適.古遯居

士修輯古譜,拟予較對,因勉成付梓,願我知音,再為追摹,以公同好"之言可証,而且追摹兩字,就是追求摹擬的簡稱,換句話說,即是斟酌的意思,加上再為兩個字,就含着有继續斟酌的意義,希望別人继續斟酌,固然是他的謙虛,可見他自己是斟酌修改了的,同時唐彝銘還可能也挿了一手。所以与張孔山在咸豐六年手授給我先祖父,由先祖父記錄出來的百瓶齋鈔本有不同之處了。

　　三.天聞閣後刻本雖然也同樣是光緒二年的原扉頁和原序,但譜中流水操標題後的前記顯然改換了,不是孔山自己的語氣,第六段的内容,也較先刻本有許多變更,這可能是孔山沒有參加修改的,或竟是孔山離川雲遊時甚至是死後唐彝銘耍的把戲,因為這個後刻本中不但改動了流水一曲,還加了一個解題,我所發現的高山也是改了的,其他的琴曲還未去檢查。並且還較先刻本增加了唐彝銘自己彈的一些琴曲譜,如雙鶴沐泉,髻仙歌,五音初調等十二曲,又多收了別譜的琴曲,如許荔墙的高山,松風閣的

九還操等二十二曲,和許多諸家論琴的学說,可是這些修改增加与先刻本不同的原因和事實經過情形,後刻本竟未加以說明,仍用着先刻本的年代原扉頁和原序,好像是偷天換日的手法一樣,使後人着着兩個天聞閣版本,內容不同,莫明其妙。然而這一後刻本決不是同在光緒二年刻的,而是刻於光緒二年之後是毫無疑義的,我因看出增加琴曲之中,有註明唐彝銘自己弹的譜,所以認為是唐彝銘自要的把戲,不是別人增改的,又可断言,祇是唐彝銘自己是這樣隨便增改,使得自己刻的天聞閣琴譜傳出兩本的不同,卻又於後刻本的流水操前記中強調的說"願我知音切勿妄臆增減,致負前人作述之苦衷,則幸甚"豈不是自相矛盾嗎,難道自己就增改得,別人就增改不得嗎,本來改動前人的作品是不好的,如果覺得前人的作品不合自己的意思,最好是自己從新創作,縱不然也要說出理由來,負責註明,原作某字句,今改某字句,別人同不同意任憑他去見仁見智,我以為採取這樣地辦法最要。

四 文氏枕經葄史山房鈔藏本是鈔於清光緒二十六年庚子,距天聞閣刻本後二十四年,距百瓶齋鈔本後四十七年,但其指法減字並不是天聞閣創作的新減字,可見文氏這一譜本雖然是鈔在天聞閣刻譜時代之後,而張孔山傳出的時期,可能在天聞閣刻譜之前,因為它的後記中有"張孔山遞傳至錦城江瀓臣相為授受"之言,或者文氏是從江瀓臣轉鈔而來,並且這一譜本又有它的新創減字,如"卝"字註云:"卝即勾也,舊譜無此指法……取中之口弗字之川,以勾代弗之義",是孔山欲作譜已開始創擬減字,還在未和唐彝銘共商決定之前,然又不同於百瓶齋記譜時之全無新減字,又可知文氏這一譜本仍是孔山在傳百瓶齋記譜以後的時代傳出的,而其內容既異於百瓶齋本,復不同於天聞閣本,可能是孔山正在改訂過程中的一個傳本了。

五 劉仲瓚藏江瀓臣鈔本雖無鈔傳年代,但文氏鈔本後記已明顯地說出"遞傳至錦城江瀓臣相為授受"的話,而江瀓臣本的後記前段文句又與文

本全同,特别是谱的内容,毋論是第六段也好,其他各段也好,整個没有那樣,所以我認為江本是文本的祖本,它的传鈔時代當在文本之前,自然更在天聞閣刻谱之前了。

六、張寶亭鈔藏本雖祇知是清光緒间張孔山傳給他的,没有確切的年號,但谱中的指法减字如"研""薗""滋"等,都是張孔山和唐彝銘在刻天聞閣時才共同創擬的,在這以前是没有的,可知張寶亭這一鈔本的時代,是在光緒二年的天聞閣之後,而且更在江本文本之後,不過這一傳本,是張孔山高山流水合奏的專谱,不同於百瓶齋天聞閣江藻臣和枕徑蓀史山房那幾個傳本的流水与高山可分可合的,而其内容也就更大有改变,既没有百瓶齋本的"分開加滾拂法",也没有天聞閣本的"大小打圓"和江本文本的"指必懸挑如鳥啄食"等指法,更去掉了上面五本中的從三、四微直微外隔一微忽進忽退的擺搖,而增多了逐弦綽注的轉圜放開及覆連作一大節指法,這可能是孔山的另一創作,徑他改编完

全又是一種風格。

　　這六個傳本內容不同的原因既已明晰,究竟有沒有優劣的區分呢,在我個人的看法,覺得百瓶齋鈔本傳授的時期最早,可能多有些馮彤雲原來傳統的面貌,而且"兩勾二如分開法加滾拂在內"的一節,確能描摹流水交融的神情,旋律也非常流美。天聞閣先後兩刻本均改為大小打圓,實有未及。枕徑蔗史山房鈔本這幾句則既非分開加滾拂,又非大小打圓,祇用挑勾歷勾,歷勾挑拂歷等指法,又旁註"此要指法非親傳難得其妙"一語,更使人不得要領,自然又遜一籌(江藻臣鈔本同)至於張寶亭鈔本,乃孔山另一創作的高山流水合譜,似乎又當別論,不在此區分優劣的範疇。即從全曲章法而論,天聞閣後刻本於第八段末,又增加鼕當作五尸鼚占上四鼜右中安一注下山卜右手仍圈不傳"一大節,亦覺既在六段整段浩瀚奔騰,聲勢壯闊,高峯已過之後,勢就平流之時,忽又陡起波瀾,似有畫蛇添足之嫌,亦不若百瓶齋本於此要祇作"鼚蕐公二三四連彈四次鼕亦四次佳旨"天聞閣後刻

本作"鹙峃"当作四五次宜臣犹大取後爱于用字徕于 弗至厝下十徕五輪先大後

小有如蕩犭之狀字止" 枕經葄史山房本和<u>江藻臣</u>本,此處亦

祇作"簮勻大立詹滿上九 豐四五滿下十以厂二作"皆能得漩洑

微漚,餘波蕩漾,者然而去,歸海朝宗之意。其他各段,

雖亦稍有出入,大致還是相同,沒有甚麼問題。

　　過去古琴家們,對於上面這幾個譜本,似乎還

沒有完全都看到,寧遠<u>楊時百</u>先生<u>琴學叢書</u>所收

是根據<u>天聞閣</u>的後刻本定的板拍,他的<u>流水倒言</u>

說他曾得到一個鈔本,後面有<u>書唐</u>氏跋,將這跋語

全面錄了,又曾引了這鈔本內第六段中的"三轉末

重勻一声"的指法旁字來解說<u>天聞閣</u>刻本"三葘一

薪"的意義,可見他所得的那一個鈔本,就是<u>歐陽書</u>

<u>唐</u>和我先祖父同時記寫的收輯在百瓶齋鈔本內

的那個譜本的另一傳鈔。然<u>時百</u>先生說他對於這

個鈔本,認為指法之雜百倍於<u>天聞閣</u>"(見<u>琴學叢書</u>

<u>時百流水自序</u>)又認為"鈔本指法音節皆不如<u>天聞</u>

<u>閣</u>,而大致尝一不同"(見同書<u>時百流水倒言</u>)既覺其

雜於<u>天聞閣</u>又覺其不如<u>天聞閣</u>,這個原因一方面

第六篇 論說流水傳本考異

是時百先生全神專注在研習天闻阁本去了,不過祇將這鈔本作為參考資料,未去正面深究。另一方面他也不明白這鈔本的来源。同時似乎他更没有發現天闻阁有先後兩個刻本的不同,而不知道天闻阁後刻本是唐彝銘背著張孔山耍了把戲改動過的,所以他對於天闻阁後刻本認為是張孔山的原本,就深信不疑了。惟有成都裴鐵俠先生,他祇篤信天闻阁後刻本的流水是張孔山的真本,而將孔山其他传本一筆抹煞,在他所輯刻的沙堰琴編中的流水曲標题後,寫了一個前記説:"天闻阁流水艷称海内,琴家每以不得其传為恨,或有自㼆云其先人曾親受学孔山者,自藏鈔本,寶而秘之,但聆其声音,節奏乃反不如刻本之精妙宏博,盖前人传世之作,未肯輕於落墨如此,学者苟能識其真本,堅苦勤攻,久久自得,有如食蔗,燥妄者终於門外漢,又何怪乎!……又或歧途孔多,前人苦心传世之譜,反莟閣置,殊可浩歎!因批正流水贗本,並將原本逐段批明……"裴先生這樣的説法實在是太魯莽了,要曉得別人

自稱其先人曾親受學孔山是事實，鈔本是孔山傳的也不會僞造，不像字畫碑帖可以做造賣錢，這人又何必作僞來自欺呢。而且這一鈔本裴先生又未曾看到過，如何知道它是贋本，僅謂"聆其声音節奏乃反不如刻本之精妙宏博"究竟是聆過誰人彈的，有哪些地方不好，如何不好，应該很明確的指出，籠统空洞的講法，是解决不了問題的，也不能服人的。至謂"前人傳世之作，未肯輕於落墨"他却不知道天聞閣有先後兩個刻本的不同，是曾經輕於落墨被人改動過的。不經過深入研究的信口数言，這燥妄者門外漢的帽子，恐怕裴先生自己會要往頭上戴起，別人到不會接受的。爲甚麼鈔本就是歧途，刻本就是正途，刻本是傳世之譜，鈔本就不是傳世之譜？這又是甚麼思想。他這種祇憑主觀的武断言論，似乎不是学者虛心求是的態度，我有些不敢贊同。並且張孔山的流水傳本會有這樣的多而不同，恐怕更是爲裴鐵俠先生所不能意識得到的。

附注：

　　《琴學備要》中的文字和新發掘的曲譜部分，均系初稿，難免有缺點和謬誤之處。有待繼續研究和探討。敬希琴家和讀者不吝賜教，以期求得内容之更加完善。實爲本人之衷心願望。

顧梅羹

1978年4月

图书在版编目（CIP）数据

琴学备要 / 顾梅羹编著. － 上海：上海音乐出版社，
2024.3 重印
ISBN 978-7-80667-453-6
Ⅰ. 琴… Ⅱ. 顾… Ⅲ. 古琴 － 奏法 Ⅳ. J632.31
中国版本图书馆 CIP 数据核字（2004）第 006083 号

书　　名：琴学备要
编　　著：顾梅羹

责任编辑：王秦雁　于　爽
封面设计：麦荣邦

出版：上海世纪出版集团　上海市闵行区号景路 159 弄　201101
　　　上海音乐出版社　上海市闵行区号景路 159 弄 A 座 6F　201101
网址：www.ewen.co
　　　www.smph.cn
发行：上海音乐出版社
印订：浙江天地海印刷有限公司
开本：787×1092　1/16　印张：59.25　谱文：923 面
2004 年 3 月第 1 版　2024 年 3 月第 25 次印刷
ISBN 978-7-80667-453-6/J·425
定价：180.00 元（上下册）

读者服务热线：(021) 53201888　印装质量热线：(021) 64310542
反盗版热线：(021) 64734302　(021) 53203663